人道的栖居
中国当代设计批评

周博 著

Humane Dwelling:
Criticism on Chinese Contemporary Design

北京大学出版社
PEKING UNIVERSITY PRESS

中央高校基本科研业务费专项资金资助

目 录

自序：作为研究的批评　　　　　　　　　　　　1

上编　　人道的栖居　　　　　　　　　　　5

设计为人民服务　　　　　　　　　　　　　　7
人道的栖居　　　　　　　　　　　　　　　　21
平民住宅设计与人道尊严　　　　　　　　　　33
建筑理想与城市的未来　　　　　　　　　　　45
为真实的世界设计　　　　　　　　　　　　　57
　　附　　设计的理想国　　　　　　　　　　66
为混杂的世界设计　　　　　　　　　　　　　71
从工业 4.0 回望包豪斯　　　　　　　　　　 81
公共艺术：在约瑟夫·博伊斯与维克多·帕帕奈克之间　93

中编　　"在"中国设计　　　　　　　　　103

一个未曾实现的梦想　　　　　　　　　　　105
"图案"的未来　　　　　　　　　　　　　　117
"在"中国设计　　　　　　　　　　　　　　131
设计扶贫与自力更生　　　　　　　　　　　143
超越"中国元素"　　　　　　　　　　　　　151
中国设计与"人的尺度"　　　　　　　　　　165
原创的危机　　　　　　　　　　　　　　　177
聆听大众的声音：地标建筑与现代社会随想　　181
谁来建立中国的国家设计收藏？　　　　　　189
　　附　　路在何方：中国应建立国家级的设计典藏　201
沟通的价值　　　　　　　　　　　　　　　211

下编　风格即人　　　　　　　　　219

风格即人：试论周令钊先生的艺术与设计之路　　221
美术字的复兴　　235
　附 1　字体摩登（1919–1958）　　244
　附 2　楷：作为现代的传统　　246
视野开阔，学养精深：关于李少波的设计实践和研究　　249
再现·漂移：陈林"金玲珑"设计文献展　　255
家宅的诗学：池陈平和"蝶居"空间的设计　　259
传统手工艺的复兴：现实与转型　　265
共生：关于当代手工艺的四条理路　　275
柔软的锋芒　　281

后记　　286

自序：作为研究的批评

中国当代设计批评，主要围绕中国当代设计的现象、问题和人展开讨论，是设计理论研究中的一个重要组成部分。设计理论研究要关心中国当代设计的发展，因为设计实践中产生的问题都是鲜活的。理论如果只在理论内部打转，理论就只能是灰色的。而批评可以使设计理论增添现实的触角，不但可以与基础理论和历史研究形成互补，而且可以拓宽基础研究的视野，从而整体上促进设计理论学科和中国当代设计的健康发展。

设计批评虽被广泛关注，但是，什么是好的设计批评，设计批评的意义何在，设计批评与设计实践以及社会之间的关系到底是什么，如何进行设计批评的写作，等等，这些问题至今都缺乏认真的讨论。在我看来，设计批评绝不应该是一种简单的价值观判断或概念、立场、权力的拉扯，它必须以研究为基础。或者说，设计批评必须是设计研究的一部分。这样，设计批评才真正能够变得成熟和理性，兼具批评性和建设性。所以，我认为有必要提出"作为研究的批评"，因为没有深入的研究和思考、辨析作为基础，批评就缺

乏洞察，就会沦为泛泛之论。

事实上，如果我们把设计的历史与理论的研究当作持久的体育锻炼，那么设计批评就是短期内或可生效的药剂或针灸理疗。古人把批评称为"针砭时弊"，也就是说，批评往往是一种具有时效性的，会让人觉得不太舒服、有痛感的"治疗"。因此，无论什么领域的批评，多是"眼前的要求""当下的智慧"，如果能有几分洞见，发人所未发、言人所未言，已经难能可贵，很难长期有效。但是，批评所倚仗的道理、原理却来自我们对与设计行为相关的历史和文化理论的深入研究。而且，批评者所持的价值观和立场不能变幻无常，因为在"无可无不可"的价值观中产生不了真正意义上的批评。

回顾既往，反省我自己的设计批评观和价值立场，迄今不外乎三点：

其一，是设计的人道观。设计，一定是围绕人的生存、生活展开的智慧。虽然我们今天也在反思"人类中心主义"所带来的种种后果，但是设计的人道观、为人的尺度设计，仍旧是设计行为应该坚持的一个基本出发点。宋代的理学家张载说"民吾同胞，物吾与也"。我们可以以"善"为依归，把设计的人道观延展到宇宙间的万事万物，这也是对"人类中心主义"的一种反思，而且更为东方。

其二，是设计的中道观。在中国的传统哲学中，儒家讲"中道"，佛家也讲"中道"。儒家的"中道"即"中庸之道"，就是不偏不倚、无过无不及，这不是折中主义，而是对于平衡和至善的追寻。佛家的"中道"，是要脱离对事物矛盾双方一边的执着，脱离空有两边，不堕入极端。不偏不倚、不堕极端，这种"中道"的智慧虽然来自古典哲学，但对我们思考设计现象，理解设计问题却具有认识论上的价值，也是我所遵从的一种设计批评观。

其三，是设计的有机观。我认为人类的设计行为都是具体的，都处在特定的时空和文化结构之中，设计的价值取决于它是否能够很好地与特定的时空和文化结构形成有机的互动。当然，经济、政治、社会、人文、生态和科技都是支撑起时空文化结构的重要变量，所有这些因素构成设计批评的基本语境。也就是说，设计价值判断的基础是"法不孤起，仗境方生"，而不能执于一端，独自在风中凌乱。

在这个意义上,设计批评也是一种设计研究,而且是一种基于价值判断的、需要洞见和远见的设计研究。不过,世界总在变化,一时的热情难耐时间的风霜,好在文字能把这些温度留下,而这正是批评性文字的可贵之处。

当然,对于批评的"过时",我们也要坦然地接受。马克思·韦伯(Max Weber)说过:

> 在学术园地里,我们每个人都知道,我们所成就的,在十、二十、五十年内就会过时。这是学术研究必须面对的命运,或者说,这正是学术工作的意义。文化的其他领域,也受制于同样的情况,但是学术工作在一种十分特殊的意思之下,投身于这种意义:在学术工作上,每一次"完满",意思就是新"问题"的提出,学术工作要求被"超越",要求过时。[1]

就上述标准而言,这本批评文集中的一些文章,寿命已经足够长了。

1 [德]韦伯,《学术与政治》,钱永祥等译,桂林:广西师范大学出版社,2004年,第166页。

上编　　　　　人道的栖居

设计为人民服务

1928年，建筑师汉斯·梅耶（Hannes Meyer）接替格罗皮乌斯（Walter Gropius）担任包豪斯的第二任校长。就在前一年，格罗皮乌斯心中分量最重的建筑系才在包豪斯正式建立，由汉斯·梅耶出任建筑教授一职。为什么格罗皮乌斯会把"校长"这样一个关系包豪斯命运的职务交给一个思想极为"左倾"的青年设计师，到现在学者们也解释不清楚。但是，让梅耶出任"建筑教授"显然是因为他的设计研究在当时的欧洲具有前沿性，而他研究的对象正是"平民住宅"的设计问题。

在接任包豪斯的教职之前，对于建筑设计的改革，梅耶就已经有了比较成熟的观念：一个是他从英国学来的"花园城市"（Garden City）的设计理念；另一个，是他认为在建筑设计中应该体现一种协作的、平等主义的社会秩序。而这两个设计改革的观念都是为了解决工业化给社会下层带来的压迫和异化。总体上讲，梅耶对建筑设计的思考都基于这样一种考虑：设计如何才能提高公众，尤其是工人阶级的生活条件。汉斯·梅耶认为，设计应该服务于

人民的需要，而不应该为奢侈服务。在他看来，包豪斯的主要工作并不是改造资产阶级的设计文化，而是为人民服务，人民大众的需要是"一切设计行为的起点和目标"[1]。"人民"在汉斯·梅耶那里指的是广大的工人阶级和低收入阶层。梅耶早年就曾参加过德国的土地改革斗争，对当时的工人运动和阶级斗争，梅耶深有体会。他和俄国的社会主义者一样，认为工人阶级是未来新的、更加广泛的民主文化的希望。在包豪斯，梅耶还开设了一门叫作"平民住宅"（People's Apartment）的建筑课程，其目的就是专门研究解决低收入阶层的住房问题。在梅耶任职期间，包豪斯的建筑系协助格罗皮乌斯完成了德绍托滕地区的平民住宅设计项目，这个项目现在已经成了现代设计运动的经典之作。

在现代设计的先驱者之中，汉斯·梅耶并不是唯一关注大众住宅设计问题的人。现代设计史上三位最重要的大师——格罗皮乌斯、密斯（Ludwig Mies van der Rohe）和勒·柯布西耶（Le Corbusier）都在大众住宅的设计问题上进行过深入的探索。而柯布西耶那篇最为著名的现代建筑宣言《走向新建筑》（第2版，1924），讨论的主要问题就是普通人的住宅设计。柯布西耶的出发点是人类最为真实、朴素的需求，他认为"一切活人的原始本能就是找一个安身之所"，而"房屋是人类必需的产品"。在该书第二版的序言中，柯布西耶写道："现代的建筑关心住宅，为普通而平常的人关心普通而平常的住宅。它任凭宫殿倒塌。这是时代的一个标志。""为普通人，'所有的人'，研究住宅，这就是恢复人道的基础，人的尺度，需要的标准、功能的标准、情感的标准。就是这些！这是最重要的，这就是一切。这是个高尚的时代，人们抛弃了豪华壮丽。"他还将住宅问题与社会的稳定结合在一起："住宅问题是一个时代的问题。社会的平衡决定于它。在这个革新的时期，建筑的首要任务是重新估计价值，重新估计住宅组成部分。"他认为："社会的各个勤劳的阶级不再有合适的安身之所，工人没有，知识分子也没有。"如果不解决住宅问题，社会可能会发生灾难。因此他提出"今天社会的动乱，关键是房子问题：建

1 转引自 Rainer K. Wick, *Teaching at the Bauhaus*, New York: Hatje Cantz, 2000, p.79。

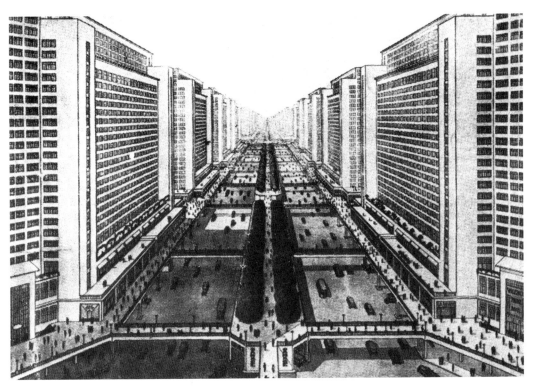

图1-1　勒·柯布西耶设想的"光明之城",1930年

筑或革命!"[1]显然,在柯布西耶看来,住宅问题就是生存问题。如果生存问题受到了威胁,接下来的就是"革命"。而住宅建筑设计能够避免这种剧烈的社会动荡。(图1-1)

为什么"大众住宅"的设计问题在20世纪初的时候显得那么迫切,甚至都和"革命"联系到了一起呢?显然,"冰冻三尺,非一日之寒"。早在19世纪中叶,随着资本主义工业化的发展和工人、城市平民的激增,普通人的住宅问题就已经是一个非常严峻的社会问题了。它曾经牵动过很多知识分子的神经,但当时最为激进的主张显然是恩格斯提出的。

在那篇著名的文章《论住宅问题》(第2版,1887)中,恩格斯写道:

1　[法]勒·柯布西耶,《走向新建筑》,陈志华译,西安:陕西师范大学出版社,2004年,第235、116、1—2、195、235、235页(按正文征引顺序)。

设计为人民服务

当一个古老的文明国家这样从工场手工业和小生产向大工业过渡，并且这个过渡还由于情况极其顺利而加速的时期，多半也就是"住宅缺乏"的时期。一方面，大批农村工人突然被吸引到发展为工业中心的大城市里来；另一方面，这些旧城市的布局已经不适合新的大工业的条件和与此相应的交通；街道在加宽，新的街道在开辟，铁路铺到市里。正当工人成群涌入城市的时候，工人住宅却在大批拆除。于是就突然出现了工人以及以工人为主顾的小商人和小手工业者的住宅缺乏现象。在一开始就作为工业中心而产生的城市中，这种住宅缺乏现象几乎不存在。……相反，在伦敦、巴黎、柏林和维也纳这些地方，住宅缺乏现象曾经具有急性病的形式，而且大部分像慢性病那样继续存在着。[1]

对于这个问题，皮埃尔-约瑟夫·蒲鲁东（Pierre-Joseph Proudhon）认为应该废除住宅租赁制，由工人以低息贷款的形式购买住宅，从而解决住宅问题。而奥地利经济学家艾米尔·扎克斯（Emil Sax）则提出了小宅子制、工人自助解决住宅问题、资本家帮助解决住宅问题和国家帮助解决住宅问题等办法。恩格斯对他们的办法逐一进行了批判，认为解决住宅问题的根本途径就是革命，消灭资产阶级、建立无产阶级专政，由国家把房产分配到工人手上。恩格斯的说法当然有他的道理，但是在城市人口激增的情况下，即使革命成功，把原有的住房平均分配也不足以解决"单个家庭的独立住宅"问题。因为，从人道的角度讲，只有独立的住宅才更符合人的生存尊严。19世纪末德国著名的伦理学家弗里德里希·包尔生（Friedrich Paulsen）在其所著的《伦理学体系》（1899）一书中就曾这样说："过度拥挤的住宅条件危及了人们的生命与健康、幸福、道德和居住者的家庭感情。当一家人只占有一套房屋而与别的转租人和寄宿者合住时，真正的人的生活是不可能的。"[2]而且，即使资产

1 中共中央马克思恩格斯列宁斯大林著作编译局编，《马克思恩格斯选集》（第二卷），北京：人民出版社，1972年，第459—460页。
2 ［德］弗里德里希·包尔生，《伦理学体系》，何怀宏、廖申白译，北京：中国社会科学出版社，1988年，第422页。

阶级的统治一时无法推翻，工人的住宅条件也是需要改善的，而旧时代的房屋设计是解决不了这个问题的。（这个问题在中国也一样，比如北京，把四合院平均分配给人民，只会变成"大杂院"。这尽管比没有住宅要好，但毕竟不是一种真正合乎个体尊严的居住条件。）也就是说，恩格斯只是考虑到了平均分配，而没有考虑人口流动的城市和城市人口的日益激增等变量。那么，如何在有限的空间之内，现实地解决经济合理地容纳更多的人口这个问题，使他们过上有尊严的生活呢？现代主义设计的先驱者们也给出了他们的答案，就是要设计一种新的工业化、标准化、预制构件的、低成本的"平民住宅"，这种设计样式完全是为普通人准备的。而他们所探索的平民住宅也就是我们今天遍布城乡各地的大众住宅的原型。

　　恩格斯提到的那些出了问题的城市——巴黎、柏林、维也纳——恰恰是产生了现代设计最重要的先驱者的那些城市。1908年，维也纳的阿道夫·鲁斯（Adolf Loos）发表了他的战斗檄文《装饰与罪恶》，用一种雄辩的道德话语将现代建筑设计的语言进行了纯化。20世纪20年代初，他一度担任维也纳住房局首席建筑师，为普通群众设计了"霍伊堡地产"。格罗皮乌斯早在1909年就拟制了一个关于标准化和大量生产小型住宅，以及为这些建设方案筹措资金的可行办法的备忘录，后来，在汉斯·梅耶和包豪斯的建筑系的协助下，他主持完成了德绍托滕地区的平民住宅设计项目。彼德·贝伦斯（Peter Behrens）在1912年展出了他为柏林工会最低收入的工人阶层住房所设计的标准化家具。密斯虽然不问政治，却也从专业的角度提出了他对解决工人住宅设计问题的办法，1927年建成的维森霍夫公寓就是早期平民住宅设计中的一个典范（图1-2）。瑞士人柯布西耶在巴黎的平民住宅设想虽说一时不能如愿，却给现代设计运动指明了方向，《走向新建筑》也成了现代设计思想史上最为重要的篇章之一。无疑，平民住宅设计模式的产生与现代设计的先驱们对平民、大众、社会主义、革命等问题的思考是密不可分的。平民住宅设计也参与了现代设计民主的、为人民服务的思想传统的构建。这种传统也就是英国著名的艺术史家尼古拉斯·佩夫斯纳（Nikolaus Pevsner）在《现代设计的先驱者》一书中所勾画的，从威廉·莫里斯（William Morris）到格罗皮乌斯的

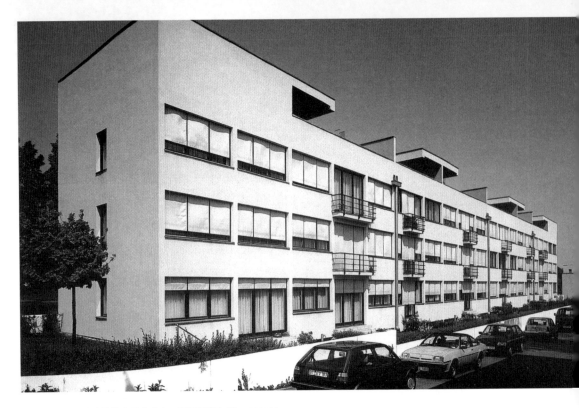

图 1-2　密斯设计的维森霍夫公寓，德国斯图加特，1927 年

思想传统。就像莫里斯说的那样，艺术不仅应该"取之于民"（by the people），也应该"用之于民"（for the people），艺术不应该只为少数人效劳。这种民主主义的艺术精神在20世纪的影响是很大的，它伴随着社会主义的信念汇集到20世纪初的设计乌托邦思潮中，一直影响着先锋设计运动。在佩夫斯纳看来，"普通人的住屋再度成为建筑师设计思想的有价值的对象"[1]正是这种思想影响下的产物。

民主的、平民化的设计理想在美国和北欧的现代设计中也表现得非常明显。我们在日常生活中接触到的美国设计产品都有着浓厚的商业主义气息，这也是它们被许多批判消费社会的思想家所极力诟病之处。但是，美国设计

1　[英]尼古拉斯·佩夫斯纳，《现代设计的先驱者——从威廉·莫里斯到格罗皮乌斯》，王申祜、王晓京译，北京：中国建筑工业出版社，2004 年，第 4 页。

的另一面就是平民化和大众化,如果没有这一点,美国的商业设计不会这么成功。美国的设计具有一种与生俱来的平民气质,因为它不像欧洲国家那样有贵族的历史、"优雅生活"的历史。它的产品设计一开始对准的就是大众。美国设计史学者杰弗里·L. 迈克尔(Jeffrey L. Meikle)就曾指出,有两次革命塑造了美国的历史和设计:一个是"工业革命",另一个就是"美国大革命"。他认为,美国大革命建立了一种新型的民主政治,自由、民主和平等观念深入人心,在这种民主政治中生长出来的设计理想使得让所有的人过上幸福生活这一理想变得更为现实。[1] 无疑,民主政治为美国设计的大众化提供了民主和平等的观念基础。事实上,杰出的法国政治思想家托克维尔(Tocqueville)早在19世纪中叶就已经意识到了民主制度对于设计的影响。他在考察美国的民主制度时,也留意观察了这个国家的艺术和文化,当然这种观察也是围绕着"民主"的主题展开的。1840年首版的《论美国的民主》(下卷)一书中写道,他发现民主国家都有这种现象,即"它们首先所要发展的,是使生活可以舒适的艺术,而不是用来点缀生活的艺术。它们在习惯上以实用为主,使美居于其次。它们希望美的东西同时也要是实用的"。托克维尔发现,在贵族制度时代,艺术的追求是制作精美的制品,而且手艺人只对少数有产顾客服务。而在民主国家里,手艺人则通过"向大众廉价出售制品"使自己发财。要想让商品廉价,托克维尔说只有两种办法:一是设法找出最好、最快和最妙的生产办法;一是大量生产品质基本一样,但价格较低的制品。他说:"在民主国家,从业者的智力几乎全都用于这两个方面。"[2]

我们不得不佩服托克维尔的睿智,美国早期的现代企业制度和设计史的发展证明了他卓越的洞察力。美国人的智力在托克维尔所谓第一个办法上的发展,最终成熟的结果就是弗雷德里克·泰勒(Frederick Taylor)的管理方法;至于第二个办法,福特车早年的发展就是明证。这一事实表明了民主和平等的原则对设计的影响。在美国人素有的"美国梦"中,他们总是设想着当一

[1] Jeffrey L. Meikle, *Design in the USA*, New York: Oxford University Press, 2005, introduction, ii.
[2] [法]托克维尔,《论美国的民主》(下卷),董果良译,北京:商务印书馆,1988年,第 567、569、569 页。(按正文征引顺序)

种产品、一种生活方式出现以后，如何降低其成本，让更多的人享有，从而使生活和工作更为便利。从某种意义上讲，正是这种"美国梦"促成了20世纪初"福特T型车"和20世纪末"个人电脑"的出现。受大众化的设计理想和"美国梦"的影响，美国早期现代运动中产生的设计作品是平民化的、质朴的，无论是建筑还是产品设计都具有朴素、简洁的美感。鲁斯、格罗皮乌斯、勒·柯布西耶等欧洲的现代设计大师受美国早期现代设计的影响也很大。而以阿尔瓦·阿尔托（Alvar Aalto）为代表的北欧设计师把这种现代设计的平民化的理想与自然的、有机的设计思想结合在了一起，从而形成了斯堪的纳维亚国家的有机现代主义设计。实际上，北欧国家对富于民主理想的现代设计的选择与其对民主社会主义和建设福利国家的政治选择也有内在的关系。20世纪30年代，现代主义平民住宅设计中蕴含的那种社会关怀与瑞典社会民主党"人民之家"的概念一拍即合，社会民主党结合现代平民住宅设计的实践经验提出了一种社会性的住宅供应政策，这成为帮助其在1932年获得权力，并开始了长达半个多世纪的执政生涯的一个关键议题。[1]而这种民主主义的设计原则也在北欧的设计中从此生根。其特点在瑞典企业宜家的经营中就体现得非常明显，除了其取材于自然、物美价廉的设计，我们在宜家的展厅和各种宣传材料上还经常看到这样一句话——"为大众设计"，它所选取的形象代言人也不是那些象征着"高尚生活"的明星，而是普通家庭中健康、开朗的男女和平民化的设计师。尽管宜家在中国的消费者定位不是最普通的打工族，而是向往现代物质生活且有些余资的白领，但这种设计文化的展示并不完全是商业噱头，它也是现代主义设计理想经过一个世纪渗透的自然结果。

无疑，作为现代主义设计的一部分，民主的设计传统在欧洲和美国是渗透到其设计文化骨髓中去的东西。但在中国，现代主义设计多被当作一种风格，其民主的、平民化的设计倾向从未被认真地思考。然而，对有着13亿人口的社会主义中国而言，平民化的设计主题仍旧是一个实实在在的问题，缺乏以平民大众作为对象的设计思考无疑是令人担忧的事情。柯布西耶在70多

1 Denise Hagströmer, *Swedish Design*, Stockholm: The Swedish Institute, 2001, p.43.

年前构想的平民住宅设计，比如塔楼，在今天的北京随处可见，他设想的未来都市景观与今天中国的城市面貌出入不大。现代主义的设计样式在当代中国似乎也得到了全面的胜利，我们的城市景观与勒·柯布西耶设想的未来城市也没有太大的差别，但是，这是不是意味着现代主义理想的真正胜利呢？显然不是，这只能说是一种景观形态意义上的胜利。"后现代"之风刮起之后，现代主义压抑、冷漠的形式受到了诟病，但是后现代主义的解决办法也并不高明，只不过是在"历史文脉"和"符号"上下了些功夫，并没有根本的改观。事实上，复古的后现代主义本质上仍是一种形式主义，只不过像"装饰"这样被现代主义者否定过的词不再常用而已。如果说现代主义令人感到压抑的是设计师的主观意志和冷漠的形式，那么后现代主义令人感到压抑的则是滥俗的商业符号和对往昔风格的抄袭。"孟菲斯"和"阿莱西"的许多产品通过大众媒体的宣传，成为西方社会少数精英彰显财富、身份和品位的符号，尽管它们风格独特、文脉悠长，却不堪实用，它们就像艺术品一样远离普通人的日常生活，只是时尚画报和圈内人的谈资（图1-3、图1-4）。标榜"后现代"的设计师更愿意谈论文脉、符号、身份、时尚、欲望，绝口不提设计的平民化和民主问题。所以，我们在中国的大街上几乎可以看到从古典时代到后现代的整个西方建筑风格的演变史。甚至，凡是政府机关建筑，多是贴了贵重石材的古典主义、新古典主义或后现代风格；凡是洗浴场所，清一色是金碧辉煌的罗马风格的建筑；就算是住满了普通人的塔楼，都能在上面发现和午餐肉一样颜色的新古典主义建筑符号。问题是，这些抄来的西方建筑风格符号在中国的大地上又属于谁家的"文脉"呢？一些20世纪八九十年代才兴建起来的，算是50年代建筑民族化思潮余绪的"续貂"之作，本来毫无创造性可言，却也搭上了后现代主义的班车，一路高呼"地域化""多元化"之类的口号。可惜了那些现代主义的大师们费尽心思研究出来的平民住宅样式，被当代设计师稍加变换，地产商就将它们用奢华的广告辞藻包装后推到了市场上，成了他们的摇钱树。对此，设计师乐得坐享其成，过起了"前人栽树，后人乘凉"的日子。没有几个设计师真正把与民生密切相关的平民住宅设计当作自己的研究课题，更没有人愿意反思，发出独

图 1-3 孟菲斯成员埃托尔·索特萨斯设计的卡尔顿（Carton）餐具柜，1981 年

图 1-4 阿莱西 "Juicy Salif" 外星人手动柠檬榨汁机，1990 年

立的批评声音。其后果就是，平民住宅的设计质量在许多地方都难以让人满意。当我们因为平民住宅的设计质量问题责备设计师的时候，设计师会很轻松地把责任推给开发商，说这是甲方的问题；而当问题转移到开发商那里时，开发商又会推给专业设计人员，说自己是外行，只管经营。于是，没有人承担责任，只剩下业主自叹"活该"了。

 这种缺乏反思、唯利是图的"跟风"和"不负责任"的态度不仅存在于建筑设计领域，在其他的设计领域中同样明显。在商风鼓荡的今天，我们的设计师大都在挖空心思地把自己的十八般武艺卖给客户、财富，却很少考虑使用者对设计的真实需求，以及设计对社会和环境应负的责任。其结果就是，当代设计缺乏对真正需要解决的问题——平民需求、设计安全、环境保护、可持续发展等等——的思考，从而也就失去了最可贵的创造力。设计提供问题的解决方法，并不能简单地等同于风格的创造，设计问题不是单纯的风格问题。风格也许会过时，但问题不一定过时。风格如同时尚，来去匆匆。如果我们的设计跟着流行的风格和时尚走，而缺乏直面现实的勇气和分

析、解决实际问题的能力和办法，那么，真正的"中国设计"就永无出头之日。设计没有自觉，设计师没有担负起他们应该担当的责任，这正是当代中国设计的悲哀。

有人可能会问，这些所谓"真实的需求"在哪里？我想，我们只要暂时从"商业"和"欲望"的需求中抽出身来，到网络或报纸杂志上搜索一下跟设计、人工制品和公共环境有关的新闻就会发现，有很多问题是设计师应该关注而没有关注的。比如在包装设计领域，我们的设计师大都在外观的新奇独特上下功夫，却很少有人真正去关心包装设计的安全性和材料的循环利用方面的问题。我所谓的"安全性"并非指包装对于包装物的安全性，而是指对人的安全性。这方面比较突出的是药品包装的安全性问题。杭州一名3岁的幼女因误食母亲的避孕药而导致乳房肿大，甚至来了月经。从设计的角度看，药品包装设计的安全性就是有问题的。我们只要稍加检索相关的文献就会发现，儿童因误食成年人的药品而致病、致死的情况在国内外可谓屡见不鲜，国外许多设计师和设计团队都曾经研究过这一问题，而且直到今天仍有许多人在关注。关于药品的包装，不仅要关注儿童的安全，还应从老人、盲人和文盲的角度出发，考虑药品包装的安全性、易识别性和方便性等方面的问题。可惜我们很少发现中国设计师在这些方面的发明和创造，也许有人觉得找一个华佗时代的药瓶，以当代的设计语言改造一下，再用于现代药品的包装设计才是创造。许多不负责任的包装设计对环境污染的恶劣影响早已是尽人皆知的事实，比如各种豪华、高档、"气度非凡"的月饼盒，几乎每年都要受到公众、专家和各种媒体的声讨，甚至国家也出台了相关的规定，但是设计师和商家却坚信只有这样才能促进销售，他们"咬定青山不放松"，其后果是真正的"青山"因此变成了大片的"荒山"。有资料显示，我国每年投放在月饼包装上的费用高达25亿元，包装开销平均占月饼生产成本的30%以上。每生产1000万盒月饼，用于包装的耗材就需要砍伐400—600棵直径在10厘米以上的树木，这还不算包装中用到的金属、绸缎等材料。除了月饼，茶叶和酒类产品的包装上也存在着类似的问题。另外，中国城市公共环境设计的安全性和人性化问题往往同样欠缺考虑。2007年，上海地铁的屏蔽

门挤死了乘客，当时就有网友质疑，其设计是否经过严格论证。这种屏蔽门设计存在明显的安全隐患，连普通的市民都曾在出事前怀有疑虑，为什么号称"专业"的设计师就没有想到，或者就是置若罔闻吧！据说某些新建成的地铁站点竟然没有设置厕所，而且地铁入闸口小到轮椅使用者难以通过，楼梯扶杆都以年轻人的使用高度为标准，老人、小孩使用乏力。曾几何时，盲道作为一种无障碍设施铺遍了中国城镇的大街小巷。但铺完之后，在盲道经过之处又竖起了路灯、绿化树、突出地面的暖气管道、井盖，甚至还有交通路障，有的盲道几经铺盖之后已经变成了名副其实的"花砖"，设计师也许会说这并非设计的责任，但是一则在网络上广为流传的热帖却称其为"世界上最缺德的设计"！北京一家高档饭店的旋转门因为设计不合理又缺乏安全警示，挤死了出入其间的3岁儿童，毁掉了一个家庭的幸福。据说，此类事件并非唯一，小猫、小狗殒命其间已为不幸，弱小孩童命丧于此更为悲剧。公共环境设计中的环保问题同样很多。前几年是广场遍布中华，这几年是草坪遍地开花。这种草坪耗水量大，绿化效果却远不及同样面积的树木或本地草皮、花卉。若说前者是官员意志，后者，环境、景观和园林设计师则难辞其咎。还有很多"设计师"在忙着给汽车设计硬木家具，给手机镶金戴钻，找法师给产品输入佛光、护法加持……

　　写到这里，我想，也无须再多举例了。"真实的需求"在哪儿？就在我们身边。很明显，当代的中国设计界普遍缺乏一种基本的平民视角和人道关怀。事实上，我们如果检索专业文献，诸如无障碍设计、通用设计、可持续设计、设计的人性化、为安全设计之类的概念阐述、设计方法和案例研究早就连篇累牍了，可是在设计实践中就是看不到普遍的响应和落实。除此之外，在中国广大的农村和欠发达地区，农业、畜牧业、教育和公共卫生事业又需要什么样的设计产品和工具，更是绝少设计师去关心。我认为，对设计而言，"真实"是明确的：比起"奢侈"，"朴素"是真实的；比起"美观"，"安全"是真实的；比起"客户"，"用户"是真实的；比起"排场"，"自然"是真实的；比起"长官意志"，"公众利益"是真实的。可是许多设计师认为"事实"恰恰相反！哦，是啊，要么这些荒唐事、悲惨事又从何而来！

图1-5 "设计为人民服务"标语

在中央美术学院设计学院,有一块以政治波普的形式呈现,集毛泽东书法而成的红底黑字的大牌子,上面写着"设计为人民服务"(图1-5)。学校还制作了许多印有这些字的T恤和纪念品,无论是国外的朋友还是学生都觉得很酷、很喜欢,但我希望它不仅仅是块听其来很酷的招牌,更能够成为新一代设计师为之奋斗、实践的理想。平民化的、民主的设计立场的严重缺失,对中国当代设计的健康发展必然是极为有害的。设计更应该关注真实的世界和人的真实需求。普通人的存在及其幸福永远都应该是设计学科的核心的问题。如果有权有钱的人不理解马塞尔·莫斯(Marcel Mauss)所谓"馈赠"的意义,不愿意让出一些"暴利"来馈赠给大众变为"福利",设计师也只管做一个唯权、唯钱是从的小商人,那么,我们不禁要问,在这场造势的"豪华盛宴"中,中国设计前途上的明灯会长久地闪耀吗?

(原文发表于《读书》,2007年第4期;《华中建筑》2007年第5期转载;收录于《旧锦翻新样:〈读书〉文化艺术评论精粹》,北京:生活·读书·新知三联书店,2012年。)

人道的栖居

马丁·海德格尔（Martin Heidegger）的两篇文章——《筑·居·思》和《人，诗意地栖居》，一向为设计理论研究者所称道，当讨论涉及建筑存在的本质问题时，他的观点常被引用。尤其是"人，诗意地栖居"这句从荷尔德林（Johann Christian Friedrich Hölderlin）那里引来的诗句，更是已经成为许多人的口头禅。可是，人们在引述海氏观点的时候，往往忽略了他思考这个问题的背景，即第二次世界大战刚结束，德国由于战争的原因面临住宅紧张的问题。这个背景在两篇文章中都有提及，尤其是《筑·居·思》一文，因为它是1951年8月5日上午海德格尔给参加建筑大会的建筑师们做的报告。

两篇文章显然具有内在的关联。海德格尔绕来绕去要说明的一个核心问题就是"栖居的本质"。但所有的断语——"筑造乃是真正的栖居""栖居是人（终有一死者）在大地上的存在方式""栖居即被带向和平"之类——都不如"人诗意地栖居"这句诗有想象力。海德格尔最终还是把栖居的本质落到了"诗意"上。他说："一种栖居之所以能够是非诗意的，只是由于栖居本

质上是诗意的。"¹而"诗意地栖居"事实上是一个审美的乌托邦，荷尔德林想象中的古人生活和海德格尔的黑森林农庄一样，都是一种被理想化了的生存状态。海德格尔自己也很明白，从哲学上探讨栖居的本质、树立黑森林农庄这样的标杆，并不能代替对现实问题的思考。可以说，海德格尔基本上在他的玄思该打住的地方打住了。然而，他也明确地指出，无论住房短缺的问题多么严重，栖居的真正困境并不仅仅在于住房匮乏，不懂得"栖居"、不知道怎么"栖居"才是更本质的问题，人应该根据栖居并为了栖居去筑造房屋。而只有当我们严肃地对待栖居的本质"诗意"时，我们才可能对人的栖居状态从"非诗意"到"诗意"的转折做出贡献。

显然，思想的接力棒已经传给了那些听他演讲的建筑师。我并不知道那些聆听报告的德国建筑师对海德格尔的发言做何感想，但在德国这个现代主义设计的故乡，我敢说，他们的设计实践跳不出战前由格罗皮乌斯、密斯和勒·柯布西耶等人确立的经典路线。因为，先锋设计大师们在战前通过各种实践和撰述所提出的那一整套设计方案本来就是为解决19世纪以来城市贫民缺乏住宅的问题而准备的。虽然这些先驱者的努力值得我们钦佩，但是，不可否认，现代主义这一套宏伟的方案也有严重的缺陷。这集中表现为，因为相信机器主义能够给每一个人都带来福利而忽视了一些人作为有机体的必然需求。现代主义设计假定所有的人都需要一种新时代的设计，这种设计道德不考虑宗教和民族的差异，甚至也不考虑人与人之间的差异。他们相信，有了标准就会进步，就像柯布西耶所说的，"人人都有同样的身体，同样的功能"，"人人都有同样的需要"。²但这显然是用统一性遮蔽了多样性，用共性敷衍了个性的呓语。所以，很多设计尽管名义上是"客观的"，但实质上却具有强烈的主观色彩，这种主观主义使设计师完全沉浸在自己用审美的力量改造社会的梦幻中，却忘记了"大众"是由一些身体并不"标准"的人组成的，他们的心理感受和文化认同也不一样。这就是早期现代设计话语的一个困境：设计要想大众化、人人享有，必须降低成本、批量生产，必须倚仗机器，

1　［德］海德格尔，《演讲与论文集》，孙周兴译，北京：生活·读书·新知三联书店，2005年，第213页。
2　［法］勒·柯布西耶，《走向新建筑》，第115页。

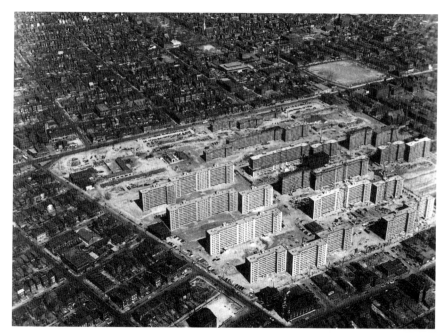

图2-1　美籍日裔建筑师山崎实为美国圣路易斯市设计的低收入住宅群"普鲁蒂-艾戈"。1972年7月15日下午2时45分,该住宅群因居住率不到三分之一,市政难以维持而被拆毁,这一时刻也被后现代主义理论家查尔斯·詹克思(Charles Jencks)看作是现代主义和国际主义风格死亡、后现代主义诞生的时刻。但"普鲁蒂-艾戈"设计中的问题显然不仅限于其冷酷如监狱的风格。

然而这种工具理性的大量运用到头来却是对人的"异化"。设计先驱们主观认定,他们所要创造的世界就是未来的世界,而这个问题也随着现代主义的国际化日趋明显。设计师山崎实20世纪50年代为美国圣路易斯(St. Louis)设计的低收入住宅群"普鲁蒂-艾戈"(Pruitt-Igoe,图2-1),因完全不适应用户的需要而在1972年被拆毁,这一著名的极端案例就典型地说明了现代主义存在的问题——"人"被动地成为设计的接收者,人的多样化的需求被忽视,人类存在的丰富性和多种可能性因而部分地被设计师的主观意志剥夺。

这个时候,我们就会发现,海德格尔有他的远见,正确地对待"栖居"比近在眼前的住宅短缺和看似已经解决了问题的住宅设计更加重要。而现代主义的缺憾事实上从另一个角度给我们提出了"栖居"的问题:我们要一种什么样的栖居?或者,套用海氏的话说:在我们这个令人忧虑的时代里,栖居的状态应该是个什么样子?(图2-2—图2-3)

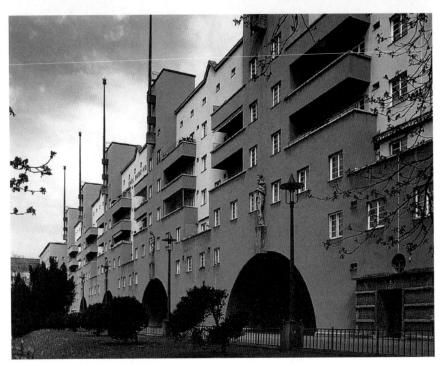

图 2-2　卡尔·埃恩（Karl Ehn）设计的卡尔·马克斯公寓，被认为是社会主义住宅的范例，位于奥地利维也纳。

显然，海德格尔理想的"诗意"离现实过分遥远，它是一种哲人对古人艰难生活的审美化，一种理想的生存境界，在操作的层面上却意义不大。比如，在我们的语境中，"诗意"很容易跟山水诗和古典园林的意象联系在一起。可是，如果城市中的中低收入住宅设计跟着这种感觉走，无论从效用还是美学上讲都没有前途可言。在海德格尔演讲的那个年代，针对现代主义设计的问题，我想最有意义的回答可能是芬兰建筑大师阿尔瓦·阿尔托给出的。1955年，在就任芬兰科学院院士的时候，这位不善言辞的建筑师发表了一篇著名的讲演《艺术与技术》，极为清晰地阐述了关于"弹性标准"的想法。他认为，整齐划一的标准化给人类生活和环境带来了一系列的破坏，技术官僚的理性主义对"小人物"的健康和整个人类社会已经构成威胁，只有"人的尺度（the human scale）才是我们要做的任何事情的正确尺度"。因此，他提出了一种富于弹性的"人道的标准化"，用于解决"如何在不毁坏人类先天

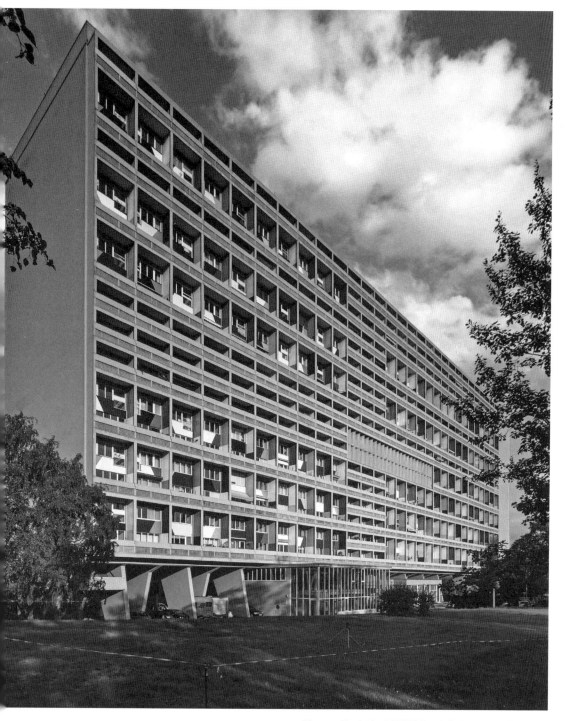

图 2-3　勒·柯布西耶设计的工人住宅，法国马赛，1952 年

的个人特性和自然环境的变化的基础上实现大规模的生产和货品的传播"[1]。阿尔托的这篇演讲事实上也阐述了斯堪的纳维亚设计的精髓。我想,在海德格尔和阿尔托的思考的基础上,用"人道"代替"诗意"对从设计的角度思考栖居的问题可能更有效,而且,在"诗意地栖居"的道路上,"人道地栖居"是必然经历的阶段。事实上,在海德格尔那里,"人道"和"诗意"也是统一的,他说过,诗意一旦发生,人就能人性地栖居在大地上,人的生活就是一种栖居生活。然而,若达不到"人道"和"人性",栖居更谈不上"诗意"。在此,我用"人道地栖居"替代"诗意地栖居"是因为它的现实性——既然诗意不可得,我们就要回到人道。但是人道的标准也在变,当城市里的低收入者生活在贫民窟里时,使他们住上设计良好、建筑质量可靠的独立单元住宅是人道的;而当人们住上了这种住宅之后,人道的标准就又有了新的提高,这用马斯洛的需求层级论也是很容易理解的。可是,作为设计者或决策者,如何把握这种人道标准的提高呢?

类似"普鲁蒂-艾戈"的例子实际上也对现代主义者的主观主义提出了诘问:这是属于谁的栖居?谁有权把握/操控这种栖居?许多设计师,尤其是在建筑和规划领域,对此也进行了认真思考。其主要成果之一就是"居民参与"(Inhabitants Participation)概念的提出,在工业设计领域,与之相应的就是"用户参与"(User Participation),它们在设计研究和实践领域日益受到重视。有人认为,"参与"观念受到重视与20世纪60年代的民权运动和民主理想有关。而事实上,这一概念可以追溯到50年代中叶理查德·纽特拉(Richard Neutra)和克里斯托弗·琼斯(Christopher Jones)等人对设计师主观成分过大的批评。他们认为,公民的生存环境被设计,自己却浑然不觉,成了霸道设计的牺牲品。这当然是错误的,因为设计方法论应该是公共的,应体现公民权利。这个看似平淡无奇的观念实则具有革命性的意义,它不但引起了许多设计师的重视,也激发了他们的实践热情,比如国内建筑界所熟知的克里斯托弗·亚里山大(Christopher Alexander)在他的建筑和规划设计方法研究中便

[1] [芬]阿尔瓦·阿尔托,《艺术与技术》,季倩译,见中央美术学院设计学院史论部编译,《设计真言:西方现代设计思想经典文选》,南京:江苏美术出版社,2010年,第492页。

十分强调用户的参与,而这也成为当代设计方法研究的重要议题之一。海德格尔说:"本真的筑造之发生,乃是由于作诗者存在,也就是有那些为建筑设计、为栖居的建筑结构采取尺度的作诗者存在。"[1] 我想,也可以设问,这"作诗者"是谁?是建筑师、规划师吗,是政府吗?当然包括,然而绝不能忘记的是将来栖居于其中的那些人。无疑,只有他们的参与,设计者和决策者才能更好地把握那个变动的人道标准。

那么,在中国当前这个住宅缺乏、房价高企的时代,如何理解"人道地栖居"呢?显然,大多数人的第一反应肯定是"多盖房子",但只是大力兴建低收入住宅(当然,这是极其重要且必要的)是不是就达到了"人道地栖居"呢?这些问题当然不是三言两语就能说清楚的,但是肯定需要研究和讨论。在我看来,以我们这个时代的智慧探讨人道地栖居,最好的概念就是"可持续",这既是一个国家已然认可的发展道理,也是一种正在被认真探索的设计方法。这个概念,海德格尔的时代没有,但是他的文章中是隐含着的。"可持续"是什么?虽然这个概念在不断延伸,比如,近来人们又发展出了机制的可持续、文化的可持续,但最主要的仍是三点:经济发展、社会公平正义、环境生态平衡。建筑设计师、规划设计师、政府官员们在考虑低收入住宅设计问题的时候,首先要有的概念框架就是"可持续"。比如,在设计建造低收入住宅之前,设计者和决策者就应该想到:居民在住进去之后,他们的经济状况是否可以得到改观,还是有了房子,经济水准却下降。就像一些因大型工程而被异地安置的居民,如果有不错的住所,却缺乏就近的就业机会,或工作需长途跋涉,不胜其苦,这样的住宅规划设计在经济上就是欠考虑的。如果低收入住宅的设计建造只是暂时解决了住房紧缺问题,长期看却助长了社会的贫富分化,进而影响到对教育、医疗等公共资源分配的公平和公正,甚至影响青少年对自身的身份认同,这样的住宅设计在社会的可持续上就是短视的。在环境的可持续方面,如何规范低收入住宅对公共绿地的占有,如何防止为补救住房严重短缺的局面而仓促建成的住宅出现迅速老化

1 [德]海德格尔,《演讲与论文集》,第213页。

的问题,以及如何处理由此引发的低收入住宅与环境生态之间的协调问题,都是需要认真思考的。如果不做全面、审慎的考虑,在不久的将来,大量仓促建成的低收入住宅,最坏的情况,可能会变成贫民窟,而这势必将导致更多、更严重的社会问题。

近来,有两位学者的相关思考值得关注。秦晖建议深圳划出一块土地,让外来务工的农民自行搭建,发展出中国第一个贫民区。他认为,这样农民就在城市有了家,而且贫民区并非政府的耻辱,反倒体现了人性关怀。而贺雪峰则反对这种积极的城市化战略,他认为,农民若完全进城,失去了务农的收入,他们的生活会更加贫困,绝不能人为地制造农民进城的积极条件,否则,中国可能因此失去应付重大危机的能力,进而影响中国的现代化进程。我同意贺雪峰的意见,从设计史和城市发展史的角度看,在中国大中城市建立贫民区也不是21世纪的应有之举。

按照秦晖的说法搭建起来的"贫民区"就是"贫民窟",因为它符合贫民窟的基本特征:高密度的人口、在房屋结构和服务上的低标准,以及"贫穷"。两个词的区别犹如"下岗"和"失业"。联合国人居署在2003年发布的全球人类居住报告中对新中国1990年前的城市住宅建设进行了这样的评价:"1949年到1990年的中国城市化,50年间为3亿人口提供或再提供了住房,没有形成贫民窟和不平等,可以称之为人类所有时代的一个壮举。"[1]的确,在物质相对匮乏的时代,中国城市建设的一个最大的优点就是没有贫民窟,大家都穷,不分贫富,都住平房、"火柴盒"或筒子楼。后来,部分先富者搬进了高档住宅区,中低收入者混居在一起,差距有,但问题不大。但是,90年代以来,这种情况已经发生了显著的变化。以直觉判断,我认为,可能中国没有显性的贫民窟,但有隐性的,比如外来务工人口在一些大城市的城郊的聚居处,即所谓的城乡接合部。当社会贫富分化更加严重的时候,隐性的就可能变成显性的。我们在建造低收入住宅的同时,再空出地来建"贫民窟",无论是居民"自建"还是政府筹建,从设计的角度来看,不但要解决的问题

1 联合国人居署编著,《贫民窟的挑战:全球人类住区报告2003》,于静等译,北京:中国建筑工业出版社,2006年,第163页。

会更加繁杂，而且多此一举。难道我们还要在城市贫民和外来务工者之间再区分身份和贫困的等级，在现代住宅设计这种民主的设计形式里再分出三六九等，据此进行设计和筹划吗？

由于财富分配不均和贫困而导致的城市内部发展的不平衡问题，既表现在物质上，也表现在空间上。《贫民窟的挑战：全球人类住区报告2003》指出，贫民窟自1990年以来在不断增长，贫困正在向城市移动，即"城市的贫困化"。低收入住宅区的规划和设计应该使人们对未来充满希望，而不是失望，甚至绝望。大批量、大范围地建造低收入住宅区自身潜在的危险就在于容易形成贫民窟，其条件的拮据和恶化表现在经济、交通、教育、医疗、治安、卫生等各方面。通过建筑、规划和住宅的形式明确地区分了穷人和富人，贫民窟的形成会使社会阶层之间产生隔阂。穷人聚居处的第二代，通过空间的占有和距离城市中心的远近从小确定了自我的等级身份，他们对未来的希望肯定会大打折扣。根据相关报道，广州金沙洲的廉租社区已经出现了类似的情况，尤其是教育机会的不平等，使穷人的孩子无力改变贫困的命运。这是一个相当危险的信号，是我们的政府和设计师们必须认真对待的。设计师必须考虑到设计被实现之后可能引发的各种后果。尤其是对待居住问题，不单要考虑第一代人，还要考虑第二代人。前些时候法国的动乱以及美国大城市的黑人暴乱正是城市贫民窟中少数族裔不满现状致使愤懑积聚的表现。这也引起了中国一些学者的担忧，应该说这种担忧不无道理。中国并不存在种族问题，但社会贫富阶层之间若矛盾处理不当，则有局部激化的可能。

毫无疑问，直接兴建贫民区是一种短视的做法，它必将在自由的表象之下隐藏未来不稳定的危机。从可持续的角度看，建立"贫民窟"的办法也是不可取的，要知道，可持续的本意在于让一种好的生活状态和机制生存延续，而不是让相反的情况滋生蔓延。贫民窟不是一种人道的栖居状态，更无诗意可言。当贫民窟问题还没出现的时候，在一个贫富分化正在加剧的时期，政府和城市的设计者们尤须思考的不是主动地去建造贫民区，而是如何避免新规划和设计好的低收入住宅变成贫民窟，否则，这将是一场充满人道精神的住房改革最大的失败。

那么，如何避免呢？已有的探讨大都集中在规划模式上，如"大混居，小聚居"。从设计的角度看，我认为，非常重要的一点是，在决策的制定和设计过程中一定要纳入"居民参与"机制，使用户在设计阶段就拥有构建"栖居"的权利。设计人员按照甲方（政府或开发商）要求和自己的观念设计，商人再按照自己的理解建造完成，之后再进行销售，这个程序是有问题的。政府、开发商和建筑规划设计团队必须把用户的要求表达出来。因此，设计团队的组成和设计过程中的交流就变得非常重要。没有谁会比用户更加关心设计的蓝图。实施这种方法的困难在于居民人数众多，其意志的决定过程肯定比较繁杂，然而，在一个网络发达、民主诉求高涨的时代，我相信，决策者和设计者通过寻求良好的机制可以做到这一点。设计参与的实施不能因噎废食，其过程会比较困难、复杂，但不实施的话，设计施工完成之后，问题就会更多地显现出来，而且有些是根本无法弥补的。在民主社会的前提下，原则上讲，人道地栖居不应该是被赠予的，而是争取和协商的结果。政府不能以高高在上的"赠予者"姿态出现，居民参与时也不要"感恩戴德"，因为居民参与的基础是民主文化，而这种参与也将构建民主文化。在这个过程中，组成多学科的设计团队也是必要的，各地大学可以发挥学科群的优势，本着可持续发展的原则，在经济学、社会学、心理学和环境科学等方面为低收入住宅区的规划和设计提供跨学科的建议。

除此之外，在设计建造低收入住宅区时，以建筑设计和城市规划为核心的设计学科，其独特的价值仍在于探索合适的解决方案。必须承认，设计不是万能的，它解决不了根本性的贫富悬殊和社会不公问题，作为受托方，建筑师和规划师的权责也很有限，但是，用心的设计可以让低收入住宅区更加舒适、人性化、宜居。在商务印书馆译介出版的"我知道什么？"丛书中，有一本叫作《居住与住房》的小书，作者让-欧仁·阿韦尔（Jean-Eugene Havel）在结论部分仍旧把解决问题的办法归结在"寻找一个工艺方案"。这是住宅问题的本质决定的，在经济学和社会学等领域的讨论之后，问题最终仍旧得归结到设计和建造上去。而社会的真实需求对设计师来说永远都是一种创造历史的机会。现代主义者创造了这样的历史，中国的城市化和大规模

的中低收入住宅需求又将激发什么样的设计呢？我们的设计师能不能设计出真正安全的、宜居的、可持续的、充满希望的中低收入住宅区？这可能还是一个未知数。因为首先是难度大，缺乏更准确的评价机制，而且也很少有设计师在认真地关注这个问题。《贫民窟的挑战：全球人类住区报告2003》在谈到中国城市住宅的问题时，批评中国缺乏对未来土地和房屋的考虑，而且通常没有社区或美学优点。这个评价并不过分，我们的中低收入住宅事实上的确缺乏真正意义上的设计，或者根本就没有设计，只是在套用一些已有的模式。舆论更关心能够使设计师迅速蹿红的纪念性建筑，这的确将使一部分人留名青史，然而，这种好不能以设计师对真正需要设计的平民栖居生活的敷衍和漠视作为代价。

总之，能否使中下收入阶层实现"人道地栖居"是关系中国可持续发展的一个大问题。当前，最坏的建造是结合了现代主义的形式、商业主义的本质和官僚主义作风的建造，它使大地和环境被破坏，社会被区隔，而普通人并不能够获得在一定的物质基础上所应当呈现的生活。作为一个极端的现代化的案例，中国当代的中低收入住宅设计必须纳入可持续的观念，着力于长远的思考，通过探索和应用适当的设计思路，让居民真正成为人道栖居的主体。世事无论如何改变，我认为，应该明确的一点是，人道地栖居，其本质就是让人的生活，尤其是低收入者的生活值得过，有尊严，有希望。无论从什么角度、寻求何种解决方案，决策者、设计者的思考和行动都应该不断地回到栖居者的生存和人道尊严上来。

（原文发表于《读书》，2008年第10期；《艺术与设计》2009年第1期转载。）

平民住宅设计与人道尊严

大概从2006年起，中国城市居民的住房问题成了令人纠结的话题。短期来看，人们最关心的当然是畸形高企的房价。刚成家的青年人及其父母想的是，无论如何先在生活、工作的城市里有一个立足栖身之所。可是，长远来看，除了那些炒房客，住户真正要考虑的还是住宅的"宜居"问题。而平民住宅是不是能够做到"宜居"，在资金和政策有保证的前提下，首先当然是个设计问题。不过，住宅设计不单单是单元住宅楼的建筑设计问题，还牵涉城市规划层面的考虑。这就如同肌体上的某个组织单元与整个身体之间的关系，不能割裂开来看。

从西方现代建筑和设计的发展来看，平民住宅的设计是贯穿现代主义始终的一个重要问题。由于18世纪中叶之后工业革命的展开，大量农民失去土地进城工作，变成了产业工人，原有的城市住宅不足以应付骤增的人口，贫民窟的恶劣生活也导致了社会的动荡不安。正是这种深刻的社会原因，促发了西方现代平民住宅设计和城市规划思想的早期发展。在工人住宅设计方

图 3-1　勒·柯布西耶《走向新建筑》第一版封面，1923 年

面,勒·柯布西耶、密斯、格罗皮乌斯等现代设计大师都曾做出过重要贡献,他们不约而同地构想了一种简约的、预制构件的、可批量生产的多层单元住宅,用于满足一个平民家庭的生活需要,并希望通过一种系统化的方式尽量达到舒适的目的。包括柯布西耶的名著《走向新建筑》(1923,图3-1)、密斯设计的魏森霍夫公寓和格罗皮乌斯设计的托滕工人住宅等在内,所有这些设想和设计都成为我们今天几乎所有平民单元住宅楼设计模型的基础。而在城市规划方面,先是英国人埃比尼泽·霍华德(Ebenezer Howard)提出了"田园城市"的设想(图3-2),希望将城市中聚集的人群分散到郊区,形成卫星城镇,让人们在工作之余过上理想的田园生活。而后,柯布西耶在"田园城市"的基础上,为适应城市人口密度高的情况,否定了霍华德关于人口郊区化的设想,转而提出了"垂直花园城市"和"光明之城"的构想,把高层住宅建在城市中央,配以花园景观,并以汽车和高速路、立交桥满足市民的交通和出行。

柯布西耶曾经用这样的文字描述他的"光明之城":

> 汽车沿着高架的城市干道高速行驶:雄伟的摩天大楼之间的通道。我们逐渐接近:24栋摩天大楼的标准化空间;左右两侧的深处是公共服务设施;其周围则是博物馆和大学的建筑。[1]

读者无须想象,他所描绘的就是今日的广州、深圳、上海或者北京,中国其他的二、三线城市,亦复如是。不过,24层早已经算不得"摩天"了。在过去的几十年间,中国的建筑师们和城市规划专家们按照甲方要求,结合现代主义者的想法,规划了我们的城市,设计了我们的住宅,但是我们的生活是不是已经算得上幸福、光明了呢?

在急速的现代化和城市化进程中,中国当前面临的住房短缺问题与欧洲19世纪末之后面临的问题某种程度上是相似的。不同的是,解决现代住

1 [法]柯布西耶,《明日之城市》,李浩译,北京:中国建筑工业出版社,2009年,第65页。

图 3-2 《明日的田园城市》一书中的田园城市模型——"没有贫民窟和烟尘的城市群",1902 年

房短缺问题的住宅设计和城市规划模型似乎已经被西方人完成,中国的建筑师、规划师们所做的似乎就是按照这些模型修修补补。政府和房地产商则将这些看似成熟的设计迅速铺开、实现,以满足报纸、新闻里所说的"广大人民群众"的住房梦。据说,按照"房子"的标准,中国已经被划分成了两个阶级:侥幸的"有房阶级"虽然心中暗自庆幸,但是对他们的住宅设计和小区规划总有颇多的不满;而"无房阶级"则怀着怨恨和忍耐憧憬着一个廉价而又温暖的小窝,但事实上他们并不知道这些"小窝"的设计到底如何。

中国的平民住宅到底需要什么样的"设计",这牵扯到千家万户的生活幸福,的确是一个值得人们深思的问题。

平民住宅:底线与理想型

所谓"平民住宅",在中国目前的情况下,指的是廉租房、经济适用房和一般性的商品房,后两者在设计上其实是没有区别的。关于廉租房的设计,据说是要以香港和新加坡作为样板。许多领域的专家对这个议题也十分关注,经济学家茅于轼就建议,廉租房里面不要有厕所,这样就可以避免富人钻空子申请。茅于轼所建议的这种房子,常见于20世纪八九十年代的集体宿舍,其中常有一层楼共用一个厕所的情况。这种设计是计划经济时期的权宜之计,其主要问题就是不卫生和不方便,任何有过这种居住经验的人都是能够理解的。茅于轼的提议显然是一个"因噎废食"的愚蠢建议,富人冒领廉租房是制度设计和监督不到位的问题,作为经济学家,应该建议政府改进监督机制,怎么能因为制度上的漏洞而建议政府取消廉租房住户应当享有的一项基本的生活便利呢?现代住宅设计的一个基本设想,就是通过批量化的手段设计一个相对舒适的"系统",使之满足一个家庭日常生活的所有必需,厕所与厨房一样,都是这个"系统"中的一部分。这既是基本的便利,也是基本的人权,是穷人尊严的一部分。许多自以为高明的经济学家,显然应该

图 3-3 黑川纪章设计的中银舱体大楼,日本东京,1972 年

补补课，了解一些现代设计的基本价值追求。

其实，廉租房需要的是一种关于微小住宅的设计。今天中国的年轻人的梦想是非常可怜而又现实的，就像歌手潘美辰唱的那样："我想有个家，一个不需要多大的地方。"因应这种小小的住房梦，各地出现了许多草根住宅设计。比如，有人在小区里面花几千块钱盖了个蛋形的窝棚，有人把废旧的集装箱和面包车改装成了居住空间，还有些人自行设计或者购买日本的"居住舱"（胶囊公寓）设计。千万不要小看这些草根的设计实验，它们起码说明，我们的生存是需要设计的，设计会给生活，哪怕是最卑微的生活带来希望。不过，中国人的居住空间分配是不是已经紧张到了这个程度呢？显然不是。像棺材一样的"居住舱"设计，其原型是黑川纪章设计的中银舱体大楼（1972，图3-3），这是东京银座区的一家工人夜班后过夜的便宜小旅馆，这种箱体空间设计只是在人口高度密集、工人工作需要的情况下才是有意义的。对中国这么大的一个国家来说，这些现象不过是不合理的高房价在空间分配上的一种病态反应。无疑，类似的草根实验反映了急速的城市化过程中，中国城市缺乏住宅的现实，也伸张了一种迫切的、应当引起当局警醒的社会现实诉求，同时，它们也反衬了当代中国设计思想的麻木和贫乏。

当然，有些住宅商和建筑设计事务所已经开始了相关的研究。比如，住宅业的龙头老大万科要建造一种15平方米的住宅。据说，这种住宅的设计主要面向大学刚毕业的年轻人，卫生间和灶台（只能摆放微波炉或电磁炉等简单灶具）均在临床一面。这种住宅设计主要是通过简化或者重新组合空间的传统功能，达到减小居住面积的目的。比如，通过入墙式沙发床来实现卧室和客厅的转换，白天是双人沙发和茶几，晚上沙发被收起，入墙床打开，可移动茶几可以放在床边作为床头柜。从设计上来说，万科的15平方米住宅是有可圈可点之处的，它虽然是一个商业项目，但也的确坚持了人道主义的传统。问题是，这些集中在"荒郊野外"的微小住宅对年轻人来说会有那么大的吸引力吗？他们在交通和时间上到底要花费多大的成本，才能拥有这15平方米的尊严呢？

在我看来，以廉租房为代表的微小住宅设计是平民住宅设计的"底线"，

而经济适用房、一般商品住宅在设计上则应该体现某种程度的生活理想。中国的建筑师、建筑事务所应该挤出些时间来研究适应中国城市居民生存现状的理想住宅。比如，中国的两口之家需要什么样的住宅？中国的三口之家需要什么样的住宅？如果与父母共同居住，多大的空间是理想的？再如，"拥挤"是一个一直存在的大问题，我们有没有研究过"拥挤"对城市人群的心理和生理的影响。据说，英国人通过研究得出了如下结论：对一个三口之家来说，住宅面积低于80平方米是不人道的，会对人的身心产生负面影响。其实，发达国家的人，神经并不比我们更脆弱。在拥挤、逼仄的空间中，任何人的心理和生理上都会产生负面的、复杂的变化，只不过我们习惯性忍耐、承受罢了。类似的关注当然会涉及住宅的人居尺度和理想形态问题。笔者在参访北京一家颇具实力的建筑事务所时，曾在满桌子几十本诉说着强烈的商业诉求的标书中发现过一份关于中国当代家庭住宅单元的设计研究报告。据我所知，其实许多设计公司和大型的房地产单位都有相关的研究报告，但是，没人把这种研究公布出来，相互借鉴、交流，使之成为一种在学术上可以开放、共享的东西。也许是涉及商业机密吧，可是，一旦房子的设计变成了现实，还是应该公布出来，供大家批评、研究，以便改进。

　　当然，在房地产疯狂发展的年代，在房子像野草一般杂乱无章地蔓延开来的时候，设计的问题往往并没有引起足够重视。可能仅仅是因为"聪明"的利欲熏心，结果却是愚蠢之至。譬如在我的老家鲁中地区，城市沿线也新盖了许多住宅，高层的也不在少数。有个楼盘，几栋十几层的高楼，设计时竟然就是按照六层楼的间距设计的，而且，这些楼像在排队一样笔直，开盘的时候，大家疯抢，住进去之后却发现，7楼以下的房间，根本见不到太阳，于是又纷纷退房子。开发商不退，大家又跑到政府门前静坐示威，这种事恐怕各地都经常上演。当然，房地产商为了追求高容积率而利欲熏心是一方面，但设计也是摆脱不了干系的。其实，这是一个很容易解决的问题，甚至都不算是什么问题，只要转换一个角度，楼和楼之间错落一下，问题就解决了。之所以会造成如今这样的结果，要么是没找专业的人做事，要么是专业的人没做专业的事。有经验的建筑师都知道，这种问题是可以说服地产商

的。因为尽管商人赚钱第一位，可是也不想出事，甚至造成无法收拾的局面。

住宅的外延："塔楼之城"与"公路之城"

人们通常认为"住宅设计"只涉及居室内部的空间布置和楼体的外观，但事实上，"住宅设计"还有"外延"。往小里说，它包括社区的公共设计和景观设计，比如社区的景观规划是否方便、人性化，无障碍设施、教育、医疗、市场等等的规划是否完备，这是我们都能想到的住宅设计的外延。往大里讲，它则是一个更大的系统，就是城市的设计。

今天的中国城市具有一种什么样的基本形态呢？以"北上广"而论，其实是三种城市规划设想的结合：其一，是从民国就开始的"城市美化运动"，在城市里面修建广场、纪念碑建筑、追求整齐划一的古典建筑风格都是其体现；其二，是柯布西耶在"垂直花园城市"中设想出来的"塔楼之城"，城市居民都居住在高层住宅楼中，楼底下是停车场加一点可怜的花园，这种情形只要看看北京的回龙观、天通苑和望京就够了；其三，是"公路之城"，即以公路作为连接市民交通的主干。2009年金融危机爆发后，中国政府的主要应对措施除了放量基建，就是鼓励大家买房和买车，而"塔楼之城"和"公路之城"则势必成为讨论中国当代住宅设计的基本维度。

如今中国的城市，绝大部分已经变成了"塔楼之城"和"公路之城"的混合体。我原本以为，只有一线城市、二线城市才是这样，前几日回老家发现，连三线城市，甚至中小城镇也是这样了。当公路靠近塔楼的时候，其必然结果就是拥堵、嘈杂和不安全。大量的汽车上路必然导致城市的交通堵塞，北京从"首都"变成了"首堵"。而对中小城市来说，以前的公路是为极少数的汽车和自行车修的，现在自然显得十分狭窄，于是必须拓宽。在公路两边原有的商业楼、办公楼、住宅楼无法拆迁的情况下，普遍的措施就是压缩自行车道和人行道。而当汽车因为无处停放再占用人行道时，事实上就已经取消人行道了。我很怀疑，在这个以更快、更高、更现代作为标准的狂飙的城市化

时代，中小城镇的居民是不是真的明白，到处可见的高达20层甚至更高的塔楼，以及下楼就是车辆穿行的马路，这些到底意味着什么？据我所知，在我的老家，已经有许多老人因为这样的规划设计而丧命。因为，道路和城市的规划面貌可以在1个月之内改变，汽车增多、马路加宽，可是对一个已经在这里生活了几十年的人来说，他的生活方式并不是1个月就能改过来的。

所有这一切都说明，面对急速的城市化过程，中国的建筑师和规划专家在设计思想上并没有做好充分的准备，而许多地方政府也是一样。简·雅各布斯（Jane Jacobs）当年曾经批评美国的城市规划"缺乏研究，缺乏尊重，城市成为了牺牲品"[1]。此论放在今日中国，仍是恰当的。许多城市的设计往往在甲方要求下说改就改，而对人的生存与安全欠缺考虑。住宅设计在这样的大前提下又何谈安全、舒适与幸福呢？

居民参与和人道尊严

我听过一些文化官僚和建筑师讲过类似的观念，说只有行政权力才能保证伟大的建筑出现。不过，我们身边的"伟大的"建筑垃圾也常常出自行政权力之手。那些推崇行政权力的人，往往是因为他们可以通过各种关系从中获得好处，而并非真正热爱设计本身。

平民百姓的住宅设计不需要"伟大"，但现实情况下，却的确需要政府多加关怀，不过，"关怀"不能走过场，要"走心"，要有诚意。我曾经在一篇文章中提出，希望政府在决策的制定和设计过程中一定要纳入"居民参与"机制，使用户在设计阶段就拥有构建"栖居"的权利，因为没有谁会比用户更加关心设计的蓝图。当然，实施这种方法的困难在于，由于居民人数众多，其意志的决定过程肯定比较繁杂，然而在一个网络发达、民主诉求高涨的时代，我相信决策者和设计者通过寻求良好的机制可以做到这一点。设

[1] ［加拿大］简·雅各布斯，《美国大城市的死与生》，金衡山译，南京：译林出版社，2005年，第26页。

计参与的实施不能因噎废食，其过程会比较困难、复杂，但不实施的话，设计施工完成之后，问题就会更多地显现出来，而且有些是根本无法弥补的。这几年，各地许多缺乏民主参与的保障房所显露的种种设计问题已经说明了这一点。

那么，平民住宅设计的理想到底是什么呢？我想，不管采取什么样的设计方法和手段，住户的人道尊严应为旨归。当年，海德格尔曾给德国的建筑师们讲"诗意地栖居"，中国今日之北京、上海这样的大城市，仍远未达到这个理想，能做到"人道地栖居"，或者阿尔瓦·阿尔托所说的"人道的标准化"这个层面就不错了。但是，"人道的标准化"到底是一个什么标准，倒是摆在中国做住宅设计的建筑师和规划师们面前的现实问题。

（原文发表于《艺术与设计》，2012年第2期。）

建筑理想与城市的未来

> 在生活面前,有些人不能无动于衷;相反,他们是生活的积极参与者。[1]
>
> ——勒·柯布西耶

国家统计局的数据显示,2002年至2011年,中国的城镇化率以平均每年1.35%的速度发展,城镇人口平均每年增长2096万人,2011年的城镇人口比2002年增加了近1亿9千万。以这些数据为基础,中国发展研究基金会发布的《中国发展报告2010》称,在未来20年,中国每年将有2000万农民向市民转变,也就是说,约有4亿至5亿农民在未来的20年要变成城市居民。毫无疑问,中国正在经历史无前例的城市化进程,这个过程将对中国当代的国土资源、国民教育、医疗卫生、社会保障、住房系统、生态环境等各个方面构成

1 [法]勒·柯布西耶,《模度》,张春彦、邵雪梅译,北京:中国建筑工业出版社,2011年,第7页。

巨大的挑战和冲击。在滚滚的历史洪流之中，我想，有个问题可以提出来讨论：作为一种不断发展的智慧模式，一种被认为能够为人类社会的存在和发展问题提供解决之道的方式与策略，建筑设计能有何种作为？

人们常说"太阳底下无新事"，的确，当今中国的建筑师所面对的复杂现象和问题，历史上并非从未出现过。尤其是导致19世纪末20世纪初欧洲社会动荡的住宅恐慌问题，今天在中国似乎又在重演。当时，革命导师恩格斯在《论住宅问题》（1872）里和现代设计的先驱、社会主义者威廉·莫里斯在《乌有乡消息》（1891）里给出的答案都是"革命"，然而，即使革命成功也解决不了迅速增长的无产阶级和城市贫民的住房问题。后来，以埃比尼泽·霍华德（Ebenezer Howard）、勒·柯布西耶、格罗皮乌斯、汉斯·梅耶等为代表的建筑师和城市规划专家们提出了有卫星城的"田园城市"和能够大批量廉价建造的单元住宅楼的概念，从建筑设计的角度一定程度上解决了欧洲城市住宅短缺的问题。有些国家的社会稳定很大程度上也受益于这些设计思考。如瑞典的民主主义的设计原则逐渐成为北欧设计思想的核心。

在中国，由于大量的劳动力涌入城市而带来的住房短缺问题，以及新增城市人口与城市规划和可持续发展之间的关系，近些年也越来越受到重视（图4–1）。这些问题也非中国独有，而是许多处在工业化过程中的发展中国家都在面临的问题。加拿大记者道格·桑德斯（D. Saunders）在他的著作《落脚城市：最后的人类大迁移与我们的未来》中，讨论了人类的迁徙与城市的未来问题。通过他的描述，我们看到全球三分之一的人口已经或正在从乡村转移到城市。他用"落脚城市"这个概念来指称当今世界性的城市化进程。他认为，到21世纪，人类将成为一个完全生活在城市里的物种。他们回不去故乡，也离不开城市，他们必须在城市扎根。而这种迁徙的终点，就是成为中产阶级，只有这样，迁徙者才会有归属感，城市才能长治久安。[1]桑德斯的见解理论上是说得通的，但事实上是非常理想化的，譬如，到底有多少移民最后能成为城市中的中产阶级，这很难讲。而且，桑德斯过于相信城市，他

[1] 参见［加拿大］道格·桑德斯，《落脚城市：最后的人类大迁移与我们的未来》，陈信宏译，上海：上海译文出版社，2012年。

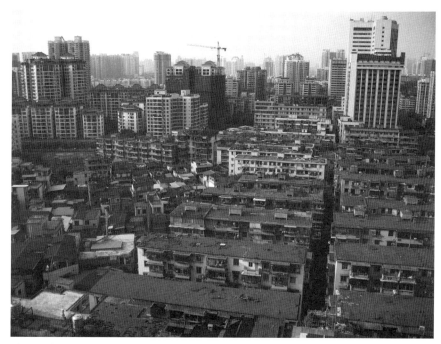

图 4-1 广州城市一瞥，居民住宅从内到外越来越高、越来越密，这是中国城市化迅速发展的典型视觉特征之一。

对中国的农村以及农村与城市之间的关系也缺乏研究。我曾经写文章支持三农学者贺雪峰的观点，他反对历史学家秦晖关于在城市中设立"贫民区"（实际是"贫民窟"）的激进的城市化观点，认为中国的农村是中国现代化的缓冲地带，或者说是蓄水池，当中国遭遇经济危机的打击，农民可以回到农村，而不至于使城市受到绝望的威胁。我认为，贺雪峰的观点更加稳妥，更加符合中国的国情。而且，我要补充的是，厌倦了城市生活的人也可能回到农村，发展新型的绿色农业和乡镇经济，这在当今中国经济相对发达一些的地区已经成为许多人的选择。桑德斯只看到单向的流动，没有看到双向的流动。但是，目前来看，城市化的确是历史发展的主要的方向。

如果我们提出要研究和探讨"建筑设计与中国的城市化"这个议题，那么，我们首先要明确，城市化设计的核心不是"美化城市"，而是满足"人的真实需求"，尤其是新增城市人口在"落脚城市"的过程中所产生的"真实需求"。首当其冲的当然是居住的问题。事实上，中国在2000多年前就有

了"安居乐业"（出自《汉书·货殖列传》）的思想，现代的北欧人也有这样的说法："福利从住宅开始，以住宅结束。"可见，住宅问题一定是与一个社会的长治久安、可持续发展紧密关联的。美国的库珀-休伊特国家设计博物馆（Cooper-Hewitt, National Design Museum）2011年曾经做过一个展览——"与另外90%的人设计：城市"（Design with the Other 90%: Cities），汇聚了许多与居住相关的建筑设计实验。那么，对中国来说，这90%的人在哪里？我想，首先是刚刚就业的年轻人和大量进城务工的农民工，后者的生存状况事实上就相当于19世纪末欧洲的产业工人。尽管他们现在的生存状况不尽如人意，但他们是中国城市未来真正的希望，也是城市的管理者和设计者要首先考虑的人群。现在，城市中针对这些人群的住宅，主要是建在荒郊野外或铁路、垃圾处理厂旁的廉租房，其基本的形式就是现代主义者为欧洲当年的产业工人发明的平民住宅。显然，很多时候，政府并没有从城市规划的角度充分考虑廉租房住户对交通、医疗、教育等配套服务的现实需求，不过人们似乎还可以等待和忍受。但在设计的问题上，竟然有一位著名的经济学家提出，为了穷人的利益，建廉租房不应配置独立的厕所，这就让人匪夷所思了。这反映出，中国的某些"专家"没有居住标准的意识，而这种标准的背后是对家庭生活尊严的关注。欧美各国都有最低住宅标准，一般都要求具备寝室、厨房、卫生间、浴室等功能空间，并有最低面积要求。当别国专家在讨论标准面积大小的时候，中国的某些"专家"却在讨论廉租房要不要厕所的问题，这岂不是一个鄙陋的笑话吗？（图4-2）

日本建筑学者早川和男多年前就提出了"居住福利论"（图4-3），他主张把住宅问题当作国家、社会的首要问题来看待，认为一个普遍的安全、适用的住宅和居住环境是社会稳定的最基本条件，居住是社会应该保障的一项基本人权和福利，任何人都有在适当的居所里居住并持续居住的权利，任何人都不应该在居住上受到歧视，而且人们还应该拥有参与策划和制定居住政策的权利。[1]我非常赞同早川和男的主张，它针对的是所有的住宅设计，廉租

1 参见[日]早川和男，《居住福利论：居住环境在社会福利和人类幸福中的意义》，李桓译，北京：中国建筑工业出版社，2005年。

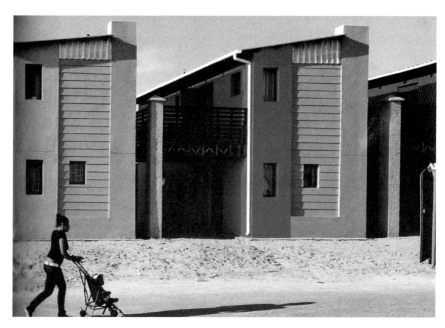

图 4-2 建筑师卢扬达·姆帕尔瓦（Luyanda Mpahlwa）等人为南非开普敦自由广场附近的流动社群设计建造的"10×10沙袋屋"，人们之前住的是用废旧材料做的窝棚，而沙袋屋是木框架、沙袋填充的低成本两层住宅。这些住宅为流动社群带来了尊严，也为解决迫切的城市住宅需求问题提供了一种设计方法。

房当然也适用。尽管这些主张对许多新增城市人口来说显得有些遥远，但大的方向无疑是正确的。

当然，不平等是客观存在的。今天的中国，"有房"和"无房"甚至成为人们分类的标准。城市的既得利益者与新涌入城市的外来人口之间产生了众多的矛盾，其中的主要矛盾之一就是居住问题。所以，我们今天谈"建筑与社会"，如果舍弃居住问题不谈就是舍本逐末。不要以为城市化的结果一定是现代化的成功，如果城市设计最终导致穷人和富人、本地人和外来人在空间和地段上的两极分化，那么城市化的另一种可能，就是加剧阶层矛盾，引发社会的动荡与不安。前些年法国和英国的城市骚乱即是前车之鉴，尽管原因各有不同。即使不发生社会性的"群体事件"，由于住宅缺乏和拥挤而引发的社区"贫民窟化"也会导致大量的生理和心理问题，而这些问题肯定会对社会产生重大影响。一些西方学者曾对动物在重压和极其拥挤的条件下会做出什么反应进行了研究，他们发现在许多动物身上都会产生这样一些问

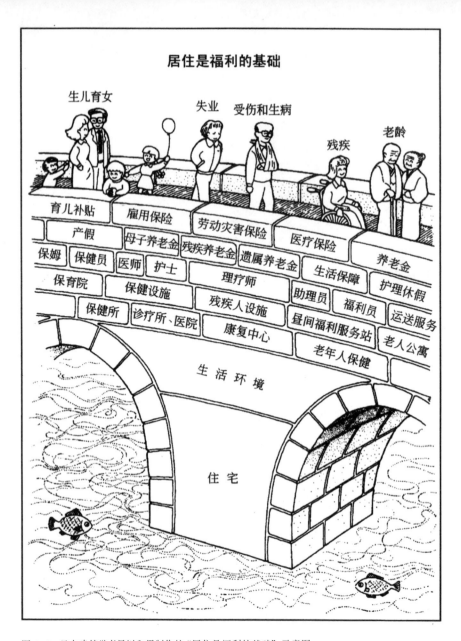

图 4-3 日本建筑学者早川和男制作的"居住是福利的基础"示意图

题：心脏和肝脏脂肪变性，脑出血，过度紧张，动脉硬化并引起中风和心脏病，肾上腺衰竭，癌症和其他恶性增生，眼疲劳，青光眼和沙眼，无精打采、不与社会接触，高流产率，母亲不养育它们的幼儿，思春期极度乱交，非正常性行为增加，等等。其共同点是由于过度拥挤而导致的压力综合征，相同的行为模式在集中营的同宿和囚徒身上也有体现。美国学者约翰·卡尔霍恩（John Calhoun）将之称为"病态聚居"（pathological togetherness），如果人群愈发拥挤，这类问题也会变得越来越严重。其实，在今天的印度、中国等人口众多的国家，部分匪夷所思的人性变态和道德困境，究其原因都与城市的过度拥挤和住宅缺乏密切相关。本应该起到正面作用的建筑和环境设计有的时候恰恰起了反作用，维克多·帕帕奈克曾指出，在一些西方国家，"'都市更新'和'贫民窟清洁'项目使得少数民族聚集区越来越变得好像铁板一块，这给那些被迫住在那里的人带来了大量危险的社会性后果。跟在每一次都市更新计划之后的是自杀、精神错乱、侵犯、强奸、杀人、过量服用毒品和对于正常性规范的背离"[1]。如今这个问题显然更加严重。在巨大的商业利益的驱动之下，许多建筑师和城市规划专家正在成为无良开发商的帮凶，利益冲突在城市和乡村几乎每天都在上演。但是，普通公民除了咒骂之外，只能感受到从"义愤填膺"到"麻木不仁"的过程。失望与不安日益积聚，这对社会的发展来说显然是非常不好的因素。

桑德斯说，这个时代的历史，有一大部分是由漂泊无根之人造就的。这个说法没有错，但是人们要清醒地看到，漂泊无根之人所创造的历史并不都是积极的，这取决于城市如何对待他们。如果想要让桑德斯所说的"落脚城市"未来成为成功的社会实践，那么需要多方面的努力，建筑师和设计师必须提出切合实际的方法与理论构想。政府与建筑师不要以为是在为另外一个族群解决问题，解决漂泊无根之人的问题就是解决我们所生存的这个城市的问题。我们可以把这种设计工作理解为一种人类学家马塞尔·莫斯（Marcel

1 ［美］维克多·帕帕奈克，《为真实的世界设计》，周博译，北京：中信出版社，2013年，第25页。

图 4-4　菊儿胡同旧城改造项目

Mauss）所说的"馈赠"行为。[1]但我们要明确，馈赠不是施舍，它永远是双向的——城市馈赠给新增人口居所，让他们安居乐业，而城市自身则获得活力、稳定与发展。

事实上，中国在城市化过程中还面临着许多与居住问题有关，但又牵涉更多方面的问题。比如，如何使近些年大量修建的城市住宅在几十年后不成为自然环境的拖累？如何处理城市的历史文化遗产和日常生活之间的关系？如何处理人口的老龄化与城市规划和建筑设计之间的关系？事实上已经大量存在的"小产权房"在未来的城市发展和规划中到底应该怎么处理？如何从设计的角度合理地看待和规划"城乡接合部"和"城中村"的问题，是不是把人们围起来、集中管理就能解决问题？如何处理城市内部因为区域分化和建筑差异而形成的空间上的贫富差距问题？我想，可以从哲学的角度，把这些问题笼统地称为"栖居问题"。无疑，在漫长的中国城市化进程中，一定会伴随着巨大的城市空间变革、人群关系调整和环境的协调

1　参见［法］马塞尔·莫斯，《礼物：古式社会中交换的形式与理由》，汲喆译，上海：上海人民出版社，2002年。

图4-5　王澍设计的中国美术学院象山校区中的建筑

适应。如何在这个变革中，在保存以往的合理之处的同时，开拓新的栖居方式可能是很重要的，这需要建筑师、城市规划专家协力思考。有些建筑师已经进行了一些尝试，比如吴良镛先生主张的"人居环境科学"和他在20世纪80年代主持的菊儿胡同旧城改造项目（图4-4）；再如，王澍先生做的以中国美术学院象山校区（图4-5）和杭州钱江时代小区（图4-6）为代表的城市理想和住宅设计实验。显然，他们的设计思想和尝试都非常有价值。但是，在我看来，两者的居住建筑实验基本上还是朝着"诗意地栖居"这个方向努力的，建立在现有的城市居民居住水平之上，可以说是中产阶级以上的栖居思考，而不是针对城市贫民和新增人口的。而且，他们的文化理想，一个基于有机建筑的传统和北京的胡同，一个基于中国传统的文人士大夫趣味和江南的庭院文化，但是中国这么大，他们的这些想法未必放之四海而皆准。问题是，除了他们之外，中国的建筑师能不能根据各地不同的情况提供更多的栖居理想和实践选择。尤其是针对城市化和新增城市人口的居住问题，我们需要更多建立在大量的经验和数据分析基础之上的，综合社会学、心理学和环境科学等多视角的栖居思想。

当然，城市化带来的诸多问题，不是只靠建筑师就能解决的。但是建筑师、规划专家和设计师作为一个能多学科共事、具备跨学科思维并能够与政府、社会学家、环保专家进行积极互动的群体，作为未来城市"蓝图"的设计者或专家顾问，负有重大的社会责任。尽管我们不必像勒·柯布西耶那样，

图 4-6 高层住宅建筑钱江时代小区外观

把"建筑"理解为一种宽泛的定义,使之囊括三维和二维空间的众多领域,但建筑思维对人类生活方方面面的影响的确是广泛的。今天这个时代,是个建筑师干不完活的时代,建筑师不缺设计实践的机会,但是缺乏基于建筑理想的系统、科学的栖居思想建构,缺乏面对真实世界的勇气和应对未来挑战的策略。建筑设计的意义到底是什么,建筑为了什么而存在?没有这个层面的思考,"热闹的"建筑实践就没有目的和归宿。

(原文发表于《艺术与设计》,2013年第4期。)

为真实的世界设计

美国著名设计理论家、设计师维克多·帕帕奈克的名著《为真实的世界设计》自从1970年瑞典语首版以来,在过去的四十多年中已经被翻译为20多种语言,是世界上阅读最为广泛的设计著作之一(图5-1)。如今,该书的中文版就要跟读者见面了,作为译者的我心中既欢喜又忐忑(图5-2)。欢喜的是,辛苦的翻译劳动最后终于结出了果实,没有白费;忐忑是因为,不知道读者会怎么评价这个译本,也不知道这个译本会不会对国内的设计实践和理论研究产生有益的影响。当然,我也知道,作为译者,我的工作已经完成了,怎么阅读、如何评说都是读者的自由。

读硕士的时候,我研究的是西方近现代美术和美术史方法论。因为对设计史论一直有兴趣,所以在2005年考博士的时候,从西方近现代美术转向对设计史论的研究,尤其关注第二次世界大战之后的西方设计思潮。之前,关于当代西方文论方面的书籍我读得较多,尤其是像法兰克福学派、新马克思主义之类比较具有批判性的理论,所以,在准备考博士的时候,维克多·帕

图 5-1　美国版《为真实的世界设计》（第 2 版）封面，该书的副标题是"人类生态与社会变革"。

图 5-2　中文版《为真实的世界设计》封面，中信出版社，2013 年版

　　帕奈克颇具批判性的设计伦理思想就很自然地从一堆文字和产品中跳了出来。就我当时的理解来看，设计史的叙述主干，除了从威廉·莫里斯到格罗皮乌斯的先锋设计还强调一些民主、平等的平民价值关怀，其他的基本上就是讲"设计如何促进产业的发展"，此外略微带一些涉及国别特色和美学特点的内容，类似当代艺术思潮里面俯仰皆是的批判性的思考可谓少之又少。而我的西方现代设计启蒙又是从尼古拉斯·佩夫斯纳（Nikolaus Pevsner）的名著《现代设计的先驱》这本书开始的，所以我也特别关注那些带有理想主义和批判色彩的设计思想。

　　维克多·帕帕奈克（图5-3）生于维也纳，曾在英国读中学，后移民美国，学习建筑设计。他曾在赖特手下工作过，所以十分了解和尊重赖特的设计思想和建筑实践。1950年在纽约柯柏联盟学院完成了本科学业之后，他又在1955年获得了麻省理工学院的研究生学位。帕帕奈克一生主要在大学

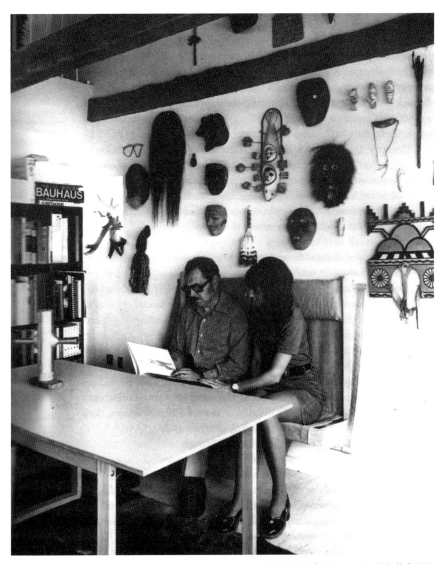

图 5-3 维克多·帕帕奈克和夫人哈兰尼（Harlanne）在哥本哈根的寓所（1973）。居室的布置显示出他对人类学的兴趣，他曾从设计和文化的角度对因纽特人的生活进行过认真地研究，人类学背景也使他的设计思想具有平等的价值关怀和广阔的文化视野。

和艺术学院任教，他的研究和教学涉及建筑、产品和平面等设计领域，获得过许多重要的设计奖项。他曾为联合国教科文组织（UNESCO）、世界卫生组织（WHO）和许多第三世界国家做过大量的设计工作，堪称"世界公民"。

与一般的设计师不同，帕帕奈克勤于著述，他最重要的著作包括《为真实的世界设计》《为人的尺度设计》和《绿色律令：设计与建筑中的生态学和伦理学》等。其中尤以《为真实的世界设计》一书影响为大，该书有两个比较重要的版本，1971年的版本曾经引起过很大的争论，1984年的修订版根据现实的发展做了局部修订，并对首版出版后遇到的问题做了一些回应。由于对作者的思想和著作缺乏全面的了解，多年来，国内设计界大都强调其对设计伦理和批判消费设计的理论贡献，可事实上，帕帕奈克书中涉及的问题非常全面——既有批判，也有建设；既有理论突破，也有实践指南，而且对设计的未来也是洞明深察。

"真实世界"中的设计

帕帕奈克的设计思想大概形成于20世纪60年代末。他认为，设计要解决问题，而且要解决"真实世界"里的问题。他主张要为真实的"需求"（need）设计，不能为"欲求"（want）设计，反对在一些基本的人类生存问题还没有解决的时候，设计师就挖空心思地为消费设计社会里面的富人设计激发性欲和玩乐的成人玩具。他批评当时美国工业设计行业里只为"客户"的利润负责，自私保守、推卸责任的职业伦理，主张设计师必须担负起他应尽的伦理和社会责任，认为设计师不仅要为设计的过程负责，也要为设计的后果负责。（图5-4）他批判当时美国为了刺激消费而盛行的一次性、用完就扔的"面巾纸文化"以及美国汽车设计的年代换型和有计划的废弃制度，认为这些做法对人类社会和自然环境都构成了极大的破坏，是极其不负责任的。

在对消费设计的各种荒谬做法做出批判之后，帕帕奈克提出，设计师和设计行业应该重新审视自己的职业道德和职业行为。他主张设计师在自己的职业生涯中，应该拿出十分之一的时间为社会做一些真正有意义的设计。他提出了设计师应该做的几个方向，其中包括：为不发达的、刚兴起的和落后的地区设计（为第三世界设计）；为智障者和残疾人设计教学和训练设备；为

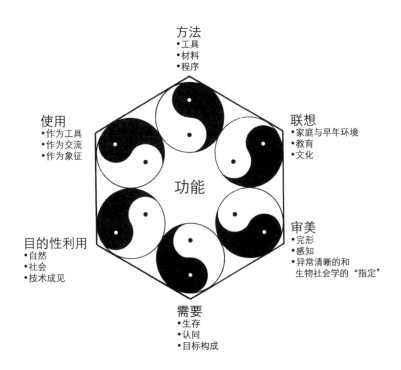

图 5-4 帕帕奈克反对"功能-形式"二元论的设计叙事模式,这是他在书中画的功能联合体示意图。他借用了中国的太极图,以"阴阳"表示每一个评价标准都是软-硬、情感-思考、直觉-智慧的交合。

药品、外科、牙科和医院设计;为实验研究设计;为维持边缘状况下的人类生活而进行系统的设计;为打破陈规而设计。他还提出设计师的设计行为必须对人类的生存环境负责,主张能够循环利用的设计、质优耐久的设计,并接受了富勒(Buckminster Fuller)的观点,主张用最少材料做出最大效能。(图5-5)

难能可贵的是,帕帕奈克虽然是发达国家的设计师,但是他非常反对那种外来"专家"在第三世界高高在上、自以为是、以恩人自居的工作态度。他十分尊重第三世界的文化传统和设计经验,认为第三世界的设计(建筑/产品/服务)应该建立在当地人的真实需要之上,提倡自力更生、因地制宜,发挥当地人的聪明才智,用当地的材料技术,适应当地的气候、地理条件、

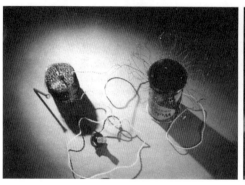

图 5-5　帕帕奈克为第三世界设计时坚持就地取材、用户参与，反对西方的设计师把自己的审美强加给不同文化中的人们。左图是帕帕奈克 20 世纪 60 年代用废弃的锡罐为印度尼西亚的贫穷老百姓设计的收音机，被许多设计师认为"丑陋"，但是当地人很喜欢这个设计。右图是他们按照自己的美学趣味对这种收音机进行的外观装饰。

图 5-6　受帕帕奈克设计思想影响的瑞典设计师玛利亚·本科特松（Maria Benktzon）和斯文-艾力克·诸林（Sven-Eric Juhlin）设计的切面包器（1974），通过设计减少了残疾人生活中的困难，是此类设计中第一个著名的成功范例。

文化和风俗习惯，主张"去中心化"，摆脱一切都模仿西方的惯有模式。2009年的时候，我提出"'在'中国设计"的概念（见《读书》2009年第12期），帕帕奈克的设计思想就是一个主要的理论来源。

除了设计伦理、设计师的社会责任和设计未来的方向，帕帕奈克还对包豪斯以来的设计教育、设计方法、设计团队以及跨学科研究合作等诸多问题展开了讨论。他反对不明就里地因循包豪斯的教育方针，主张设计教育要根据技术和社会的发展与时俱进，他不赞成设计教育过度专门化的倾向，认为教育要培养综合的、全面的通才，过度的专门化一定是"死亡之途"。他主张设计要综合考虑人的因素、技术、文化背景及消费和环境策略，要用全面的、完整的设计方法，将用户、技术工人和相关领域的专家根据实际要求纳入设计团队，通过跨学科合作找到行之有效的解决办法。（图5-6）

通过全书的系统论述，帕帕奈克强调了设计的意义不在于刺激消费，也不在于形式上哗众取宠，而是在一个前途未卜的世界上为人类的生存发展寻求永续之道。

设计界的回应

《为真实的世界设计》出版之后，许多老成世故的设计师和学者都对其嗤之以鼻，但帕帕奈克的设计思想却在斯堪的纳维亚国家、德国、英国、美国、日本、印度的青年设计师中产生了广泛的影响，《为真实的世界设计》也被尊为"责任设计运动的圣经"。40多年过去了，经过第二次修订（1984），这本书一直在被从事设计和关心设计的人们阅读着。从当代的一些设计思想和设计方法中，我们可以明显地看到帕帕奈克的影响，比如通用设计、绿色设计、可持续设计等等，而在维克多·马格林（Victor Margolin）、埃兹奥·曼梓尼（Ezio Manzini）等一些著名的设计学者的著作中，帕帕奈克的影响就更明显了。除了学术界，设计组织所推动的"为社会设计"的项目也反映了帕帕奈克在当代的影响，比如英国设计委员会开展的"为病人的安全设计""学习环境运

图5-7 "安全：设计承担风险"展览现场图。这是纽约现代艺术博物馆2004年11月重新开放以来举办的第一个大型设计展，展示了300多种现代产品和原型，旨在通过设计保护人类身心免受危险或压力环境的影响，应对紧急情况，确保信息的清晰度，并提供舒适感和安全感。

动""设计在政府""反犯罪设计"，挪威设计委员会发起的"为所有的人创新"等项目，都致力于推动帕帕奈克所谓"真实世界"中人类真正"需要"的设计，并力求使所有的人都能够受惠于设计创新。

近年来，一些重要的设计展览也回应了帕帕奈克的设计思考，比如纽约现代艺术博物馆的"安全：设计承担风险"（2005，图5-7）、巴黎蓬皮杜艺术中心举办的"D. Day, 当代设计"（2005）以及纽约库珀-休伊特国家设计博物馆举办的"为另外90%的人设计".（2007）。这些展览的展品涉及医疗、教育、卫生、环境、安全、居住、农业、饮水、新能源等经济和社会生活的方方面面，也都是帕帕奈克所讲的"真实世界"中的设计。

去年初夏，我们邀请英国著名的设计史家彭妮·斯帕克（Penny Sparke）教授来中央美术学院做一个星期的讲座课程。其间，我们聊了许多跟研究有关的问题，也提到了维克多·帕帕奈克。她说，她很早就见过维克多·帕帕奈克，但是当时并不觉得这个人的思想有多么重要，可现在不一样了，他的思想对欧洲的年轻设计师很有影响。她在自己的讲座和新书中也强调了这一点。她问我，你知道维也纳的维克多·帕帕奈克档案么？我说不太了解，因

为工作之后，一些新的动向没怎么关注过。她说，你应该了解一下，帕帕奈克的家人把他生前的手稿、笔记等许多档案材料捐给了维也纳实用艺术大学，这所大学不仅收藏了帕帕奈克的档案，还以帕帕奈克的名义设立了一个基金会、一个奖项还有一个讲座。我在网上一查，果然如彭妮教授所言。一所著名的设计大学专门为一个设计教授建立完整的档案，可见其设计成就非同一般。而帕帕奈克档案被他的家乡维也纳收藏，他也算是荣归故里，得其所哉！

2011年5月中旬，《纽约时报》(*The New York Times*)和《国际先驱论坛报》(*International Herald Tribune*)先后刊登了爱丽丝·罗索恩（Alice Rawsthorn）的长文《一位早期的良知斗士》("An Early Champion of Good Sense")，以纪念维克多·帕帕奈克一生的设计思想与成就。作者采访了许多设计界的名人，从他们的言谈中，我们更能够体会《为真实的世界设计》一书的影响力以及帕帕奈克的远见卓识。该书中文版的出版在一定程度上当然也是对作者设计思想的再次肯定和纪念。

（原文发表于《艺术与设计》，2013年第2期。）

附　　设计的理想国

采访：涂先明、李舒雅
整理：涂先明

在设计中讨论"伦理学"的问题，有何意义？

周博（以下简称周）：我在对"设计伦理"的研究中，试图回答一个问题：伦理与设计究竟是怎样一种关系？对伦理的思考是如何推动现代设计发展的？设计伦理（Design Ethics）这个概念是维克多·帕帕奈克20世纪60年代在《为真实的世界设计》一书中明确提出的。20世纪60年代是当代西方设计文化的一个重要分水岭，当时有观点认为，设计师主要的工作就是为客户服务，以实现销售利润的最大化。如今，设计师通常还是将商业上的成功视为最大的成功，把销售曲线作为最美的曲线。但设计伦理特别强调设计行为的后果及其社会责任。以往，美国工业设计界也有职业道德规范，主要强调的是设计师与客户之间的一种契约关系，但产品最终是服务于终端用户，设计伦理将对伦理道德的思考扩展到终端用户，进而再扩展为对社会、环境、政治、民主等问题的思考。20世纪末对现代世界影响较大的一些设计理念，比如生态设计、可持续设计、绿色设计，其形成都与设计伦理的思考有关。

设计伦理中有一个非常重要但也难回答的问题——一个人的伦理道德状况与他的职业技能之间有什么关系？建立了"善"的理念，就能使一个

医生成为一个更好的医生，一个设计师成为更好的设计师？是不是一个道德高尚的人，就一定能将设计做好？这样的问题是难以回答的。阿玛蒂亚·森（Amartya Sen）的福利经济学通过研究经济学和伦理学之间关系，来探讨道德意识（ethics thinking）是如何影响经济行为的。受他的启发，我将我研究的问题设定为：在20世纪现代设计的整个发展过程中，道德伦理的思考如何影响了现代设计思想的发展，进而影响了现代设计史和设计实践的发展。

把设计伦理学作为一个学科来研究是很困难的。但是，我们可以研究伦理的思考是如何影响了我们的行为与选择。伦理学讨论的是人和人之间的行为操守规范、道德规范。设计伦理，即是在做任何设计时要观照人和人之间的关系，它不仅要处理人和人之间的关系，还要处理设计与人和人之间的关系的关系。这种关系在今天不仅是指人与人与设计之间的关系，因为这三者之间产生的联系，最后还会对社会、环境，甚至文化产生影响。所以说，设计伦理处理和研究的其实是处于多个利益交叉点上的一种非常复杂的关系，但它最后还是应该落实在设计师的行为选择上。因为有了设计伦理的思考，你可能会选择那些对社会和环境更加负责任的行为，而不是简单地做一些只为了赚钱的形式变化。我们如何区分一个作品比另一个具有更高尚的情感？那些能带给人感动、幸福、尊严的作品，一定体现了对人的尊重；一个作品若要产生精神性，一定包含了对于伦理的思考。

"设计伦理"能够等同于"设计的社会责任"吗？

周：首先要解决一个问题，设计为谁服务？设计伦理不是为弱势群体代言，帕帕奈克有一个非常好的观点——在绝大多数时间里，你都是弱势群体。即使你正当壮年，也可能会因为意外而变得行动不方便，这时候你就会知道没有无障碍坡道的台阶是多糟糕。对有行动障碍的人来说，设计不仅仅要解决他们的基本使用问题，还要考虑到心理问题。例如，将刀叉设计得既能够满足普通人的使用，也便于残障人使用，而不是加以区别对待。所以，设计的关怀要求设计师有一个平等姿态。设计师不可能了解所有的事情，让利益相关方和专家都参与到设计的过程中就非常重要，一种跨学科的、多利

益方整合的设计模式可以帮助设计避免伦理道德上的错误。

设计师总有一种根深蒂固的思想，认为自己如同造物主般在创造事物，该由他来告诉你，你的世界应该变成什么样。设计伦理的思考是要提醒设计师你所设计的建筑最后不是你来居住，也不是为了印到报纸杂志上炫酷，要尊重居住者和使用者的诉求和选择权。在20世纪六七十年代，西方通过消费者权益保护运动唤起消费者的消费伦理，人们会去选择绿色、环保的产品，而不去选择污染环境或血汗工厂生产的产品，在自由市场的支配下，如果你不尊重消费伦理，最终会被市场淘汰。

但设计师不能一味地迎合消费者的口味，是否也应该去引领消费者的观念？

周：我们不能敌视商业设计文化，这其中存在很多有意思的地方。产品为了更好卖就要考虑到用户的需求，冲着消费者的心理需求去生产。不要认为你觉得是对的，大家就一定得跟着你走。但是另外一方面，你又要有专业知识和专业素养。沟通交流和参与的方法因此特别重要。我觉得并不一定存在谁引导谁的问题，你与你的客户、使用者在一同建立一个世界，你要相信你的客户、使用者，他们能理解你。如果你是按照一种非常职业、科学的方法去做设计，不见得是基于道德责任的驱使，但也能获得非常好的结果。而有时你认为是出于道义的帮助，也许并不被买账。例如，一些建筑师在中国农村所做的设计，采用了当地的材料，但当地的老百姓并不接受这种类型的建筑，村子里的建筑依旧是水泥墙和大铁门。

设计伦理是否是一种不切实际的理想主义？

周：设计伦理其实是一种批判性思考，是对过度看重消费、不重视环境和用户体验的商业设计的反思。设计伦理与对理想国的憧憬有关，某种程度上要超越现实。我们不能只看到现实的问题，只谈论一个个具体的设计"活儿"。20世纪初，欧洲的先锋建筑设计师要解决的城市平民住宅问题就是乌托邦，那些景观设计的先驱者要将田园理想带到城市，也是乌托邦。因为有理

想国，才能有所行动和改变。今天，我们来谈论设计伦理，前提是我们认为我们这个社会应该朝着一个更加民主、平等、自由的社会发展，而设计是其中的重要力量。

（原文发表于《景观设计学》，2013年第2期。）

为混杂的世界设计

2018年5月和8月,在郑州和温州先后发生的滴滴顺风车司机强奸杀人案,把滴滴公司推到了政府监管和社会舆论的风口浪尖。"滴滴顺风车"这个出发点原本并不算坏的互联网产品业务也于2018年8月27日零时起在全国范围内下线。关于滴滴顺风车存在的问题,已经有许多人从不同的角度进行了分析。在此,我想从设计伦理的角度再做一些探讨。

滴滴顺风车的基础是共享出行、环保和社交等理念,共享出行、环保等都不是问题,问题出在社交上。已被免职的前滴滴顺风车事业部总经理黄洁莉曾描述滴滴的社交场景:"这是一个非常有未来感、非常sexy(性感)的场景,我们从一开始就想得非常清楚,一定要往这个方向打。"滴滴顺风车残留的网页界面海报上两个青年男女如同情侣般地招手、微笑,"遇见美好·你我同行"的广告语,以及滴滴顺风车在"七夕"前夕在广告上打出来的那些口号:"不怕贴标签,就怕你不约""我们约会吧,顺风车就该这么玩",都明显地指向两性社交。这是一种完全以营利为核心的思维模式下诞生的产品导

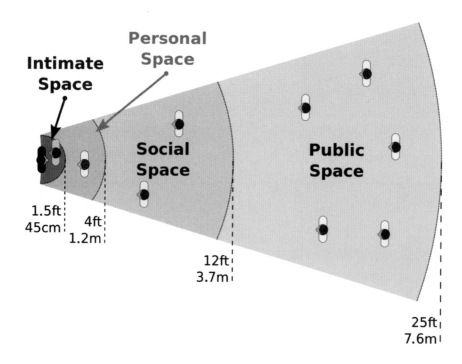

图6-1 文化人类学家爱德华·霍尔于1963年提出了"人际距离论",他将其定义为"人类利用空间作为对文化的专门阐述的相互关联的观察和理论"。图中描述了四个不同空间(私密空间、个人空间、社会空间、公共空间)中人与人之间的距离(人与人之间的相对距离)。

向,因为滴滴是一个平台,它要发展并利用更多的顺风车司机为平台营利,而通过虚拟社区的社交功能鼓励更多的顺风车司机加入,则是保证其盈利增长的基本手段。问题是,功能发生在"私家车"这个私密的物理空间之中。从心理学的研究来看,私家车内部的人与人之间的距离已经进入爱德华·霍尔(Edward Hall)所谓"亲密距离"(其近范围是身体的充分或直接接触,远范围是0.15—0.45米,图6-1)的狭小空间,这为人性的阴暗面制造了似乎可以亲近的假象和犯罪的机会,加之平台对司机的资质缺乏严格的审查,犯事司机原本就有各种各样的问题,于是犯罪和悲剧发生概率就大大增加了。

显然,滴滴顺风车基于虚拟社区社交功能的营销愿景,忽略了对系统风险和安全性的考虑。滴滴顺风车是一个互联网产品,但这个产品不是一个单纯的人工制品,而是一个线上操作沟通、线下服务完成的系统设计和体验流

程。我们今天的网约车、外卖快餐、快递等等服务，其产品形态和用户体验流程都是类似的，这就提出了一个互联网产品设计的安全性问题。事实上，我们已经来到了一个虚拟世界和现实世界混杂的时代，设计伦理思考的语境也发生了新的变化，我们需要讨论的问题是：在工业化大生产的现实中诞生的，以维克多·帕帕奈克为代表的设计伦理思考，在后工业时代或工业4.0的语境中还有没有效？如何在互联网时代思考设计伦理问题，或者说，如何把设计伦理思考内置于互联网产品的设计思维结构中？

维克多·帕帕奈克的设计学名著《为真实的世界设计》，其书名也可以翻译成"为现实的世界设计"。因为"现实的世界"在中文的语境中有贬义的成分，所以作为该书中文版的译者，我在翻译时用了"真实"这个词。帕帕奈克的讨论集中于工业化的、大批量生产的工业产品设计，对消费社会的量化生产所造成的浪费、奢侈、污染等现象进行了猛烈地抨击。他提出，设计师要担负起设计的社会责任，而不只是为客户的商业利益设计。他指出了发达资本主义社会工业设计中存在的大量问题，同时也提出了许多对未来设计的倡导，比如"为需要设计"而非"为欲求（想要）设计"、为第三世界设计、为环境设计、为医疗设计等等。他的设计伦理思考有一种强大的道德感，这是对设计行为在人类社会和地球生态环境的层面上如何达到公平正义和可持续发展的一种深入探讨，与此同时，他又努力从设计方法和设计实践的角度出发寻求系统的、整体性的解决方案，这便使他的思想和著作成了一个时代的经典。

应当说，帕帕奈克所讨论的基本上还是工业3.0时代之前的设计伦理思考。他虽然已经看到了计算机给设计带来的改变，但还没有预见到信息时代到来之后"真实世界"与"虚拟世界"交互所产生的种种复杂性，显然，这些问题已经超越了他那一代人的知识和感性范围，他所关注的核心一直是"真实世界"中的设计问题。然而，20世纪末的计算机技术和互联网信息革命的巨浪却在很大程度上把设计前沿的关注点都转到了这个新兴的领域。所以，帕帕奈克20世纪90年代出版的《绿色律令：设计与建筑中的生态学和伦理学》并没有像《为真实的世界设计》那样引起设计界足够的重视。不过，

图6-2 2019年第22届米兰三年展,主题为"破碎的自然:设计承载人类生存",该展览旨在通过建筑和设计项目重构设计概念,重新阐释人类、生活环境、社会环境与生态系统之间的关系。

帕帕奈克的思维框架对当今世界设计观念的前沿架构仍旧具有重大影响,除了学术文本上的征引,我们也可以从一些重要的设计展览中看到这一点。比如,2005年纽约现代艺术博物馆举办的设计展"安全:设计承担风险",2007年纽约库珀-休伊特国家设计博物馆举办的展览"为另外90%的人设计",以及2019年的第22届米兰三年展,其主题"破碎的自然:设计承载人类生存"(图6-2、图6-3)也很容易让人想到《为真实的世界设计》最后一章的标题:"为生存设计并通过设计生存"。这些展览的策展主旨和展品选择与维克多·帕帕奈克的设计伦理思考都有直接的关联。不过,在我看来,这些展览的议题也有一个明显的不足,就是策展人的视角仍旧寓于帕帕奈克、巴克敏斯特·富勒、蕾切尔·卡逊(Rachel Carson)等人的视域,仍旧主要围绕物化人工制品的世界展开。但事实上,进入到互联网时代之后,我们已经离不开这个虚拟的世界,这个充满了想象和幻想的世界。我们在互联网上的所欲所想、所作所为,往往与在真实世界中的经验混为一体,也就是说,我们进入了一个虚拟世界和真实世界混合杂糅的时代,我想,这种存在可以称之为"混杂的

图6-3 2019年第22届米兰三年展展厅场景

世界"(英文可译为"confused world",以区别于技术上的"混合现实"mixed world),这是今天的设计伦理思考必须正视的基本处境。

 我们确实面临着许多新的时代议题,而且许多都是在近些年才逐渐清晰起来的。20多年前,追随着尼古拉斯·尼葛洛庞帝(Nicholas Negroponte)所谓"数字化生存"大潮的中国学者和西方学者一样都认为,虚拟设计、信息时代的设计、非物质设计是未来设计的主要着力点。但是,"非物质设计"到底是什么?有没有和物质产品、物质化的空间无关的设计呢?互联网经济发展了一段时间之后,我们今天回来看一下,其实"物质设计"和"非物质设计"之间的关系并不是后者在代替前者,而是虚拟世界和现实世界结合,它们很快就混杂到了一起。从工业4.0的角度来看,就是物与物联网、物与服务联网。也就是说,虚拟世界和现实世界在结合,产品设计已经不再是包豪斯和现代主义者所讲的那种按照现代的审美把物品做成好的品味(good design)就行了,互联网产品越来越多地变成了一种线上和线下的服务连为一体的系统。

为混杂的世界设计

帕帕奈克的设计伦理思考所关注的是物质产品的生命循环，大批量的物质产品对社会、经济发展带来的后果，并从中反推出设计行为应有的社会价值导向。也就是说，以前的设计伦理思考还有个"人工制品"作为中间项，而今天，"设计"作为一个动词，要处理的对象已经从物化的产品转变成了系统化的"服务"和"体验"，它往往既有"线上"的部分又有"线下"的部分，既有虚拟世界的部分，又有真实世界的部分，设计的结果可能会落地为新的、物化的产品形态，也可能是利用已有的产品和空间形态实现新的服务和体验。以前，设计行为要创造新的"人工制品"来实现审美品位和功能服务的延伸，而在新的互联网产品中，形形色色的"人"本身就会成为互联网产品服务和体验的一部分，所以互联网产品就变得空前复杂，而今天的设计伦理必须在这个混合了现实世界和虚拟世界的"混杂现实"中直面复杂的人性。

事实上，互联网时代带来的一个基本问题就是对真实世界的道德伦理和规则意识的叛逆和破坏。我们知道，加拿大科幻作家威廉·吉布森（William Gibson）在20世纪80年代的时候提出了"赛博空间"（Cyberspace）和"赛博朋克"（Cyberpunk）等概念。后来，美国人约翰·巴洛（John Barlow）又在1996年发表了《赛博空间独立宣言》（"A Declaration of the Independence of Cyberspace"）。他们的一个基本看法就是，赛博空间是一个新的世界，在这里，现实世界的道德和法律约束是不奏效的。尽管他们也承认现实世界仍将统治他们的肉体，但是他们的思想却将"跨越星球而传播，故无人能够禁锢"。在这里面存在一个问题，就是"肉身的世界"（现实的世界）与"思想的世界"（也很可能是"臆想的世界""幻想的世界""妄想的世界"）分裂了。虚拟社区（virtual community）的出现则进一步强化了这种线上和线下人格的分裂，人性变得更加复杂。虚拟社区营销紧随其后。但是，无论是互联网产品的设计研发者还是使用者都没有充分认识到，这种混杂现实中蕴含的危险性和不确定性。比如，滴滴顺风车鼓励社交的营销其实有一个假设就是"性善论"，它没有充分考虑到人性的复杂性，有的司机是理性的，只是为了赚钱，有的司机是为了交友，有的则原本就抱着犯罪的目的。在其产品设计的每一个环节中，都没有对人性的阴暗面和复杂性的充分认识，它把交友、社交功

能看作一种天然正当的、与平台无涉的功能，对整个互联网产品所服务的对象——顺风车的用户，却缺乏保护，人性的阴暗面和复杂性被商业的乐观主义假象所蒙蔽。

许多女性用户在滴滴顺风车出事之后，迅速地把滴滴删除掉了。滴滴公司也在经济上遭受了巨大的打击，广受质疑。本来是出于对环保出行的考虑产生的这样一个设想，最后消失在了全社会的舆论和道德谴责之中。越是想赚钱，结果走向了反面。这说明，无论产品形态怎么变化，都不可能是道德无涉的。

所以，我们还是要回到维克多·帕帕奈克关于设计行为的本质思考。

帕帕奈克认为，设计师在进行设计的时候，不能只考虑客户商业利润的最大化和消费"欲求"的实现，还必须意识到设计行为的后果和他必须承担的社会道德责任。因为设计行为的后果涉及人类生活的方方面面，设计师对此必须有慎重而又清醒的认识。他说：

> 我们设计、制造、使用任何事物行为的尺度都会产生相应的后果。我们使用的所有工具、物品、人工制品、运输设备和建筑都会造成后果，这些后果会延伸到包括政治、健康、收入和生物圈在内的不同领域。[1]

他进一步指出：

> 冷静地思考我们在设计什么，为什么这样设计，以及我们的设计干预最终的后果可能会是什么，这些问题是伦理思考的基础。这将使实践更加从容。[2]

1 [美]维克多·帕帕奈克，《为真实的世界设计》，第24页。
2 [美]维克多·帕帕奈克，《绿色律令：设计与建筑中的生态学和伦理学》，周博、赵炎译，北京：中信出版社，2013年，第70页。

换句话说，设计师应该在前期研究中就预见到可能的"后果"，从"后果"倒推设计的出发点和设计行为的整个过程、系统和方法，这样才能有效地避免设计行为对人类社会和生态环境造成的各种消极影响。

帕帕奈克的可贵之处在于，他的设计伦理思考并不止步于理论的玄思和口号式的倡导，而是力求从各个角度寻找解决问题的方式和方法。他尤其强调，要通过系统的、完整的设计方法，综合考虑产品设计的全流程和整个生命周期，不仅要看设计的生产和消费属性，还要把设计行为放在社会、文化和生态的整个系统中进行考察。这种系统和完整的设计方法对我们今天面对的工业4.0时代的设计问题仍旧具有重要意义。虽然今天的技术和设计形态变化很大，在以商业逻辑为基础的信息技术平台上，人性也被进一步地折叠和镜像化，但是，我们仍然需要通过系统设计的方法，综合地、完整地、全方位地把设计伦理思考纳入今天的互联网产品设计中，在物与服务联网的新系统中处理复杂的人性，通过理性的系统设计确保产品设计的安全性。产品研发者必须对互联网产品在虚拟世界和现实世界发生的复杂性有充分的认识，把伦理思考通过利益相关者（stakeholder）研究等方式引入互联网产品设计的思维模型中，对互联网产品设计组织外部环境中受其决策和行动影响的任何相关者的利益进行精确地考量，把生命安全和道德风险作为设计思考的必要内容。

在滴滴顺风车的悲剧发生之后，滴滴公司做了大量的整改。一年之后，滴滴出行公众号于2019年11月6日发布消息称，通过慎重考虑，综合评估不同城市的位置和规模等特点，即将在哈尔滨、太原等七个城市陆续上线试运营滴滴顺风车业务。值得注意的是，顺风车平台的这次试运营专门对女性出行时间进行了限制，只能在5：00—20：00时间段使用。尽管批评的声音仍旧不绝于耳，但这些限定毕竟是出于安全和负责任的考虑。当然，从学理上仍旧需要拷问：如果这些互联网产品业务在研发的时候就将道德和伦理思考作为一个必然选项，充分考虑人性的复杂性，类似滴滴顺风车这样的产品会不会就能避免之前那些惨剧的发生呢？我们都知道安全和风险的重要性，可是为什么在设计研发一个产品时总是不把这些问题前置思考呢？我们当然也可以把顺风车看作互联网经济发展中的一个"试错"，但是，且不论这个"试

错"的代价是否太大，如果可以在设计的源头上尽量避免或减少潜在的危险隐患，为什么不通过系统化的研究防患于未然呢？

我们已然置身于一个"混杂的世界"，"真实的世界"已经不足以涵盖设计伦理思考的所有面向。现实情况是：一方面，帕帕奈克提出的许多问题仍旧没有被解决，他的设计思想和方法对我们今天的设计实践仍具有指导意义；另一方面，新技术又的确带来了许多新的问题，设计研究既不能刻舟求剑、缘木求鱼，也不能被盲目的技术和商业乐观主义蒙蔽。当然，以前的问题没有解决，新的问题又来了，这其实是人类社会发展的常态。人类世界的问题是不断产生的，新的问题和老的问题往往捆在一起不断地往外涌现。而同样的设计理念，无论是否原创，它在中国所面临的问题是，由于地方大、人口多、体量巨大，一个产品上线之后，其优势会像滚"雪球"一样增加，其劣势也会如"雪崩"一样使整个产品堕入万劫不复的深渊。这就要求我们的产品设计和研发者在产品构想之初必须慎之又慎。大批量生产的物质产品是这样，工业4.0时代的互联网产品同样如此。但我们在勾画一个产品时，往往并不把伦理思考前置于整个系统研发的结构模型中，这就为从"雪球"到"雪崩"的骤变埋下了伏笔。在资本狂欢和商业乐观主义的高歌猛进中，滴滴顺风车之类产品的命运值得热情拥抱崭新业态的商家和设计界认真反思。

对混杂世界中的设计产品研发来说，设计伦理思考仍旧没有过时。设计伦理，就是用理性、系统性的设计方法处理复杂的人性（涉及投资者、产品开发者、使用者、公序良俗等等），给"为所欲为"设定界限，为安全性设置保险。当然，在实践理性的层面上，设计伦理思考在设计中的体现也必须因时而变。

（原题为《系统与人性——混杂现实中的设计伦理问题》，首次发表于"不可能的设计——国际设计学术研讨会"，深圳：何香凝美术馆，2018年12月。）

从工业 4.0 回望包豪斯

　　1919年，德国建筑师格罗皮乌斯在魏玛创立的包豪斯，对全世界的艺术和设计教育产生了深远的影响，其重要性是毋庸置疑的。2019年恰逢包豪斯成立100周年，国内外许多重要教育机构都举办了大型的学术活动或展览，隆重纪念包豪斯的学术贡献，同时也展望设计教育的未来发展。在国内关于包豪斯的研究中，我只有一个贡献，就是主持翻译了拉兹洛·莫霍利–纳吉（László Moholy-Nagy）的名著《运动中的视觉》（1946），我给中文版加上了一个副标题"新包豪斯的基础"，因为本书虽然是纳吉到美国之后在芝加哥创办"新包豪斯"时所写，但是其中关于现代设计教育的基本认识框架是在包豪斯形成的。[1]所以，《运动中的视觉》（图7-1）仍旧是包豪斯的精神和方法的产物。我们知道，包豪斯对现代设计教育最大的贡献之一就是创设了"基础课"，先后由表现主义者约翰·伊顿（Johannes Itten）和构成主义者莫霍利–

1　[匈]拉兹洛·莫霍利-纳吉，《运动中的视觉：新包豪斯的基础》，周博、朱橙、马芸译，北京：中信出版社，2016年。

纳吉负责。而纳吉的思想比较全面地反映了包豪斯从1923年起朝向大工业生产、利用新技术并全面拥抱先锋艺术探索的转变。加之《运动中的视觉》是第二次世界大战刚结束后不久在美国写的，其内容和思考又增添了"美国经验"，所以，《运动中的视觉》与纳吉在包豪斯期间出版的《新视觉：包豪斯设计、绘画、雕刻与建筑的基础》（1928）相比，内容更丰富，问题意识和包容性也更强。

在出版70年之后，我们再看莫霍利-纳吉的这本经典著作，感受与当年肯定是很不一样的。技术主义者可能会觉得书中涉及科技和工艺的一些知识已经过时，然而，就现代艺术和设计教育而言，无论是他的局部观点还是整个认识框架都依然可以给我们提供许多有益的启发。比如，纳吉的雕塑观念，就值得我们重新认识。作为一个被标签化了的"构成主义者"，他在他的文章和《机械芭蕾》（1923）等作品中对"剧场性"的强调，就使一个被刻板化了的、"标准的"现代主义者变成了后现代雕塑语言的先驱，这说明他的艺术理念是丰富且具前瞻性的。[1]（图7-2）他对现代绘画、摄影等的艺术语言的分析，也为我们理解先锋派的艺术观念提供了许多非常新颖且富有见地的思路。纳吉的这本《运动中的视觉》对我们今天的设计教育也十分重要。为什么这么说呢？因为他的思维架构具有整体性、综合性和系统性的特点，而且，纳吉站在当时时代的最前沿，想把一切有益的新知识、新思维、新技术融汇成现代设计教育的内容，他展现出的那种卓越的远见和勇气也是包豪斯教育思想的一个特点。

不过，包豪斯的设计教育毕竟是"第二次工业革命"或者说"电气时代"的产物。也就是说，包豪斯处于人类生产力发展的工业2.0阶段，而我们今天正在迈入工业4.0的阶段。按照德国学者乌尔里希·森德勒（Ulrich Sendler）的说法，工业4.0就是"第四次工业革命"，与之前的"第三次工业革命"（电子和信息技术革命）不同，工业4.0已经不再局限于计算机辅助设计和计算机辅助制造的水平，而是"借助于互联网和其他网络服务，通过软件、电子及环

[1] 周博，《作为构造的世界剧场：莫霍利-纳吉的雕塑观及其相关问题》，《世界美术》，2017年第3期。

图 7-1 《运动中的视觉》英文版和中文版封面

境的结合,生产出全新的产品和服务"[1]。电子商务、人工智能、物联网(Internet of Things, IoT)、物与服务联网(Internet of Things & Services, IoTS)、云计算等新兴的科技和商业形态正在深刻地改变着这个世界。国务院发展研究中心课题组《借鉴德国工业 4.0 推动中国制造业转型升级》报告书指出,工业 4.0 是继机械化、电气化和信息技术之后,工业化的第四个阶段,其核心理念是:"深度应用信息通信技术,推动实体物理世界和虚拟网络世界的融合,在制造领域形成资源、信息、物品和人相互关联的'信息物理系统',从总体上掌控从消费需求到生产制造的所有过程,实现互联的工业和高效的生产管理。"[2]

总而言之,德国的工业 4.0 就是要把高端的工业制造和互联网技术相结合,推动制造业的产业升级和新的商业模式的发展,从而使德国的制造业

1　[德]乌尔里希·森德勒主编,《工业 4.0:即将来袭的第四次工业革命》,邓敏、李现民译,北京:机械工业出版社,2014 年,第 9—10 页。
2　国务院发展研究中心课题组,《借鉴德国工业 4.0 推动中国制造业转型升级》,北京:机械工业出版社,2017 年,第 30 页。

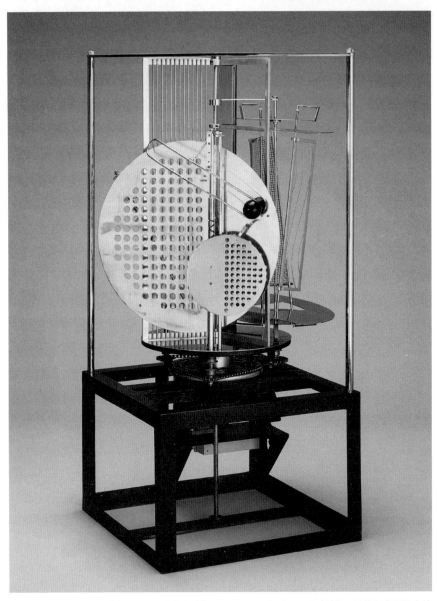

图 7-2 莫霍利-纳吉,《光显示机:动态雕塑》,1922—1930 年(1970 年复制),柏林包豪斯档案馆藏

立于不败之地。在德国提出工业4.0战略的时候，美国推出了"工业互联网"（Industrial Internet of Things, IIoT）的概念。尽管两者的提法有所区别，比如德国工业4.0主要是从制造业出发，重点在生产制造的整个流程，而美国的工业互联网则是从互联网消费领域出发，覆盖工业全系统、全产业链、全价值链，力求深度融合的战略思维，但是两者的目标是一致的，殊途同归，最终都是要实现智能制造，实现移动互联网与制造业的深度融合。我们知道，中国政府在2015年5月也发布了全面推进实施制造强国的战略文件《中国制造2025》，成为中国制造业未来10年设计的顶层规划和路线图，其目标就是要实现"中国制造"向"中国创造"、"中国速度"向"中国质量"、"中国产品"向"中国品牌"的三大转变，从而推动中国到2025年基本实现工业化，进而迈入制造强国行列。可以说，《中国制造2025》的主要蓝本就是德国的工业4.0，而大家都在谈的"互联网+"则主要是来自美国的"工业互联网"的理念。

这种发展趋势已经对中国的产业形态产生了重要的影响，我们就处在这个剧烈的变化之中。远的不说，像我们身边的网约车出行、共享单车、网络点餐等等，其实都可以归入工业4.0的范畴。通过网络实现的个性化定制服务，现在也已经越来越普遍了。这个时候，"设计"的概念就发生了很大的变化。包豪斯的设计讲的是功能主义、现代审美品位和大批量工业生产的结合，其关注点总的来说还是在"物"上，与传统的工艺美术相比，包豪斯所讲的这种工业2.0条件下的"物"，无非是复数性地强调机器生产、量大质优而已。但是，工业4.0的设计就不一样了，其关注点已经不单单是传统意义上的"物"，而是综合了工业制造、互联网和虚拟现实的一套设计服务系统。可以说，老子所讲的那个"无之以为用"——那些看不见摸不着，必须付出大量的努力，但却不能清晰地体现为物质的东西，已经从简单的功能项升级为基于新兴的技术媒介工具和系统思考的设计服务，变得更加复杂，也越来越重要了。

从工业4.0的概念回望中国现代设计教育的发展，也可以划分出四个阶段。第一个阶段，大概在1990年之前，设计教育的核心词汇是"图案""工

艺美术""实用美术",学校教授的知识所对应的基本上是工业1.0到2.0的阶段。像染织、服装、日用陶瓷等轻工业产品的设计教育,虽然已经触碰到了工业2.0的思维,但许多门类的工艺美术教育仍旧处在工业1.0的阶段。这与当时中国以轻工业为主的产业构成和工业发展水平相对落后的大背景是一致的。第二个阶段,基本上就是整个20世纪90年代,设计教育的核心词汇变成了"设计""工业设计""产品设计"之类的词汇,它们所对应的是工业2.0。这个时候,中国大陆的工业化进展迅速,无论是北方的许多国有或集体背景的企业,还是南方大量的私营企业,产业界所需要的已经不是以前的那种美术化的设计了,而是服务于批量化生产的工业制成品的设计,所以"工业设计"的概念得到了迅速推广。第三个阶段,从90年代末开始的大概20年的时间,互联网浪潮席卷中国大地,涌现出了搜狐、新浪、网易等大型门户网站,逐步改变了以往的信息传播途径。在设计领域,像"非物质设计""信息设计""交互设计""虚拟设计"这样的概念风靡一时,所对应的是工业3.0的概念,也就是互联网和信息革命。第四个阶段,我们可以从《中国制造2025》开始算起,中国的制造业进入了一个新的发展阶段。尽管中国的高端制造业与美国、德国、日本相比还有相当的差距,但是中国已经具备了完整的工业体系,而且已经成为全世界唯一拥有联合国产业分类中所列全部工业门类的国家。在有些领域,比如家用电器,美的、格力、海尔已经可以排到全球创新的前三名,[1]华为、腾讯、阿里巴巴等通信和互联网巨头更是掌握了许多引领全球的核心科技。

这个时候,中国设计教育的未来图景到底应该如何规划,确实值得我们认真思考。尽管今天中国绝大多数的设计院校仍旧躺在包豪斯身上睡大觉,但作为教育工作者,我们必须清醒认识到产业界、经济领域和技术领域所发生的这些巨大的变化。今天的中国设计教育需要"再出发",而且我们必须认识到今天的"再出发"与30多年前中国的制造业和设计教育全面落后所导致的简单的"拿来主义"是截然不同的。因为今天的中国的技术条件和认识

[1] 国务院发展研究中心课题组,《借鉴德国工业4.0推动中国制造业转型升级》,第180页。

语境与30年前的中国已经很不一样了,中国的设计教育工作者根据各地产业和文化教育发展状况的差异,应该有条件也有能力探索出一些新的道路。

众所周知,新兴技术和产业发展、迭代迅猛,以后一定还会有工业5.0、工业6.0或其他名目的各种提法。但回顾历史要用历史的眼光,要思考哪些是一直在变的,哪些是相对持久的价值。显然,后者应该是我们在今天回望包豪斯的时候的主要立足点。所以,在今天这个时代来纪念和讨论包豪斯,我认为,无须沉溺于琐碎的历史细节,也不用参与当年的意气之争,而是要注重对包豪斯精神遗产的抽象继承。其中有两点是比较明显的:首先,是包豪斯对新鲜事物,对新兴的科技、经济、文化和艺术样态"兼容并蓄"的眼光和吸收能力。我们知道,格罗皮乌斯和德意志制造同盟中的一些有识之士早就意识到了机械化大生产给制造业和建筑业带来的影响,但是在教育领域应该如何应对,一开始是不明白的。1919—1922年,包豪斯强调得更多的还是英国工艺美术运动那种对手工艺的理解和德国人特别擅长的表现主义的艺术方式。到1923年的时候,随着伊顿的退出、莫霍利-纳吉的加入,包豪斯的整个知识系统和教育理念迅速地适应了工业2.0时代,这是一个巨大的进步。如果没有在技术文明的层面上与时代接轨,包豪斯对后世的影响肯定是非常有限的。其次,是包豪斯的"通才"教育模式,以及对人的自由发展的尊重,这是现代大学精神在设计教育中的体现。事实上,包豪斯的教育并不以把学生培养成某一类专家作为目标,其教育理念首先是培养一种具有通识素养的自由的人。就像纳吉所说的那样:"设计不是一个职业,而是一种态度。"[1]从欧洲现代的大学教育和人文主义传统来看,可以说包豪斯延续的仍旧是威廉·冯·洪堡(Wilhelm von Humboldt)的教育理念,即认为现代的大学应该是"知识的总和"(Universitas litterarum),大学应该完全以知识和学术为最终的目的,主张学术自由,教学与研究并重,并不以培养职业人才为务。更何况,包豪斯的一些代表人物还着力于构建未来社会的乌托邦愿景,如果我们只是把包豪斯理解成一所具有先锋性的设计专业院校,那么包豪斯的意义就被弱

1　[匈]拉兹洛·莫霍利-纳吉,《运动中的视觉:新包豪斯的基础》,第34页。

化了。

然而，当我们在谈抽象地继承包豪斯的精神遗产时，我认为更加值得注意的是包豪斯的教育思想结构中所包含的启蒙精神。我们知道，18世纪启蒙精神的可贵之处不只在伸张理性一端，而是在这种精神的内部也包含着人类的感性和情感的力量对执迷于理性的反思。换句话说，在启蒙精神的内部有着一种平衡理性与感性的智慧考量。而在包豪斯的智力和精神结构中其实也有这样一种安排：一方面是前文中提到的对先进技术文明的主动接受和理性应对，另一方面则是对先锋派艺术探索的广泛吸收。众所周知，包豪斯容纳了当时欧洲的先锋艺术实验的绝大部分成果，从立体主义、野兽派、未来主义、构成主义、至上主义、风格派到达达主义、超现实主义，这些成为包豪斯的新精神和创造力的重要起点。而包括瓦西里·康定斯基（Wassily Kandinsky）、保罗·克利（Paul Klee）等在内的许多重要的艺术家和先锋艺术理念的加入，也使得包豪斯在理性和感性之间取得了某种平衡。莫霍利-纳吉的关于"设计基础"的知识版图，更是不限于视觉艺术或造型艺术领域，他甚至把电影、文学、戏剧和诗歌等艺术领域的实验探索都纳入了新包豪斯的"基础"中，把它们都融汇成了设计教育的有机组成部分。在经历第二次世界大战，见证了理性的执迷和癫狂所造成的人类深重灾难之后，莫霍利-纳吉愈加意识到平衡理性与感性的重要，在《运动中的视觉》一书中，他写道：

> 我们这一代人的难题在于如何把理智与情感，把社会因素与技术因素协调处理，并在关系中学会观察和感受它们。
>
> 如果没有这种相关性考察，我们在处理人类事务时就会只剩下一些分崩离析的技术，一些僵化到令人窒息的生物性和社会性冲动。这是因循守旧，缺乏生命力的生活。[1]

1 ［匈］拉兹洛·莫霍利-纳吉，《运动中的视觉：新包豪斯的基础》，第4页。

所谓"情感",所谓"社会因素",可以这样说,就是人的因素,就是人的情感、伦理、风俗、文化、传统等等,也就是人在真实世界中,生理(肉体)和心理(精神)上感受到的一切。在莫霍利-纳吉看来,这些与理智和技术因素同样重要,都是不可偏废的。事实上,这种兼顾理智与情感、平衡技术因素和社会因素的考量不但对二战后设计教育的起步非常重要,对我们思考工业4.0乃至未来的技术进步论与设计和设计教育之间的关系也具有重要的启示价值。

从设计(行业或职业)来看,在工业4.0的时代,互联网、电商物流、人工智能、虚拟现实等新兴科技的不断涌现无疑是人类理性发展的产物,它们极大地改变了"设计"的概念,可以说,我们正处在一个技术理性对"设计"全面接管的时代,设计职业也必须拥抱这样一种变化。技术的飞速发展当然会进一步解放生产力和创造力,把人从"摩登时代"的标准化、机械化操控中一定程度地解放出来,但另一方面又会使人走向另一种"异化"——因为要"数字化生存",就必须接受数字技术操纵、媒体霸权、虚拟现实等对人的改变,人的一切偶然、随机、错误、不适应对数字操纵来说都将成为bug,对那些跟不上数字技术进步的老年人、残障人士来说尤其如此,而对年轻人来说,则会进一步削弱人们在真实世界中处理情感现实和心理问题的能力。所以,我主张在理解工业4.0的"以人为中心"这一基本特征时,不能只考虑"理性的人""经济的人",还要考虑"感性的人""社会的人""文化的人",也就是要考虑到有机的人的整体的价值。

同时,我们也要注意,以工业4.0和未来科技发展为前提,关于设计的讨论和关于设计教育的讨论是两个既相互联系又有所区别的议题,不能混为一谈。因为设计的对象是用户和环境,而设计教育的对象则是未来从事设计行为的人。设计教育是对人的教育,其目标是塑造丰富的、多样化的人(是否在将来从事设计职业并不重要),而不是塑造理性的、单向度的工具。如果我们承认,设计是对人工环境及其社会相关性的某种探究,那么未来的设计教育就要充分考虑到人类行为的复杂性。按照马克斯·韦伯(Max Weber)的说法,社会学的研究对象就是社会中的人的"行为"。他认为,社会行为可

以分为四种类型：以目的为取向的工具理性，以价值为取向的价值理性，以文化和风俗习惯为依归的传统行为，以及受感情和情绪影响的"情绪化"行为。[1]基于工业4.0和工业互联网的各种技术的迅速发展，必然会进一步助长工具理性，进一步加剧工具理性和价值理性之间的不平衡性，而传统行为和情感、情绪化的行为所伸张的价值则必然被进一步边缘化。尤其是当工业4.0的技术目标充分实现的时候，以大数据和人工智能为代表的新兴技术必然使人进一步数据化、网格化、拟像化，实质就是深度的"异化"。那些自由的、人道的、更加人性化的东西，传统、情感、直觉、偶然性，在设计思维和设计教育中的位置将变得越来越不重要。然而，设计是围绕人的需要展开的，设计教育是围绕塑造设计的人展开的，教育的意义并不是灌输技术理性，而是力求塑造一个完整的人。所以，在工具理性之外，理解价值理性、传统行为、情感行为的能力仍旧是非常重要的，比如审美、怀旧、共情的能力等等，这些都不是新技术和工具理性能够解决的。如果在新技术勃兴的大背景下，我们不能在教育的设计中平衡理性与感性，甚至顾此失彼，长期来看，一定会造成无法弥补的缺憾。

如果我们同意在工业4.0乃至未来技术背景条件下的情感教育在设计教育图景中仍旧是重要的一端，那么接下来要思考的就是如何在教学的内容和结构中进行设置的问题。在包豪斯的设计教育结构中，先锋派和现代主义的艺术实验可以说在相当程度上承担了情感教育的功能。那么，以未来的技术图景作为理性依据的设计教育，我们用什么样的社会因素、情感教育去进行平衡呢？包括音乐、戏剧、电影、文学在内，现当代艺术的智性积累是否仍将继续成为未来设计教育中的情感因素的重要组成部分？后现代以来对多元文化、地域文化和历史文脉的强调，又将以何种方式进入设计教育的技术图景呢？如可持续设计、通用设计、全因素设计、社会设计等，强调社会因素和社会价值介入设计方法，是否可以成为当代设计教育中平衡理智和情感的方式方法呢？设计伦理思考、设计文化研究以及人文和社会科学研究方法在设计

1　[德]马克斯·韦伯，《经济与社会》（上卷），林荣远译，北京：商务印书馆，1997年，第56页。

研究领域的大量应用，是否有可能成为设计情感教育的重要组成部分呢？在我看来，这些都是值得今天的设计教育工作者认真思考的问题。

从工业4.0回望包豪斯，不是要回到包豪斯，也不可能回去。回顾包豪斯，是因为作为一桩非凡的人类事业，其思维和实践的丰富性会给予今天的我们诸多启示。虽然科技飞速进步，社会也一直在发展变化，但是对设计和设计教育来说，人的因素是恒久的价值，这需要我们在理智与情感之间做更为细致、均衡和系统的安排。莫霍利-纳吉说过："产品不是目的，人才是目的。"[1]这句话掷地有声，却算不得他的发明，因为康德（Kant）老早之前就说过："每个人的活动，都要把自己人身中和别人人身中的人性，在一切情况下都视为目的，而任何时候都不可以视为工具。"[2]虽然今天这个世界乱云飞渡、世事纷繁，但对设计和设计教育来说，人是目的，这一点不应因技术进步和产业发展而改变。

（原文发表于《世界美术》，2020年第3期。）

[1] Moholy-Nagy, "Education and the Bauhaus" (1938), in Krisztina Passuth, *Moholy-Nagy*. London: Thames and Hudson, 1985, p.346.

[2] ［德］康德，《道德形而上学原理》，苗力田译，上海：上海人民出版社，2012年，第88页。

公共艺术：
在约瑟夫·博伊斯与维克多·帕帕奈克之间

近些年，随着中国城镇化步伐的加快，关于"公共艺术"（Public Art）的实践和讨论多了起来。事实上，"公共艺术"这个概念也是这几年才从国外移植过来的。以前，学术一点的称谓有"城市雕塑""壁画"之类，文气一些的人说"接了个工程"，更多的艺术家则比较直白地说"接了个行活（私活）"。这类作品大都很难体现艺术家自己独特的艺术追求，在他们看来，不过是从甲方（一般是政府或企事业单位）那里争取到了一个靠手艺赚钱的机会而已。在那个当代艺术市场还没什么起色的年代，正是这类工作使一部分艺术家找到了改善生活的途径，并率先富了起来。这种甲方决定方向、出钱拍板，乙方围绕甲方的要求提供构思和手艺的模式，可以称之为公共艺术的"行活模式"。由"行活模式"产生的公共艺术，其"公共性"主要体现在它被放置到公共空间之后，公众被动接受、评论的层面，这与当代公共艺术所强调的注重公民参与创作过程的"公共性"很不一样。因为公众只能被动评价，所以就产生了诸如"赛先生还顶个球，德先生球都不顶"之类的关于公

共艺术的刻薄段子。显然,"行活模式"是一种行政集权和艺术家话语霸权的产物,从当代的公共艺术观念出发,这是一种过时的、应该被摒弃的套路。但是,理想归理想,现实仍旧是现实。我们看到的是,"行活"的风格形式在变,讨论和展览方式在变,但"行活模式"本质上并没有变。当然,以历史的眼光来看,"行活模式"也能够产生一些在美学上经得住推敲的艺术作品,但问题在于,"行活模式"产生不了真正意义上的艺术的"公共性",它在很大程度上也限制了公共艺术的创造性和可能性。

笼统来看,当代中国的公共艺术可以分为两类:其一,便是随处可见、普遍存在的由"行活模式"产生的公共艺术,这些公共艺术也可冠以"城市雕塑""壁画"或"环境艺术设计"之类的名目,基本就是西方的大型艺术作品和纪念碑传统与中国古代"扎彩应景"传统的结合物。纪念碑传统在威权政治和宏大话语衰落之后,变成了一种空洞的形式,但是这种传统在当代中国的造城运动中又找到了经济上的支撑,它与行政和资本权力为伴,颂扬政治的功能被出于美化和装饰目的的城市点缀功能取代。这其实是复活了中国古代社会为了节庆、时令的需要而在城市的重要节点"扎彩应景"的传统,古代的"扎彩应景"也是装饰、点缀,强调"热闹""讲头",它没有精神层面上的价值,是短暂存在的事物,但有明确的实用功能。也可以说,这类公共艺术其实是把古代的扎彩应景的传统纪念碑化了。其二,是展览和学术意义上的公共艺术,艺术家和策展人把当代艺术创作的方式方法与艺术的公共性结合在一起,围绕展览推进项目,呈现几乎只在展览的时间段存在的公共艺术。比如,近几年在国内外一些著名的双年展、艺术节和艺术展览机构举办的展览中以"中国当代公共艺术"的名义展出的一些作品。这类公共艺术,一般更强调观念和艺术价值,艺术家在进行创作时也常常会使用行为、参与、事件等当代艺术语汇,强调实验性、学术性和当代性,有时甚至以挑战"公共性"的方式来推进公民对公共价值的思考。这类公共艺术作品,放在当代艺术展览中就是"当代艺术""实验艺术",放在公共艺术的展览中就是"公共艺术"。可以说,这类作品是为了满足展览要求而被定义为"公共艺术"的实验艺术。

纪念碑化的"扎彩应景"的公共艺术，与强调客户、市场的设计、实用美术没有区别，从事这类创作的人可以是有一定艺术追求的艺术家、设计师，也可以是完全以营利为目的的园林公司、装饰公司，这类作品给中国当代城市景观提供的正面价值是美化和装饰，其反面就是连形式都无法让人信服的视觉垃圾。这类作品大都是成熟风格或视觉模式的再生产，几乎不提供任何有创造性的、批判性的价值观念。作为展览的"公共艺术"，会提倡创造性和价值观上的突破，这类公共艺术一般来说都是艺术家个体思考和创作观念的延伸。这类作品现在还是特别依赖相对独立的"艺术世界"，脱离了由策展人、美术馆（或特定的展场）、媒体等形成的固定氛围，很难在当下的公共空间中持续存在并与社区产生有益的对话。艺术家一般也更看重其作为"作品"或"事件"的相对独特的存在意义。这类公共艺术的所有优点都来自当代艺术，缺点也同样如此。尤其是当中国的当代艺术越来越被金融化、时尚化和媒体化的时候，我认为，我们必须要注意这类"公共艺术"所提供的价值对塑造一个成长中的现代社会是否有积极的意义和价值。抑或说，创作者们只是在一种高调的自言自语中，以公共艺术的名义不断重复地完成一个个艺术个体的名利场逻辑。

显然，我们有理由对这两种公共艺术的存在逻辑都表示担忧。但在可以预见的未来，从事公共艺术创作的主体，仍将是毕业于各种艺术类科系的艺术家和设计师。我们很难脱离当代艺术与设计的语境，脱离艺术教育的现实，在大学里培养出一些与以往的艺术家完全不一样的"公共艺术家"。因此，我想，我们或许可以在当代艺术哲学和设计哲学的语境中，寻找一些不一样的思想资源，重新审视当代公共艺术的创作取向和话语路径。我想说的就是德国观念艺术家约瑟夫·博伊斯（Joseph Beuys，图 8-1）和美国设计师、设计理论家维克多·帕帕奈克（图8-2），他们的思想和实践对今天的艺术和设计都有深远的影响，但对公共艺术的价值仍有待我们深入发掘。

博伊斯的重要观点是"社会雕塑"。所谓"社会雕塑"是指："一切由人类构造、发展、创制的事物，以及一切具有生长能力并处于不断的变化发展之中的思想成果，它们共同从本质上造益于人类的生活。"博伊斯继承了杜

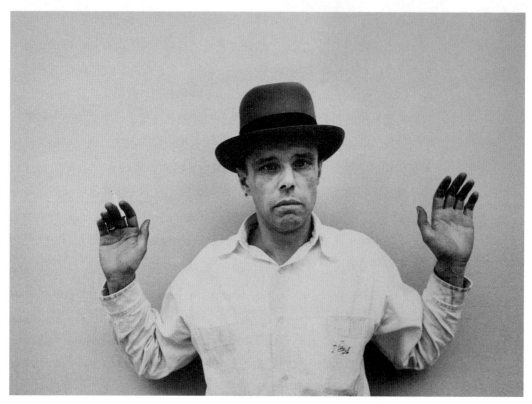

图 8-1　约瑟夫·博伊斯

图 8-2　维克多·帕帕奈克

图 8-3　约瑟夫·博伊斯的"7000 棵橡树——城市绿化代城市统治"项目

尚的达达主义传统，把艺术和生活的界限抹平，把艺术引入生活，又把生活转变为艺术。但他却扬弃了达达主义者的玩世不恭，把平等、自由、奴役、社会不公和物质主义对自然的破坏等传统艺术家不怎么关注的问题作为"社会雕塑"去做，力求通过艺术，批判性地建构人类未来的乌托邦。他把艺术与政治、自由、社会等大问题混融在一起，强调思想和观念的创造性，强调艺术对社会的建构作用。总之，艺术在博伊斯那里既不是远离社会的象牙塔里的"念珠游戏"，也不是只给社会提供美化、装饰的手艺活，而是积极主动地介入对重要社会问题的关注中去的思维力和行动力。他的"社会雕塑"概念对当代世界的公共艺术的影响也是巨大的。尤其是博伊斯在卡塞尔种的7000棵橡树（该项目全称为"7000棵橡树——城市绿化代城市统治"，图8-3），哪怕是艺术观念最保守的人也会承认这是真正意义上的"公共艺术"。博伊斯认为，长久以来，人类的城市文明是建立在对大自然的侵略和征服的基础上的。包括园林景观、公园建筑在内，人造景观本质上都体现了人类试图掌控自然法则的人类中心主义思想。他的"7000棵橡树"就是要彻底反叛这个传统。博伊斯从1981年开始筹划，经过与卡塞尔市民和市政官员的不断沟通获得支持，自1982年3月15日起正式实施该项目。很快，7000块象征着原始能量，象征着历史和过去的玄武岩被运到了卡塞尔市内的弗里德里希广场。

1981年3月16日，他在弗里德里希博物馆入口处的草坪上栽种了第一棵寿命可达800年、象征未来和进步的橡树。博伊斯不幸于1986年1月23日逝世，但是这个艺术项目仍旧被人们坚持了下来。一年多之后，1987年6月2日，人们种下第7000棵橡树。作为"社会雕塑"的"7000棵橡树"，作品的最终完成成为献给卡塞尔市的一份厚礼，也成为该市各市政部门和普通市民用自己的双手创造更美好的生存环境的永久记忆。

之所以说博伊斯的"7000棵橡树"是当代公共艺术的一个里程碑事件，我认为有两点值得注意：其一，是敏感的、宏伟的问题意识。作为德国环境保护运动的先驱，博伊斯关注的是关系人类生存和未来的大问题，这需要艺术家有大智、大爱，有非凡的洞见和勇气。其二，他采用了激进的艺术方式。尤为重要的，就是广泛地发动民众参与艺术的创作过程，把当地居民的看法、意见和日常情感融入艺术的创作过程中，因为最终这个作品毕竟要放在当地居民的家门口，它必须成为社区生活的一部分。在这里，民众也是艺术的创作者，而不只是艺术的被动接受者。这与20世纪70年代以来当代建筑和设计思想中越来越强调用户和利益相关方的参与是相通的。不过，几十年过去了，当"参与"逐渐变成一种普适性的方法之后，我们在今天不得不面对的一个新的现实是，"参与"本身也面临着一种"样式化"的危机。公共艺术家们很多时候只是把艺术的民主和参与当作一种"艺术套话"在短期的艺术项目中坚持，却往往不能发现、不敢介入或深度介入一些严肃的公共话题。在拿到赞助后，找一些社会边缘人群，一起画画、摄影，做作品，同时拍照记录，最后展示给公众充当"慈善艺术"，这类作品在今天的所谓"公共艺术"中屡见不鲜。很多艺术家把一种高高在上、以恩人自居的同情和施舍当成了艺术，他们自己虽然过了一把当慈善家的瘾，却并不能解决，甚至都不能够触碰到对象群体所面临的制度困境和实际问题。如果我们在强调艺术的"公共性"的同时，却把艺术家主观的变革精神弱化，把那种先知式的、查拉图斯特拉式的东西磨平，那么以"公共"为名的艺术本质上就很可能变成另外一种参与性的"扎彩应景"。

作为第二次世界大战后最重要的设计理论家之一，维克多·帕帕奈克

图 8-4 瑞典语首版《为真实的世界设计》，1970 年

图 8-5 英文版《绿色律令：设计与建筑中的生态学和伦理学》，1995 年

是可持续设计、通用设计、社会设计和责任设计运动的先驱。他有两本著作，对当代的设计理论和实践都产生了深远的影响。其一是《为真实的世界设计》（图8-4），该书1970年首版于瑞典，包括中文版在内，迄今已被翻译成24种语言，被称为"责任设计运动的圣经"。帕帕奈克认为，设计师必须在物欲横流的消费社会中自省，为真实世界中的各种"需求"而非"欲求"设计。他提出了许多对未来产生了深远影响的设计构想，比如，为第三世界设计，为智障者和残疾人设计，为维持边缘状况下的人类生活而进行系统的设计，为打破陈规而设计，为生态环境设计，等等。1995年，帕帕奈克出版了他最后一部重要著作《绿色律令：设计与建筑中的生态学和伦理学》（图8-5）。此书可以说是《为真实的世界设计》一书的"绿色"版，书中继续对设计伦理、环境与可持续发展、第三世界的生存状况与设计、设计的精神与设计的未来等重要问题进行了深入的讨论，可谓集其晚年思考之大成，在西方的设计界也产生了重要的影响。帕帕奈克一生坚持设计的平民政治，强调设计的伦理和精神价值，强调对历史和自然的谦卑和敬畏，认为设计师必须担

负起对人类的生存状况和未来所负有的社会责任。这些设计观念虽然是在多年前提出的,但许多问题今天依然值得我们深思。

当然,艺术家和设计师的思维方式有很多不同之处,比如帕帕奈克强调脚踏实地的设计研究,强调科学、理性和系统思维的价值;博伊斯则强调顿悟、超越,擅长碎片化的思考(尽管他的思维和实践也有一以贯之的完整性)。博伊斯令人费解的行为艺术可能是帕帕奈克所厌恶的。但是,作为同龄人,他们的思想都成熟于20世纪60年代,观念上有许多共通之处。比如,博伊斯说"人人都是艺术家",帕帕奈克则说"人人都是设计师"。他们都反对形式主义,强调对社会问题的关注和介入,关注物质主义给社会和自然环境带来的灾难;都强调艺术或设计实践中的客体参与,强调艺术及行为中体现的平民政治和人道主义关怀,强调艺术或设计的伦理和精神价值。尤其是在环境问题上,他们的见解可谓高度一致。比如,博伊斯在1979年的一次谈话中曾公开表示:

> 伟大艺术的标志是它完全没有自我彰显的意志,而是完全的融入,甚至是消失在自然造化之中。[1]

10多年后,帕帕奈克在《绿色律令:设计与建筑中的生态学和伦理学》中谈到设计师的工作时也说:

> 我们必须得解决在暂时和持续、短暂和永久之间似乎存在的矛盾。如果我们整体地观察这些表面上看似相反的事物,很快就会意识到,任何房屋或建筑,任何工具、物品或人工制品不过都是永无止息的发展长河中短暂的插曲而已。[2]

帕帕奈克的这个设计观点与博伊斯的艺术观点可谓不谋而合。在我看

[1] 王璜生主编,《社会雕塑:博伊斯在中国》,北京:中国青年出版社,2013年,第295页。
[2] 维克多·帕帕奈克,《绿色律令:设计与建筑中的生态学和伦理学》,第295—296页。

来，他们的上述观点从艺术和设计哲学的高度指出了人工制品的存在价值和归宿，极为重要。也就是说，符合自然和生态原则的艺术和设计作品不能执着于一个凝固的、看似永恒的"物"的层面，而是应该在物品循环往复的生命周期中，将短暂即逝的物品生命与卓越的美学品质相结合，从而创造出真正有意义的生活和美学品质，进而寻求艺术、设计和人类生活的永续之道。这类似中国文化中所讲的生生不息、循环往复的道家哲学，与后来美国设计师威廉·麦克唐纳（William McDonough）和德国化学家迈克尔·布朗加特（Michael Braungart）提出的"从摇篮到摇篮"（Cradle to Cradle）的循环设计概念也可以说是完全一致的。

相较而言，当代中国的设计，在很大程度上仍旧深陷于消费主义和市场的逐利生存法则中不能自拔，与自然、社会和文化责任形同路人。而中国的当代艺术，则似乎已经或正在渴望变成金融衍生品，无论是新潮、革命、批判还是艳俗，如今都变成了生意。放眼望去，它们之中究竟有多少与中国的文化传统、历史文脉息息相通，又有多少能够与我们生存在其中的这个"真实的世界"有切肤之痛的关联？中国未来的公共艺术如果仍旧把价值追求建立在这两者之上，将很难提出对艺术与社会真正有意义、有突破性的议题。当然，中国当代公共艺术思维力的迟滞和幼稚，也与大的思想环境有关：主流话语过于强大，相比之下，边缘的、民间的思想尽管活力充沛，创造性和前瞻性却显得严重不足，且缺乏支持。如果罗纳德·科斯（Ronald Coase）所强调的开放、自由的思想市场不久的将来在中国真的会出现，包括公共艺术在内，艺术的未来或许才真的会有所改观。

事实上，公共艺术恰恰处在设计与艺术之间，它一方面应该在设计的消费属性和工具理性之外强调公共价值和公共精神；另一方面，公共艺术又应该为大写的"艺术自由"提供一种限度，这种限度就是以理性、开明、健康的现代社会的成长为旨归。我认为，当代中国的公共艺术，无论是作为"艺术"还是作为"设计"，可以从博伊斯和帕帕奈克的这些具有原创性的，且彼此具有共通性的思想观念中得到一些启发。尤其重要的，是对更加人道的、生态的理想社会的追求，对社会议题的思维力和行动力，以及面对"真

实的世界"的公共精神和责任伦理。在我看来,这些启示有可能也应该成为中国未来公共艺术实践和批评的一种新的价值起点。

(原题为《公共艺术价值何在?》,发表于《读书》,2014年第9期。)

中编　　　　　　　　"在"中国设计

一个未曾实现的梦想

1898年底，历经变法失败的康有为开始了他"流离异域一十六年，三周大地，遍游四洲，经三十一国，行六十万里路"的考察生活。他自称"两年居美、墨、加，七游法、九至德、五居瑞士、一游葡、八游英、频游意、比、丹、那各国"，虽然主要目的是考察各国的政治，但对欧洲的艺术也深有感触。1905年，康有为的《意大利游记》出版。他认为，中国画疏浅失真，远不如油画逼真，必须改进画法，因为此事"非止文明所关，工商业系于画者甚重，亦当派学生到意学之也"[1]。在后来的《万木草堂藏画目》（1917）中，康有为又重申了自己的观点："今工商百器皆籍于画，画不改进，工商无可言。"[2]这与《意大利游记》中所谓"工商业系于画者甚重"的观点相呼应，可见康有为的这种想法并不是一时兴起的议论，而是经过深思熟虑的。

1　康有为，《欧洲十一国游记》，李冰涛校注，北京：社会科学文献出版社，2007年，第88页。
2　康有为，《万木草堂藏画目（节选）》，郎绍君、水天中编，《二十世纪中国美术文选》（上卷），上海：上海书画出版社，1999年，第22页。

在康有为之前，因曾向太平军献策而逃避清政府缉拿的王韬也曾于同治七年至九年（1868—1870）游历过欧洲大陆和英伦三岛。而且在他后来写成的《漫游随录》（约1890）中还描绘了在伦敦看到的他称之为"玻璃巨室"水晶宫（The Crystal Palace）。这个英国设计师约瑟夫·帕克斯顿（Joseph Paxton）专为1851年万国博览会设计的展厅因其在现代建筑和设计史上的重要意义经常为史家和批评家所提及。因此，王韬作为最早见到这座现代巨构的中国人之一，其叙述也颇堪玩味，他绘声绘色地写道：

> 玻璃巨室，土人亦呼为水晶宫，在伦敦之南二十有五里，乘轮车顷刻可至。地势高峻，望之巍然若冈阜，广厦崇廊建于其上，逶迤联属，雾阁云窗，缥缈天外，南北各峙一塔，高矗霄汉。北塔凡十一级，高四十丈，砖瓦榱桷，窗牖栏槛，悉玻璃也，日光注射，一片精莹。其中台观亭榭，园囿池沼，花卉草木，鸟兽禽虫，无不毕备。四周隙地数百亩，设肆鬻物者麇集。酒楼茗寮，随意所诣。有一乐院，其大可容数千人，弹琴唱歌，诸乐必奏，几于响遏云而声裂帛。有一处鱼龙曼衍，百戏并作，凡一切缘绳击橦、吞刀吐火、舞盘穿梯、搬演变化，光怪陆离，奇幻不测，能令观者目眩神迷。[1]
>（图9-1）

王韬持着惊异的目光，用古代游记的笔法描述了他所见到的水晶宫。显然，在他的眼里，"玻璃巨室"里全是珍奇之物，而对于这个集中展示现代文明成就的建筑设计，王韬的描述却只能停留在一种猎奇的记忆之中。有趣的是，在他之前，车尔尼雪夫斯基于1859年游览了水晶宫，他把水晶宫视为建筑的典范，从中看到了未来世界的图景；又过了三年，陀思妥耶夫斯基则在水晶宫面前感受到了它对个体存在的威胁，一种现代文明的重压。这些在美国学者马歇尔·伯曼（Marshall Berman）的《一切坚固的东西都烟消云散了》

[1] 王韬，《漫游随录图记》，王稼句点校，济南：山东画报出版社，2004年，第82—84页。

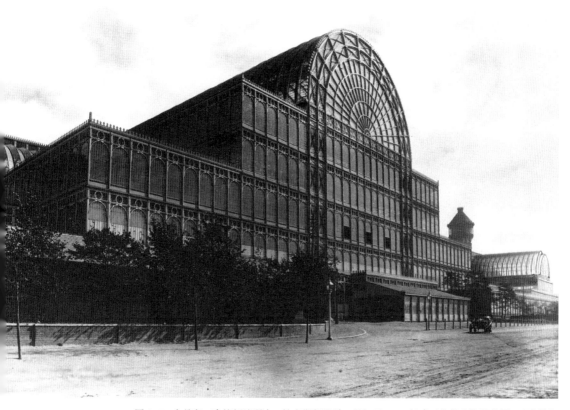

图9-1 水晶宫,建筑师约瑟夫·帕克斯顿设计,最初于1851年建于伦敦的海德公园,以铸铁与平板玻璃结构闻名,可以说水晶宫的建造代表了工业革命后现代建筑与现代工业的蓬勃发展。

一书中已有讨论,兹不赘述。如果说,水晶宫对这两位俄国人而言的确是一个"现代化的幽灵",那么在王韬的眼里,水晶宫不过是一个光怪陆离的异域世界罢了。显然,王韬仍然是在用看待"奇技淫巧"的目光打量水晶宫的造物世界,并没有车尔尼雪夫斯基和陀思妥耶夫斯基的那种现代性感受。

康有为显然比看不明白水晶宫的王韬前进了一步,因为他意识到了美术与工商业之间的联系。在后来的《法兰西游记》(1907)中,他在游赊华瓷厂(今译"塞弗尔瓷窑")一节中还提出,为了在制瓷方面与万国争利,也得派人到罗马、佛罗练士(今译"佛罗伦萨")学画。不过长期以来,康有为的这个"画不改进,工商无可言"的观念对许多中国美术史的研究者而言都

一个未曾实现的梦想

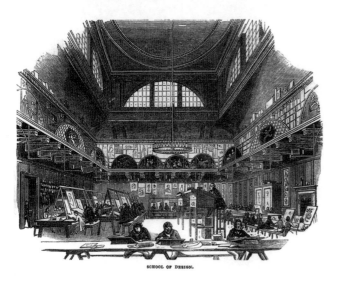

图 9-2 政府设计学院，1843 年绘

是一句"突如其来"的话，因为谢赫以来的中国艺术理论家从来没有触及过这样的内容，所以大家只是觉得颇有些摸不着头脑，却未做深究。然而，联系现代设计在英国、德国等欧洲国家兴起的历史，我们会发现，康有为把绘画与工商业的发展联系起来的想法并非他自己的创造，而是一种渊源有自的欧洲观念。

最早把创造美的技艺与制造业和商贸联系在一起的是英国。因为英国最早发展了机械化大生产，所以它也就比欧洲其他国家更早地生产出了大量丑陋的、艺术趣味低的产品。而英国人在艺术上又极其挑剔，随之而来的自然就是对这些令人厌恶的东西的声讨，伦敦还颁布了制止工艺美术下滑的第一个政府法案。美术界自然也有所行动，英国于1754年成立了皇家美术学会，"其宗旨是促进大不列颠的艺术、制造业和商贸"。而随后建立的英国皇家美术学院（Royal Academy of Arts），其宗旨与学会的宗旨也是一致的。皇家美术学院的首任院长、能言善辩的学院派大画家约书亚·雷诺兹（Joshua Reynolds）就把美术学院的建立与"出自商业的考虑"和"使工业品更美观"联系在

1　[德] N. 佩夫斯纳,《美术学院的历史》, 陈平译, 长沙: 湖南科学技术出版社, 2003 年, 第 206 页。

了一起。伦敦的另一家著名的艺术和设计学府，英国皇家艺术学院（Royal College of Art）也延续了这一"重商主义"传统，其官方网站上至今仍旧声称，促进艺术和设计学科实践与产业和商贸之间的关系是学院的重要使命。皇家艺术学院的前身是1837年成立的政府设计学院（Government School of Design，图9-2），一直以"盛产"著名的设计师而闻名。

再回到19世纪中叶，当时，为了提高英国工业产品的艺术水准，设计界和官员们提出："每一个城镇都应有一座艺术博物馆，每处乡村都应有一所素描学校。"[1] 水晶宫博览会之后，英国果然建立了很多素描学校，1861年有87所，1884年有177所。水晶宫博览会的许多作品也成了日后成立的维多利亚和阿尔伯特博物馆的收藏，接着，在维也纳、柏林、汉堡、慕尼黑等地都成立了许多设计博物馆和素描学校。当时的欧洲，从英国的设计改革开始，经过亨利·科尔（Henry Cole）等人的推动，通过艺术来改进产品的质量以谋求出口利润已经广为各国所接受。工艺美术博物馆、工艺美术学校在欧洲各国的建立，艺术与工商业和商贸之间的关系在当时欧洲的许多设计革新家和政府那里都得到了肯定。英国重视艺术与产业结合，从而促进产品品质提升的经验经由赫尔曼·穆特休斯（Herman Muthesius）等人的努力传到了德国。在康有为写作出版《意大利游记》的时候，德国人正在忙着把艺术家、建筑师、设计师、企业家和政府官员组织起来，筹划建立"德意志工业同盟"（1907年正式建立），而这个组织的首要目的就是促进艺术与产业的结合，使各界携手共同推进德国工业产品的优质化。康有为正是在这个背景中去了欧洲，尽管他只写了一篇意大利游记，但是他去英、法、德的次数也很多。在当时的欧洲，现代主义尚未兴起，欧洲各国的设计精英也正在寻求符合机器时代的设计和艺术形式，传统的艺术技巧和训练仍然是设计学习中的主要部分。在这个艺术和设计变革的大前提下，康有为把"画"与工商业的发展联系在一起就不难理解了。

今天看来，把美术与工商业的发展联系起来意义重大，因为这种思想在

[1] ［德］N.佩夫斯纳，《美术学院的历史》，第211页。

中国的艺术理论传统中是从来没有的,而根据现有的材料看,康有为是中国近代第一个强调美术对于工商业的重要性的人。我们今天的所谓"设计师",在中国古代相对应的是"工"这个阶层。而"工"与"商"在中国古代,无论是在现实的层面上还是在舆论的层面上都是密切结合在一起的。《周礼·考工记》:"审曲面势,以饬五材,以辨民器,谓之百工。"这里面透露了一个重要的信息,"百工"不仅是为皇家服务,也是为一般的老百姓服务的。手艺人是一种资源,这种资源不能被统治者所独享。孔子也曾经说过:"百工居肆,以成其事。"(《论语·子张》)这个"肆"可以理解为店铺,也可以理解为手工作坊,实际上两者是一体的,都与市井商业密切结合在一起。但是,"百工"阶层在中国古代的地位并不是"艺术家"而是"匠人"。中国的"重农抑商"传统和中国的文人艺术传统不仅规定了商业与工匠的创造的低下的地位,更使得工匠与商业之间的关系被忽略掉了。工匠接受着文人趣味的影响,他们与商业之间内在的联系尽管存在,却在中国的艺术史上早就变得不重要了。唐宋以来,在中国的艺术理论中,除了关于富人对名画家的追捧,并没有对艺术与工商业之间关系的探讨。士大夫只会把绘画与文人的修养、性情和对自然的观照联系在一起。艺术对工商业的价值从来没有人重视过。因此,对中国现代设计的发展而言,康有为这种强调绘画对工商业发展之重要价值的看法是中国设计走向现代的一个观念上的飞跃。当然,康有为的这种看法与中国近代发展起来的"商战"思想和重商主义密不可分。自曾国藩开始,与西方人进行"商战"就成了从洋务运动到革命派的共识。"商战"对外表现为与西方列强争夺利权,对内则表现为振兴实业。这种重商主义也是近代知识分子"富强"思想的集中体现。正如王尔敏先生所讲的那样,1840年以来的中国知识界一直生活在一种强大的"求富求强"的话语中,其影响极为广泛。而只要是有利于国家富强的东西,都会受到时贤的重视。而从观念上第一次把美术与工商业结合在一起正是在这个大背景下完成的。

 在康有为之后,中国现代史上许多著名的知识分子、艺术家和设计师都对"美术能够促进实业"这一看法有所论述。比如,在日本留学的李叔同也认识到了"图画"对工业发展重要作用。他在《图画修得法》(1905)中将

"图画"比之"言语",认为,如果说语言文字的发达与社会的发达相关,那么图画的发达也与社会的发达相联系。他明确提出:"若以专门技能言之,图画者美术工艺之源本。"接着,他举出了英国、法国和日本的例子:

> 脱疑吾言,曷鉴泰西一千八百五十一年,英国设博览会,而英产工艺品居劣等。揆厥由来,则以竺守旧法故。爰憬然自省,定图画为国民教育必修科。不数稔,而英国制造品外观优美,依然震撼全欧。又若法国自万国大博览会以来,不惜财力时间劳力,以谋图画之进步,置图画教育视学官,以奖励图画。而法国遂为世界大美术国。其他若美若日本,金模范法国,其美术工艺,亦日益进步。[1]

李叔同显然是想通过各国的成功示范,让中国的政府和实业界也对美术重视起来。而关于美术与实业的关系,当时任职于教育部社会教育司的鲁迅在《拟播布美术意见书》(1913)中也有明确的表述:

> 美术可以救援经济。方物见斥,外品流行,中国经济,遂以困匮。然品物材质,诸国所同,其差异者,独在造作。美术弘布,作品自胜,陈诸市肆,足越殊方,尔后金资,不虞外溢。故徒言崇尚国货者末,而发挥美术,实其根本。[2]

稍后,民国大实业家张謇在由沈寿口述、他所执笔的《雪宧绣谱》(1918)叙文中亦云:"今世觇国者,翘美术为国艺工之楚,而绣当其一。"[3]可见,在张謇的"美术"概念里,不光包括绘画、雕刻之类,刺绣也是一个重要的门类。鲁迅的"美术"概念与张謇不同,在他看来,"美术"包括雕塑、绘画、文章、建筑、音乐;而工艺,如刻玉、牙雕、髹漆、家具都不算是"美术"。但

1 李叔同,《图画修得法》,郎绍君、水天中编,《二十世纪中国美术文选》(上卷),1999年,第2页。
2 鲁迅,《拟播布美术意见书》,郎绍君、水天中编,《二十世纪中国美术文选》(上卷),第12页。
3 沈寿口述,张謇整理,王逸君译注,《雪宧绣谱图说》,济南:山东画报出版社,2004年,第21页。

是，他们都强调美术对发展经济、增援实业的意义。我们并不能确切地指出张謇所说的"觇国"者是谁，但在当时，既重视"美术"又能称得上是"觇国者"的并不多，我想大概应该是指康有为或蔡元培等人，可以说，他们对美术之重要意义的阐扬在张謇这里得到了回应。以张謇的地位与身份——前清的状元、民国的实业总长——为一刺绣女子作传，记录刺绣之理论与技法实为难能可贵。而且沈寿被称为"大艺术家"，这也是现代文明之风的产物。张謇还曾在南通创办了附设于女子师范的女红传习所（1914），并以沈寿主其事。刺绣作为一门手工艺为何在近代得到如此重视？其实，张謇看中的正是刺绣可以作为一种实业，可以增益女子生计的实际价值。无疑，张謇的行为代表了一种实业救国的主张对于美术的主动选择。

到了20世纪30年代，随着民族产业的大发展和新生活运动的展开，中国的现代化也发展到了一个重要时期。艺术对工商实业的重要价值又被重视起来。创立了苏州美专的油画家、美术教育家颜文樑便专门论述了设计与生产之间亟待发展的关系。他在《从生产教育推想到实用美术之必要》（1933）一文中说："艺术之为用至广，于工商界尤甚。我国工商界之各种产品，多因陋就简，其亟待于艺术界之改善而增加其产量者，尤为急切！"颜文樑深切地盼望"国人憬然速悟，使美术与实业，两者不可分离，互相提携，改善出品"。[1]通过对欧洲国家近代美术教育发展的研究，颜文樑在《艺术教育今后之趋向》（1932）一文中还指出："欧洲各国艺术教育，除提倡纯粹美的艺术之外，无不亟图实用艺术之发展。使艺术不单专为鉴赏而作，同时也与工艺联络，以期达于实用。""吾国今后艺术教育之趋向，当以经济为其标，道德为其本。易言之即以实用艺术为普遍之研究，而寻求生产上之发展。进而研究纯粹的、美的、鉴赏的艺术。"[2]后来，著名的工艺美术家、画家陈之佛在1936年的《中国美术会季刊》上也相继发表了一系列的文章论述工艺美术和工艺美术教育的重要性。在《重视工艺图案的时代》（1936）一文中，他写

1 颜文樑，《从生产教育推想到实用美术之必要》，郎绍君、水天中编，《二十世纪中国美术文选》（上卷），第315—316页。

2 颜文樑，《艺术教育今后之趋向》，郎绍君、水天中编，《二十世纪中国美术文选》（上卷），第287页。

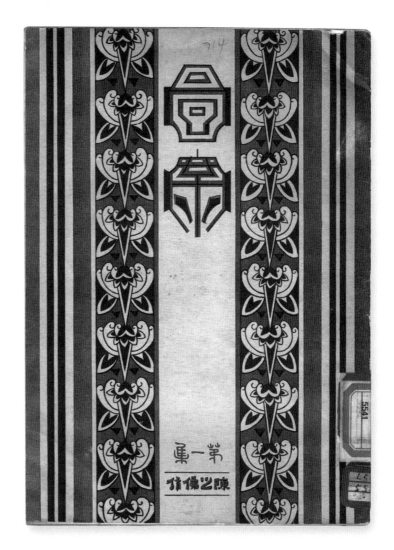

图 9-3 《图案》(第一集),陈之佛,上海:开明书店,1928 年,中央美术学院图书馆藏

道:"我国现在正在谋生产的发展,生产发展之道,振兴工业当然是其中重要的一端,我们的工业品目下虽然还不希望争胜于世界市场,但是所谓'提倡国货'亦不可不先注意于工艺图案。"[1](图9-3)

1 陈之佛,《重视工艺图案的时代》,《中国美术会季刊》,1937 年,第 1 卷第 4 期,第 103 页。

一个未曾实现的梦想 113

但是，因为抗日战争开始了，如陈之佛所言，非常时期谈艺术变得不合时宜，关于美术与实业之间的论述到此也就戛然而止了。陈之佛于1947年写的文章《工艺美术问题》可以说是对整个民国时期关于工艺美术问题思考的一个全面的总结，其中包括工艺美术的本质、中国工艺美术的现状、如何改进工艺美术、工艺美术与经济、机器工艺发达与美术的关系五部分。陈之佛敏锐地认识到"中国的工艺美术，尚在手工业阶段"，当前的任务是改进手工艺品，增进生产的繁荣，扩大国际市场销售，增加国家收入，但时代在进步，科学在发展，"现在我们已面临着机器工艺时代，所以我们谈工艺美术，不仅是要改进手工工艺美术，而且要注意到机器工艺美术"，搞工业建设不能忘记美术。[1]

总结这一段时期的论述可以看出，我们对美术、设计之于实业的重要性的认识离西方并不远。在颜文樑、陈之佛大声疾呼的时候，大洋彼岸的美国工业设计师正在向产业界证明艺术对产品营销的重要性。由于经济大萧条，在许多产品的价格被冻结的情况下，外观设计显得日益重要起来，而那些被称为"艺术家"的工业设计师也的确给企业带来了可观的经济效益。1934年的一份《财富》（Fortune）杂志声称，设计师约翰·瓦索斯（John Vassos）的一个十字转门再设计不仅降低了成本，而且使销售额增长了25%，而雷蒙德·罗维（Raymond Loeway）的一项收音机再设计则使销售额增加了700%。像这样的"成绩"，在当时美国的设计圈子里比比皆是。也就是在这个时期，第一代美国工业设计师成长了起来，他们中的很多人实现了自己的"美国梦"，而工业设计作为一种职业也在美国得以确立。

民国时期的有识之士在艺术学校中办图案科，在社会上广揽人力、财力和物力办博览会（如南洋劝业会、西湖博览会等），甚至在一些发达的地方开办设计事务所（如陈之佛在上海开办的"尚美图案馆"），其根本目的都是想实现艺术与产业的结合，从而有利于国家富强。但是，这些满怀着救国理想的设计师和艺术家遇到的却是一个政治腐败、战火丛生、民生凋敝的时代。

1　陈之佛，《工艺美术问题》，李有光、陈修范编，《陈之佛文集》，南京：江苏美术出版社，1996年，第386—387页。

当然，在摩登的上海有一些被称作早期广告和平面设计的作品，但与其说那是一些设计作品，还不如说是一些包装画。它们所涉及的商品也主要是烟、食品、药品和奢侈品，许多属于外国企业，且大多数都具有殖民色彩。从康有为到陈之佛，这些知识分子和设计师的认识是超前的，但是当时的中国并不具备工业化的基础，更没有安定的社会环境提供给设计师施展才华，现实的苦涩与认识上的超前使得中国设计的现代历程在一开始的起步阶段就困难重重。重新回顾那一段往事，不免让人对历史怀有几分遗憾。用美的技艺增进工商实业，从而有助于"富国""强国"的理想因为没有条件去实现，便只能成为一个凄苦的梦想。

从"图画""图案""工艺美术"到"工业设计""创意产业"，今天的设计概念已经不是用"美观""经济"和"实用"等几个字眼就可以概括得了，它还要关注人的尺度、环保、信息和服务以及伦理等诸多方面的问题。但是产品的"美"，无论是对哪个国家、哪个时代设计师而言，都是孜孜以求的。无疑，现代工业、商业是现代设计的经济母体和重要推动力，而中国当代设计的发展首先正是得益于改革开放以来经济建设的飞速发展。人们对财富的追求与设计对于创造财富的意义迅速地结合在一起，使得设计越来越受到社会各界的重视，获得了前所未有的发展机遇。当代中国设计发展的机遇不是昔日的前辈可以想象的，但是创造美的技艺是不是真正提高了中国产品的品质，是不是已经很好地促进了产业的振兴，提高了普通人的审美和生活质量？看看我们身边的日用品和工业产品的设计，恐怕这个康有为就曾怀有的梦想还是需要我们继续努力的。

（原文发表于《读书》，2007年第11期。）

"图案"的未来

　　近现代中国通用的"图案"一词，是1873年维也纳万国博览会时，日本政府派出参会的陶瓷技术官纳富介次郎为了对应英文里"Design"这个词的概念而创造的。在日本现代早期的设计文献中，也有"图按"等称谓，但最终被广泛应用的还是"图案"。明治维新后，东京高等工业学校、东京美术学校、京都美术学校等日本较早开始做设计教育的机构，都设立了图案科来培养设计人才。当时有一门叫作"图案法"的课，相当于我们今天"设计原理"和"设计方法"之类课程的集合，内容大致分为三部分：其一，是"平面图案法"，主要讲授二维平面上的图案法则、字体海报、书籍装帧、广告等方面的内容；其二，是"立体图案法"，主要关注工艺、工业产品造型、建筑等与立体造型和空间有关的知识；其三，是色彩学，主要讲授印象派以来的色彩学知识。这些概念，多年之后又辗转至中国台湾、香港，输入刚刚改革开放不久的中国大陆，并借包豪斯的名义融汇现代艺术和设计教育的知识，变成了"平面构成""立体构成"和"色彩构成"，影响甚著。其实，包豪斯

图10-1 北京美术学校师范科所使用的《图案法讲义》，约1920年

的大师们从来没这样讲过，都是日本的设计学界自己学习、归纳、提炼出来的。

日本明治、大正时期形成的图案学系统，杂糅了欧美工艺美术运动、新艺术运动的新理新法和中国、日本的传统图案知识，对中国现代的图案教育影响颇大。我们知道，甲午战败之后，从晚清到民国初年有一股去日本留学的潮流，这其中就包括学习图案的学生。他们学成之后纷纷回国，逐步建立并完善了国内的图案教学系统。比如，1918年成立的（图10-1）北京美术学校（今中央美术学院）在建校之初就成立了图案科，主任教员黄怀英、焦

自严、丁儒为等均是清末留日的学生,他们比陈之佛更早去日本学习图案。陈之佛在东京美术学校留学的时候,他们已经在北京美术学校教书了,李有行、杨涤玄、雷圭元、孙昌煌、徐振鹏等都是他们的学生。1928年,杭州的国立艺术院(今中国美术学院)在成立伊始即委托留法的建筑师刘既漂创立了图案系。刘既漂写了一篇文章——《对于国立艺术院图案系的希望》(1928),值得注意的是,刘既漂所讲的"图案"对应的是法文的"Décoration"(装饰)这个词,但他沿用的却仍旧是日本人对英文"Design"的翻译。关于早期的图案教育,雷圭元写过一篇重要的文章《回溯三十年来中国之图案教育》(1947),袁熙旸、徐苏斌和笔者也做过较为深入的研究,兹不赘述。在中央美术学院图书馆,至今还收藏着一些自1918年成立以来的图案学教材讲义和从日本买来的大量图案参考书,从中可以看出我们当时整个设计教育的知识架构与日本图案学的关系是极为密切的。2018年,在中央美术学院百年校庆之际,笔者受学院委托策划了"与世纪同行:中央美术学院百年设计教育文献展(1918—2018)",其中展出了相关的一些收藏。基于这些真切的史料,我们可以明确地说,在中国近现代美术教育的系统里,"图案"就是"设计",图案教育就是设计教育,这是没有疑问的。

 民国时期,"图案"也有"实用美术""工艺美术"之类的称谓。国立艺术专科学校的图案系从1927年开始就曾一度改名为"实用美术系",而张光宇著《近代工艺美术》(1932)、雷圭元著《工艺美术讲话》(1936),则用了"工艺美术"的概念。但在教育系统内部,直到20世纪40年代末,"图案"仍是设计学科的主要称谓。抗日战争后,徐悲鸿1946年北上接手国立北平艺术专科学校,后来聘叶浅予为图案科主任。1948年,周令钊受徐悲鸿之聘来国立北平艺术专科学校工作,当时的名称仍旧是"图案科"。作为设计学科概念的"图案",其逐渐淡化是从1949年新中国成立之后开始的。这一年,国立北平艺术专科学校与华北大学三部美术系合并,1950年正式定名为中央美术学院,原图案科改为"实用美术系"(图10-2)。1954年,中央美术学院"实用美术系"又改名为"工艺美术系",并以此为基础在1956年成立了中央工艺美术学院。在这个过程中,"图案"一词在中国现代设计教育中的位置

图 10-2　中央美术学院实用美术系编《中国锦缎图案》扉页与内页，人民美术出版社，1953 年

被"工艺美术"彻底取代。与此同时，"图案"概念的内涵与外延开始缩小，它本来是一个大的设计学科、一个专业的概念，后来逐渐缩小成了一门课，变成了设计方法的讲授。比如，在雷圭元等人编绘的《图案的组织：牡丹花的写生和应用举例》（1955，图 10-3）一书中，"图案"就不再是大的设计的概念，而是变成了花卉纹样从写生到变化的设计方法了。这也是今天，包括许多设计专业人士在内，多数人对于"图案"的理解。

我们今天谈论图案的概念和价值，不是要将"设计"这个词改回以前那个作为设计学科的"图案"，从学理上纠正这种认识上的偏差虽有必要但意义不大。重新审视这段历史，我认为真正有意义的，或者说到今天仍旧具有重大价值的，是要关注陈之佛、雷圭元、庞薰琹、张道一、吴山等中国前辈设

图 10-3 中央美术学院工艺美术研究室编《图案的组织：牡丹花的写生和应用举例》内页，朝花美术出版社，1955年

计家、设计学者倾注巨大心力对中国的图案传统和造型规律所进行的研究和整理。应该说，中国学者对中国传统图案的整理和研究从20世纪20年代就开始了。比较早的如戈公振1925年在上海有正书局出版的《中国图案集》。30年代起，陈之佛、张光宇、庞薰琹、雷圭元等开始深入对中国传统民族民间图案遗产的整理和研究。尤其是在抗战期间，庞薰琹和雷圭元对中国古代装饰纹样和西南少数民族民间装饰图案的研究和再创作，使中国的现代设计在整理、发现中国图案传统并进行再利用、再创造的方面上了一个新的台阶。这种珍视中国图案遗产的态度和整理研究方式也延续到了20世纪50年代他们所任职的中央美术学院实用美术系和工艺美术研究室，并奠定了中央工艺美术学院民族化的学术基调。雷圭元、庞薰琹等人和青年教员们一起编辑出

"图案"的未来

版了许多关于中国传统图案的整理性著作，比如《中国锦缎图案》(1953)、《敦煌藻井图案》(1953)、《北京皮影》(1953)、《民间染织刺绣工艺》(1955)、《民间雕塑工艺》(1955)等，我们从这些书名就可以看出前辈学者学术视野之广泛。而且，这种深入研究和整理中国民族民间图案传统的风气不仅限于北京，南京的陈之佛、吴山编辑出版了《中国图案参考资料》(1953)，重庆的西南美术专科学校（今四川美术学院）实用美术系编辑出版了《西南少数民族图案集》(1954)，东北美术专科学校图案系教研室编绘了《敦煌图案》(1955)等。改革开放之后，吴山主编的《中国历代装饰纹样》(1985)、《中国八千年器皿造型》(1994)、《中国纹样全集》(2009)，张道一主编的《中国图案大系》(1993)等大部头著作的出版，其实是前述学术传统的延续和发扬。显然，前辈学者的这些工作指出了中国设计文化研究的一个重要方向，也为我们留下了一批值得珍视、值得讨论和发扬的学术宝藏。我们要思考的是，这些知识本身对我们今天的意义是什么，我们要如何继承和发展？这就是本文要讨论的所谓"图案的未来"，尤其是中国的图案遗产和图案学的未来。

这个问题之所以值得学界重视，是因为改革开放以来，以包豪斯之后的现代设计理念为核心的艺术设计教育体系逐渐代替了以图案学为基础的工艺美术教育体系。两者在20世纪80年代末、90年代初，在设计教育领域曾一度产生过剧烈的观念冲突。到1998年，教育部学科目录用"艺术设计"替换了"工艺美术"，"工艺美术"从一级学科变成二级学科，理念之争方才尘埃落定，相关的讨论也日益淡化。这种改变所带来的好处是显而易见的，其代价就是图案学的式微。如今，各种新兴的设计专业层出不穷，传统则日益退缩，许多新建的设计院校已经不知道"图案"是什么了，甚至在一些颇有学术传统的设计院校，图案课没有人教，也没有人研究图案学了。这种现象对不对、好不好，我看大有讨论的必要。

首先，要承认的一点是，从历史来看，以图案学为核心的中国现代图案教育曾经是有效的，发挥过巨大作用。今天50岁以上的设计师，大部分都接受过传统的图案教育，他们中也确实涌现出一大批杰出的设计家，创造出了

许多经典的设计作品。从中央美术学院实用美术系到后来的中央工艺美术学院，张仃、张光宇、庞薰琹、雷圭元、周令钊那一代人所确立的基本教学原则，就是要向中国的民族民间文化艺术传统学习，在这个基础上创造符合新社会和新生活需求的新设计。他们的学生辈，即常沙娜、韩美林、陈汉民那一代设计家，耳濡目染，所接受的就是这样一种教育，在他们的脑子里有大量的关于中国传统图案的记忆，他们心追手摹，对中国传统图案的研究和学习成为日后从事设计创作的专业基础和基本功，我们在他们后来的设计中可以很明显地看到这种影响。比如韩美林主创的中国国际航空的标志以及经他手修改出来的2008年北京奥运会的申奥标志，如果没有对中国传统图案的深入理解和深厚的图案学功底，即使能大概做出个形，那种中国的独特韵味肯定是难以达到的。

而且，从中国现代设计与中国的工业现代化发展的关系来看，以图案学为核心的中国现代图案教育也符合20世纪90年代之前中国的产业结构要求。大概在1990年之前，整个中国国民经济的发展主要依靠的仍旧是农业和轻工业，国家的工业化水平尚处在工业1.0到2.0的阶段。像染织、服装、日用陶瓷等轻工业产品，虽然已经属于工业2.0的范围，但许多工艺美术品类事实上仍旧处在工业1.0的阶段。所以，以图案学为核心的中国现代图案教育，即所谓工艺美术教育，其知识系统与当时中国以轻工业为主的产业构成和工业发展水平相对落后的背景是一致的。经过几十年的发展，中国今天的生产力和产业结构正在实现从工业3.0到工业4.0的跨越，那么，从工业1.0、工业2.0的时代走来的图案学岂不是显得更加落伍了么？为什么还要谈图案学的未来呢？我想，这就牵涉我们设计界的同仁需要有一个更长远的眼光和更大的设计文化观的问题。要知道，中国古往今来的艺术设计遗产，不唯与经济的发展、产业结构和技术升级有关，也是体现中国人的世界观、价值观和身份认同的重要标志。也就是说，作为中华民族精神文化宝库中一个璀璨夺目的重要组成部分，中国的图案艺术遗产具有文化上的价值，具有一种超越时空的更为持久的魅力。就像来自农耕时代的中国书法、绘画一样，中国图案传统也是中国文化精神的一部分，不能以进化论的视角简单地比附生产力和生

产关系的变革。

事实上,即使不谈图案的文化价值,单就今天的设计实践本身而言,中国的图案遗产仍然是一个宝藏,对于当代设计语言的训练也是重要的滋养和补充。尤其是当我们强调中国特色的民族设计语言、文化象征和身份认同的时候,中国图案的这套系统仍旧十分重要。我们知道,20世纪50年代,包括国徽、人民币和十大建筑在内,一批重大设计项目的完成确立了新中国的民族风格设计语言的基础,当时的设计家们所参考的就是中国的图案艺术传统。改革开放之后,设计界对中国艺术和文化遗产的理解更为自由、宽泛,民族风格的形式更为多样,对全球当代设计语言的接纳也更为开放、灵活,中国图案艺术传统和图案学仍旧在发挥着光和热。比如,包括共和国勋章(图10-4)、七一勋章的设计在内,最近许多重要的国家设计项目仍旧是在传统图案学的基础上展开的。而在当下的各种"国潮"和"新中式"的设计中,中国传统图案的魅力也是有增无减。所以,对中国的当代设计和设计教育来说,中国传统图案是一个重要的、无法忽视的客观存在,它是中国装饰艺术传统最为核心的内容,也是一宗蔚为大观的艺术遗产。有鉴于此,我们必须认真地考虑和对待中国图案的未来。下列四点,我想是尤为重要的:

第一,要从价值观上改变以往那种在"新""旧"更迭中的"革命"话语,那种非此即彼、非黑即白的观念,要提倡文化的多样性,提倡"共生共融、和而不同",提倡"各美其美,美人之美,美美与共"。不能因为强调现代、当代的设计理念,就把中国的图案和装饰艺术传统打入冷宫。事实上,我们现在提倡文化自信,前提是要有文化,要留住传统文化的根脉。对中国的现代设计来说,传统图案和装饰艺术,造物和工艺传统中留存下来的那些珍贵遗产,以及其中蕴含的设计智慧,就是构成今天中国设计文化自信的一个重要根基。20世纪以来,"喜新厌旧"总的来看是五四新文化运动的结果,因为当时的中国积贫积弱,许多文化革命的先锋认为其根源在于中国固有文化和思维方式的落后。然而,传统主义者反对"世界主义"和"全盘西化",坚持认为中国的传统文化具有历久弥坚的生命力,应该在现代世界继承发扬。一个世纪过去了,我们想想看,这两种观点,谁是对的,谁是错的

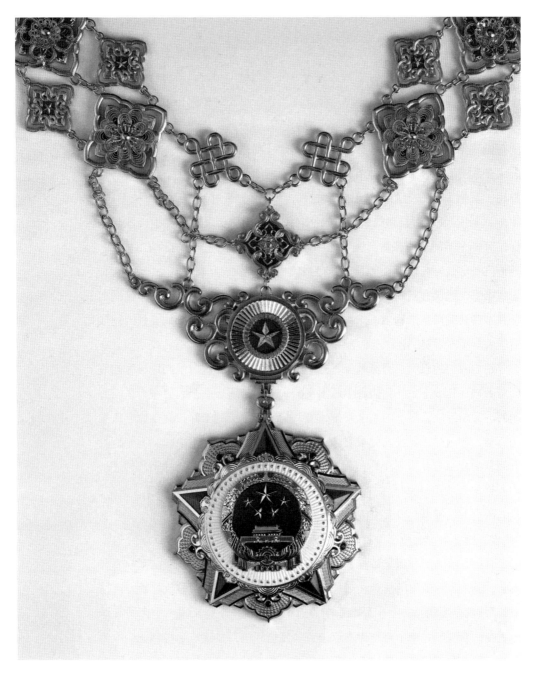

图 10-4　2019 年发布的共和国勋章，中央美术学院、清华大学美术学院、北京工美集团有限责任公司、军事博物馆、中国印钞造币总公司联合设计

呢？中国人能墨守成规，不求新求变吗？显然不可能，我们要学习全世界的先进文化和科学理念，融合创新，古人也讲"周虽旧邦，其命维新"。然而，中国还能搞激进的文化革命，把传统文化当作牛鬼蛇神统统扫进历史的垃圾堆吗？当然也不行，因为我们有前车之鉴，有历史的惨痛教训。所以，我们要提倡"美美与共"的设计文化观，要把传统的东西保留下来，慢慢地去研究、去欣赏。它今天或许没用，明天、后天可能就派得上用场，它或许对你没用，对别人则有大用。何况很多时候，"有用"不过是"小用"，"无用"才是"大用"。风物长宜放眼量！我们对待中国图案传统的态度也应该是这样，五千多年的文明积淀，有用无用，何必计较一时呢？凡有价值的事情，其价值一定会为有兴趣于此、有志向为之的人们所发现和发挥。

　　第二，建议有眼光、有条件的设计院校和科研机构设立专门的中国图案学教席和研究所从事这项工作。尤其是在那些有图案研究传统的高校，比如清华大学美术学院、南京艺术学院、苏州大学、四川美术学院等，我认为颇有必要建立专门的教席，聘请教授，把中国传统图案研究这门学问用讲席制度固定下来，延续下去。我们讲中国图案的未来，指望一两个人的努力是没有用的，必须形成人事上的制度安排，尤其是这种传统的学问，就好像寺庙里的高僧大德一样，要找人传承衣钵，才能使弘法传道不至于中断。可能有人会问，为什么要在大学里专门设这么个偏重于传统的教席呢？打个比方说，你能想象在欧美一家号称"博雅"的研究型大学，竟然没有人专研古典学，没人研究教父神学，没人穷究德国古典哲学吗？没有这些学问的大学算什么"博雅"呢？再如，中国号称一流的研究性大学，如果里面没有人研究先秦诸子百家，没人研究唐宋诗词，没有人研究明清小说，没有人做文献学、音韵学，这个"一流"的成色又如何呢？所谓大学，就是要"兼收并蓄，广纳众流"，就是要囊括古今中外的学问。对中国的设计学科来说，中国图案学研究在"众流"之中也要作为重点设置。我们知道，在建筑学科领域，因为有朱启钤、梁思成、刘敦桢等人开创的中国营造学社这个传统，所以在清华大学、东南大学等拥有中国最好建筑系科的院校，关于中国建筑研究的教席就被固定下来，而且从官宅、园林到寺观、民居，研究越来越深入，蔚为大

观。许多老一辈的建筑学者，一生的大部分时间扑在研究上，从事的设计实践可能并不多，但是他们做了很好的学术积累，后来的许多建筑实践都受惠于这些人的研究。在中国图案学研究的领域，也有这方面的例子。比如南京艺术学院的吴山教授，一辈子都在整理和研究中国的图案艺术传统，他编的大部头著作使中国传统图案的知识和图像形成系谱，得以广泛传播，嘉惠学界和设计界，这本身就意义重大。近些年来，设计学界对中国图案的研究在个案上或许多有拓展，但是在学问的高度、广度和融会贯通上面，还没有人能够与陈之佛、雷圭元、张道一、吴山等前辈学者比肩。而且，随着当代设计学科突飞猛进的发展，关注中国图案传统的青年设计学者越来越少，如果后继无人，这个学科就难以为继了。所以，我认为国内有条件、有眼光的高等设计院校，有责任也有义务设立一个专注于中国图案传统研究的教席来发扬这门学问，并通过相关课程的设置和教学使之成为当代设计教育的一个有机的、鲜活的、重要的组成部分。关于中国图案的研究，若是长时间乏人问津、无人顾及，等到文脉断了，再想把它捡起来就难了。

第三，相关的博物馆和科研机构要做一些与中国的图案传统有关的扎扎实实的档案和数据库整理工作。其实不管是在高校、学术界，还是在民间，大家对中国图案遗产的热情和关注度还是有的，很多人也在自发地做研究，做资料的积累，这些行为本身是非常可贵的。但民间这种自发行为，其力量十分微弱，也很难变成知识体系。因此，我认为，有条件的高校和博物馆收藏机构完全可以做中国传统图案的系统性收藏，分门别类地整理成资料库，为大家日后的研究和设计实践提供基本的参考。当然，也不应该忽视对中国图案艺术所依托的工艺和造物文化的研究，要对包括材料、工艺、结构、装饰、功用等在内的各组成要素做系统化研究和整理，从而建立较为完备的中国传统造物的文献和档案体系。毫无疑问，要想保存和研究中国的图案遗产并使其发挥更大的价值，就必须有制度性的保障，需要有机构、有人长期地、稳定地去做事。如果这种档案和资料库的工作与学术、教育、出版和企业联动，就能够激发出不可小觑的能量，反过来又能够正向地激励人们对中国图案艺术的热情。近些年来，中国丝绸博物馆、中国美术学院民艺馆、北

京服装学院民族服饰博物馆在这方面都做过大量的工作,并取得了不小的成绩。比如,中国丝绸博物馆馆长赵丰先生主编的多卷本《敦煌丝绸艺术全集》(2007)、《中国古代丝绸设计素材图系》(2018),就为读者全面了解中国图案的传统提供了更丰富的资料,打开了新的视野。而这样的整理和研究又可以与"国潮"、汉服以及其他文化创意衍生品的开发相结合,对相关的研究和业态产生双向的激活的作用。

 第四,讨论"图案"的未来,当然最后还是要回到设计实践的层面,要把中国图案学研究的知识、理论、方法和智慧运用到中国当下的设计实践当中,与古为徒,借古开今,为具有中国特色的当代设计语言的形成提供一种不可或缺的智识基础。事实上,无论是以应用为导向的设计学科,还是整个设计行业,其思维方式总体而言都是偏于功利的。所以,关于中国图案的学术研究只是继承发展的一个面向,从设计实践的层面来看,只有让中国的图案传统活在当下、用在当下才是最好的继承。也就是说,关于中国图案学的研究还不能做"死"学问。一方面,要围绕中国图案的艺术和文化做深入的学术研究;另一方面,又要让学术研究与当代的设计实践不断互动,让中国的图案传统和现当代设计语言相互作用、相得益彰,变成一种共生共荣的"活"的生态。在过去的几十年中,日本的设计界在传统与现代的共生互动方面确实做得很好,值得我们借鉴。日本传统的家徽、文字、器物、工艺、装饰图案等方方面面的内容,不仅在当代日本的和风设计中有进一步的发展,也化身为"轻、薄、小、巧"等日本独有的设计美学和文化精神熔铸到时装、家电、交通工具等全球化产品设计的领域,成为日本设计文化性格的一部分。今天的中国设计,虽然好的设计作品和产品层出不穷,但若论及中国设计的文化特征,仍有令人困惑的模糊之感,究其原因当然很多,中国图案传统的审美和智慧没有得到充分发挥当为一端。

 总之,中国的图案遗产和中国图案学的未来,有赖于从它的内部和外部两方面的拓展。一方面,不可否认,在中国图案研究的内部还存在着许多问题,比如把图案学狭隘地理解为装饰纹样研究,学术视野不够开阔,研究方法陈旧老套,图案学内部的各学术领域画地为牢,学者知识因不系

统难以融会贯通,等等。另一方面,在中国图案研究的外部,还没有在设计实践和产业的领域更好地把中国图案的价值发挥出来。虽然用当代的设计语言融汇中国传统图案的好的设计案例已经很多,但因为缺乏系统的整理和学术评价,很难为相关的设计实践水平的继续提升提供有益的借鉴。诸如此类的问题还有很多,不一而足,都亟待设计界的同仁协力解决。无疑,学问的兴废,关乎时运,更有赖人事。中国图案的未来,有识者要深思,执事者更当有所作为。

(原文发表于《民艺》,2021年第5期。)

"在"中国设计

第二次世界大战结束后的20多年间,以前属于殖民地或半殖民地的亚非拉地区纷纷独立,他们的设计问题也开始受到西方设计界的关注。比如,在建筑领域,勒·柯布西耶、格罗皮乌斯、路易斯·康(Louis Kahn)等人都曾受委托为一些第三世界国家设计重要的公共项目。工业设计领域则有些不同。20世纪50年代,艾森豪威尔政府的国际合作署选择了五家设计机构,通过举办展览促进当地的手工艺品在美国开拓市场、训练师资和手工艺人以及在受援国大学中讲授设计课程等方式,对一些欠发达的地区进行战后的经济援助。比如,美国著名工业设计师拉塞尔·赖特(Russel Wright)的设计事务所援助的对象是中国香港和台湾地区、泰国、哥伦比亚和越南;查尔斯·埃姆斯(Charles Eames)和雷·埃姆斯(Ray Eames)夫妇去的是印度;而瓦尔特·多文·提格(Walter Dorwin Teague)的援助对象则是希腊、约旦和黎巴嫩。看看地图就能明白,美国政府所进行的这种援助是以冷战政治为背景的,受援地带有选择性,大都处在社会主义阵营的包围圈上。不可否认,美国战后所

进行的这种设计援助对受援地的经济重建和设计行业在产业中的兴起起到了积极的推动作用，但除此之外，更多的不发达地区并未从中受惠。

20世纪60年代，美国设计师、设计理论家帕帕奈克最早不带功利色彩地提出"为不发达地区设计"，这个命题在"第三世界"的概念出现后就改成了"为第三世界设计"。他认为，当时的西方世界物质生活极大丰富，设计师们为了赚钱正在把精力放在富人大量虚伪的物欲追求上（比如为宠物鹦鹉设计大、中、小号的内裤，为富人设计成人玩具等）。他认为，设计师不能只关心消费社会中的欲求，而应该拿出一些时间和精力来为真实世界中人的真实需要。这些真实的需要包括为不发达的、刚兴起的和落后的地区设计（为第三世界设计），为智障者和残疾人设计教学和训练设备，为药品、外科、牙科和医院设计，为实验研究设计，为维持边缘状况下的人类生活而进行系统的设计，为打破陈规而设计，为生态环境设计，等等。（图11-1）在他的众多倡议中，为第三世界设计的相关主张总是很显眼。为践行他自己的倡议，帕帕奈克曾为联合国教科文组织、世界卫生组织和一些第三世界国家做了许多杰出的设计工作，涉及医疗、通讯、灌溉、环保和教育等许多方面，得到了"世界公民"的赞誉。他的实践和主张通过他的著作，尤其是那本已经被译成20多种语言的名著《为真实的世界设计》，在西方设计界产生了广泛的影响。该书瑞典首版名叫《环境与大众》，出版于1970年，英文首版是在1971年，之后，这本书就"迅速成了责任设计运动的《圣经》"。受他的激励和启发，许多西方的设计师，尤其是青年设计师，都曾经主动到技术条件落后的第三世界国家提供过设计服务，而且自此以后，"为第三世界设计"就成了一个西方设计界津津乐道的重要议题、一种新的世界主义的设计乌托邦。

但是，20世纪80年代以来，在全球经济走出70年代的能源危机，经济持续增长一段时期之后，"为第三世界设计"在西方的语境中逐渐有了别样的内涵。因为一些第三世界国家的经济此时开始高速增长，比如中国。在这种情况下，帕帕奈克的世界主义理想在一些西方设计师那里就变成了幌子，他们会打着类似"为中国设计"的旗号来到第三世界争抢大项目，虽然也留下了一些好的设计，但是这些行为的实质已变成了淘金。而且，新的"设计

图 11-1　维克多·帕帕奈克,《我们都是残疾人》(We Are All Handicapped),1973 年,摘自《大人物海报 1:设计师的工作图表》(Big Character Poster No.1: Work Chart for Designers)

殖民"与第三世界当地旧有或新生的崇洋媚外的心态一拍即合,于是出现了许多严重的设计问题。崇洋媚外的心态使一些人坚信西方的就是好的,拿来就是好的,可是,到底什么该拿来、拿来有没有用、能不能用,不管它。这种设计殖民,既体现在风格样式的照搬上,也体现为一些先进的设计方法拿来后的水土不服。例如,在建筑设计领域,一些奥运场馆、电视大楼和剧院,它们虽然向世界展示了一个国家的开放姿态,但项目本身的设计和招投标过程同样也反映了一种新的崇洋媚外的文化心态。在其他设计领域,本土企业不相信中国设计师的设计能力,花大价钱买国外"大师"名不符实的设计,

"在"中国设计

结果哑巴吃黄连的大有人在。为了迎合这种心态，一些设计公司干脆聘请洋设计师当花瓶、撑门面。其实，许多国外设计师来中国淘金比来中国做设计更"情真意切"，他们往往把自己以前的设计稍做改动便搬到中国，很多设计并没有真正解决我们切实需要解决的问题，反倒是带来了更多的问题。当然，也有些具有前瞻性的设计项目，虽能体现生态设计的价值观和设计原则，却因不仔细研究当地的政治经济状况、不看重对当地居民的切身感受和人文风俗的调查，生搬硬套国外经验，致使设计出了问题。我们不禁要问，是不是把国际上最先进、最成功的模式，比如巴西的库里蒂巴（Curitiba），瞬间拿到中国，我们的城市就能立刻变得生态可持续呢？有了设计大师和无比先进的设计理念，是不是就不用重视本土的经验了呢？显然不是这样。

其实，早在"为第三世界设计"变成一桩纯粹的生意之前，有的设计师就对"为第三世界设计"提出了批评。在1976年英国伦敦皇家美术学院召开的"为需要设计"的大会上（这个会议很大程度上是受帕帕奈克思想的影响而召开的），扎根南美洲的德国设计师郭本斯（Gui Bonsiepe）做了主题发言。郭本思的观点与帕帕奈克十分不同。他的分析立足于第一世界和第三世界之间的政治和经济关系，具有马克思主义分析的特点。他认为，由于一种不平等的贸易体系的存在，财富从边缘国家流向了中心国家，这导致了一种不平等的财富分配。第三世界设计所依赖的工业化政策应该是促进一种自主的或自制的经济，而不是一种外向型的、依赖性的经济，这种政策将使设计"完全利用当地的材料和当地开发的技术为满足本地的需要做出贡献"。因此，郭本思认为"为不发达国家设计"（design for dependent countries）的提法应改为"在不发达国家设计"（design in dependent countries）或"被不发达国家设计"（design by dependent countries）。在郭本思看来，单纯的设计援助显然是不够的，必须培植不发达国家本土的设计力量，并促进这些国家的经济自主、健康地发展。[1]

帕帕奈克自己也参加了这个会议。的确，与郭本思的观点相比，帕帕奈

[1] Gui Bonsiepe, "Precariousness and Ambiguity: Industrial Design in Dependent Country" in Julian Bicknell and Liz Mcquiston, eds., *Design for Need: The Social Contribution of Design*, pp. 13–19.

克早期的看法是过于理想化了,他只是希望设计能够像技术那样通过有责任感的设计师的传播,为解决发展中国家的生存问题做出一些贡献。在《为真实的世界设计》的修订版中,帕帕奈克也承认,该书第一版中的很多关于为第三世界设计的内容是"幼稚"的。但是,他仍然决定让他的一些观察继续留在第二版中,"因为它说明了在十几年前,我们中的许多人对于那些贫穷的国家都抱着一种俨然以恩人自居的态度"[1]。长期主持或参与第三世界国家的设计项目也使帕帕奈克意识到,无论采取何种形式,以"援助"作为基本模式的设计输入都解决不了第三世界设计的根本问题。而且,这种短暂的"援助"往往会带来新的问题。他说:

> 多年的经验使我确信"来了就做的专家"永远都干不好。当外国的专家被带到发展中国家碰到新的问题时,他们常常能够提出一些看起来明智而又可行的建议。他们那种能够揭示问题关键的卓越能力实际上是一种幻觉:他们根本就不了解这个国家的文化背景,不了解他们的宗教、社群关系、经济来源以及其他的一些当地人要考虑的问题,但他们却提出了一种似乎令人信服的解决方案。3周之后……这些人会突然意识到,尽管他们好像已经解决了那些问题,但是他们的"解决"又引发了二三十个新的问题。[2]

从提倡对落后地区的设计援助到强调第三世界人民自身的创造力,帕帕奈克思想的转变,其实也受到了毛泽东"自力更生"这一号召的影响(他熟读英译《毛泽东文选》)。他乐观地写道:"在过去的13年中,我的经验告诉我,自治和自力更生在第三世界正在被实现。……那些第三世界的村民、农夫、工人、设计师和发明家日益意识到贫穷不是命中注定的,而是可以成功面对的一个挑战。"[3]据此,帕帕奈克认为,第三世界需要的设计(建筑/产品/服

1　[美]维克多·帕帕奈克,《为真实的世界设计》,再版序第45页。
2　[美]维克多·帕帕奈克,《为真实的世界设计》,第88页。
3　[美]维克多·帕帕奈克,《为真实的世界设计》,再版序第48—49页。

务）应该建立在当地人的真实需要之上，要"去中心化"，摆脱一切都模仿西方的模式，要提倡自力更生、因地制宜，发挥当地人的聪明才智，用当地的材料技术，适应当地的气候、地理条件、文化和风俗习惯。

不过，今天讨论"在中国设计"，还有一种说法是绕不过去的，要加以区分，这就是设计界近些年一直在提的把"中国制造"变成"中国设计"或"中国创造"的倡议。其实，许多有识之士早就认识到了这个问题，只是到了最近，国家倡导自主创新，加上金融危机的影响，产业链亟须升级，设计问题显得迫切，各方呼声也越来越高。这个提议当然非常重要，但在现实的层面上也面临着一些难题。因为，我们今天在说"中国设计"的时候，是以经济的全球化和全球分工作为背景的。"中国设计"的逻辑，是要在设计上达到设计先进国家的设计知名度，使国际市场中能看到"Design in China"的标识，使我们的产品设计和质量获得国际市场的认可，证明中国人有用智慧和技术，而不是只有用劳动力赚钱的本事。本来，中国成了"世界工厂"，出卖廉价劳动力，设计是国外设计师在做。现在，我们想自己创造，当然很好，但显然不是那么简单。因为，第一，我们的设计师很难比国外的设计师更了解他们自己的生活，在本土企业和设计都没有充分国际化的前提下，我们很难在国际市场上占领先机；第二，发达国家的设计有很好的制度和文化积累，即使国外企业把设计研发拿到中国，雇用中国的设计师，也是借鸡下蛋——模式是别人的，你的技术、想法再好，也只是其中的一个工种。

其实，"中国设计"就像"油画中国风"之类的提法一样，名词本身就存在问题。它到底是指什么呢？是在风格/符号和趣味上能够让人联想起中国文化传统的设计，还是说，只要是由中国人做的设计，不管它是不是有中国的味道，都是"中国设计"？在全球化的背景下，中国的企业出钱聘国外设计师做的设计算不算"中国设计"？这样看来，"中国设计"的口号虽然响亮，却也模糊。我们现在说日本设计、北欧设计、意大利设计、德国设计，是说它们有许多成功的案例，通过研究总结发现了这些国家的设计特色，但事实上每个国家的设计都很丰富。到底什么是"中国设计"很难说清楚，这个概念在强调一种统一性，但是这种后来总结出的统一性，是以无数成功的多样性

为前提的。所以,"中国设计"的倡议虽然能够在一定程度上激发一些中国设计师的民族自尊心和自信心,但它其实很复杂,而且,在出口不振的情况下,如果单纯依赖国际市场和外向型经济,"中国设计"的前景显然堪忧。

不过,如果把"中国设计"看作一个既定的目标,那么从特殊性出发的"在中国设计"就为设计师(同时也为客户)提供了一种可供选择的、可以换位思考的策略、方法和视角。在中国设计,从对外部市场的关注转向内在的真实需要,它主张设计应以吾国吾民、本乡本土作为依凭和目标,强调自力更生、因地制宜的设计思考。此外,在中国设计还应该有一个民生和道德的层面,它反对以商业引领一切的设计导向,主张建立一种"设计福祉"的观念,从普通人内在的、真实的需要出发来考虑中国设计,而不单单从服务于企业盈利的角度思考设计。"在",是一种状态,也是一种立场。"在"就是用踏踏实实的心态,发现、分析并解决自己的问题。

那么,具体的设计方向在哪儿呢?其实,帕帕奈克多年前的那些建议恰恰也给我们提供了有益的提示。尽管他关于使用低技术解决第三世界国家问题的想法对当代中国的意义不大,但他当时对美国设计界提出的一些建议,对现在的中国却很有必要。中国的设计师应该拿出些时间来思考这样一些问题:为教育设计,即用设计改进教学用具和人工环境,尤其是那些贫穷的希望小学,思考那里的孩子们需要什么样的设计;为医疗设计,怎样使医院的环境、医疗设备更人性化;通用设计,怎样使公共服务系统、交通工具的设计更好地服务于老年人、残疾人和儿童的需要,变得更加安全、舒适,达到无障碍城市的要求,实现政府对《残疾人权利公约》的承诺;在城市规划和建筑设计中,如何设计中国各地的中、低收入住宅及社区,避免贫富分化带来的社群区隔;从建筑设计和产品设计的角度进行防震减灾设计研究;在建设新农村的过程中,农村和农业需要什么样的设计,在农机具、灌溉和水利系统、环境系统方面,设计何为;等等。

一些中国设计师已经开始了可贵的探索,比如中国台湾的建筑设计师谢英俊所做的抗震设计项目(图11-2)以及他在河北农村做的乡土建筑试验,建筑师李晓东筹集资金在丽江玉湖村设计建造的希望小学等等(图11-3),

图 11-2　中国台湾建筑师谢英俊带领设计的四川震灾后第一批示范屋之 504 户型。房屋结构中具有抗震功能的轻钢材料可循环使用，且经过严密设计，在工厂生产时需严格把关其精密度，以便建造时组装、操作。

我们应该对他们的工作表示敬意。有的人可能会说，做这样的设计无利可图，长久不了。的确，短期来看是这样，但长远来看，这些设计项目不但惠及民生福祉，而且拓宽了设计的领域，发展了设计的方法和技术。至于资金从何处来的问题，当然肯定会有来自民间的资助，但政府的赞助也是责无旁贷的，因为这类涉及民生的设计项目正是一个服务型的人民政府应该出力的地方。工业设计界多年以来的一个经典抱怨是政府不重视设计，可有了领导批示又能怎样，政府毕竟不能越过企业这个"俎"代庖。属于企业和市场的最终还是决定于企业和市场。但是作为公共事业的设计服务却是政府应该直接投入的领域，设计界真正应该向政府大力呼吁的是这一块。

图 11-3　李晓东工作室设计完成的玉湖希望小学，其对地方材料的大胆运用和对乡土建造技术的创意演绎，将可持续建筑设计向前推进了一步。

　　还应该强调的一点是，在中国因地制宜、以民生为导向的设计并不是一种简单的福利，作为更加人道的产品和环境，它们在惠及民生的同时也可以营利。常州拖拉机厂（现常州东风农机集团有限公司）的工人师傅们在20世纪60年代设计制造的东风12手扶拖拉机便是一个很好的例子。这种拖拉机在传统的稻麦两熟农业作业区很适用，当时很快就在全国推广开来，并出口到了东南亚和非洲国家。几十年过去了，手扶拖拉机仍旧畅销不衰，这说明其设计虽然是产生于中国因地制宜的土壤，但也具有广泛的适用性。帕帕奈

克在非洲工作时知道了这种器具后极其推崇,将它看作是"为农业设计"的一个典范。从设计史的角度看,这也是一个比较有意思的案例。我们一般认为,中国的设计在世界现代设计史上没有地位,其中的原因很多,但如果从第三世界设计的角度看可能就不一样。

新加坡学者苏尔菲卡·阿米尔(Sulfikar Amir)曾经对全球化背景下第三世界的设计政策做过一个系统的考察。他通过考察马来西亚、印度尼西亚、菲律宾、泰国、印度、古巴、哥伦比亚、墨西哥和巴西等国家近年来制定的设计政策发现,第三世界国家普遍认识到了设计在促进本国产品的竞争力和经济发展中的重要作用。发展经济的兴趣使得第三世界国家在制定设计政策的时候普遍的把设计当作经济竞争的策略工具,却大都忽略了设计的人本价值,忽视了应该建立一种"以人为中心的设计政策"。他认为,设计的目的和对象都是人,但是当前大多数第三世界国家的设计政策却都只是以竞争性的经济发展作为目的,忽略了普通人和社会底层的人享有设计的权利。而单靠设计是解决不了第三世界面临的各种问题的,在发展的过程中,第三世界国家的设计政策应该关注普通人的需要,把民主的原则纳入设计政策中去,让更多的人能够享有设计带来的生活质量的提高。[1]我认为,阿米尔的这个考察对我们思考当代中国的设计问题也是有帮助的。现在,中国已经有了比较好的经济和工业基础,我们理应使中国设计的民主价值发挥得更好才是。如果国际市场上承认"中国设计",而中国人自己需要的建筑、环境、产品、服装和信息传达设计没有做好,平民百姓没有享受到"中国设计"多少好处,那么,这个自欺欺人的"中国设计"不要也罢。无法想象,日本、德国、北欧国家,它们自己的国民使用差的设计,却让全世界称颂他们的设计好。

的确,今天的设计师面临的情形与帕帕奈克和郭本斯都不一样了,因为我们进入了一个全球化的时代。互联网使世界成了平的,在全球市场上,必须分工协作。在这种背景下,开放的时代当然不能对外来的设计智慧下"逐客令",当代中国的设计师哪怕有民族主义情绪,也一定要有世界眼光,不

[1] Sulfikar Amir, "Rethinking Design Policy in the Third World", *Design Issues*, Autu-mn 2004, Vol. 20, No. 4, pp. 68–75.

能闭目塞听。可以肯定，今后，以国内外的市场为导向的商业设计仍将是中国设计的主流，物质主义和功利主义也会如影随形，而一切设计理想、文化传统在市场的旋涡中都将变为商品，但即便如此，本乡本土的意义仍旧不能忽视，自力更生、因地制宜并以民生为导向的设计策略和方式方法也应该成为思考当代中国设计问题的一个维度。因为，设计不仅是经济链条上的一个齿轮，不仅是文化系统中的艺术姊妹，她还是一个改进社会生态系统的重要推进力量。

乙丑立秋于中央美术学院

（原文发表于《读书》，2009年第12期；《视野·管理通鉴》，2010年第3期转载。）

设计扶贫与自力更生

自20世纪60年代起,"社会设计"(Social Design)所主张的价值观和方法论对当代设计学科的走向产生着日渐重要的影响。许多年轻设计师的关注点开始从产业和商业转向社会需求,通过设计增加利润营收的简单目标也逐渐被一种更为系统的对经济、社会、生态和文化的可持续追求所取代,这无疑是一个巨大的进步。作为"社会设计"的重要先驱,设计师、设计理论家维克多·帕帕奈克早在半个多世纪以前就提出了"为不发达的、新兴的和落后的地区设计"(后发展为"为第三世界设计")、"为维持边缘状况下的人类生活而进行系统的设计"等主张。他在世的时候也到亚非拉的一些不发达国家和地区做过许多设计实践,相关的设计思考和方法论主张在他的名著《为真实的世界设计》中都有呈现。

今天的中国设计界也在积极地提倡"设计扶贫",我们面对的问题、可凭借的技术和经验以及目标和要求虽然都不一样,但是从设计学科的角度来讲,帕帕奈克的设计理念依然值得关注。在帕帕奈克关于不发达地区的设计

思考中，有一个非常重要的转变，就是从提倡对落后地区的设计援助到强调第三世界人民自身的创造力，也就是从"为"（design for）到"在"（design in）的转变。关于这个问题，笔者的《"在"中国设计》（《读书》2009年第12期）一文中有详细的讨论，兹不赘述。文中提到了毛泽东有关"自力更生"这一概念的阐述对于维克多·帕帕奈克设计思想的影响。当我们在中国当代语境中讨论"设计扶贫"的问题时，显然，回到"自力更生"这一本土概念更有意义。在此，我想结合中国设计经验当前的一些变化，就这个问题做进一步的讨论和阐发。

首先，我们要对"自力更生"的战略方针有一个基本的理解，也就是"自力更生"这一重要观念的起源及其基本内涵的问题。"自力更生"作为成语虽然古已有之，但是对现代中国人而言，它作为一种蕴含着巨大精神力量的战略方针却主要来自毛泽东思想。毛泽东在1945年8月13日延安干部会议上所做的演说《抗日战争胜利后的时局和我们的方针》中讲：

> 我们的方针要放在什么基点上？放在自己力量的基点上，叫做自力更生。我们并不孤立，全世界一切反对帝国主义的国家和人民都是我们的朋友。但是我们强调自力更生，我们能够依靠自己组织的力量，打败一切中外反动派。

我们可以看到，即使是在毛泽东的提法中，"自力更生"也不是关上大门把自己做成一个"绝缘体"，而是要在封锁和限制必然长期存在的条件下，利用一切有利的外部因素发展自己，但与此同时，必须积极主动地壮大自身的潜能和力量，以我为主，不能等、靠、要。古人云"临渊羡鱼，不如退而结网"，俗话说"靠屋屋倒，靠墙墙塌""打铁还需自身硬"，讲的其实都是这个道理。

具体到扶贫攻坚，其实无论是借助什么力量、从什么角度切入，都面临同样的问题。也就是说，扶贫的目标肯定不是一时的脱贫、脱困，而是通过施以援手，最终将外部的助力赋能转化为当地内生的发展动力，从而实现

图 12-1 湖南大学设计艺术学院"新通道"项目网站页面

设计扶贫与自力更生

脱贫之后当地人发展潜能的可持续和生存质量的不断提升。包括设计扶贫在内，我想，衡量扶贫项目的一个重要标准，就是看通过扶助是否能够在信心和能力上在当地实现这种"由外向内"的转变。

　　从近几年人们推动的一些社会设计和设计扶贫项目来看，我认为有两种模式相对而言比较有效：其一，是从扶贫对象出发，研究和提炼贫困地区的物产和文化遗产资源，运用设计学科的理论和方法，将这些资源整合、提升，使之产品化、品牌化，最终与市场和消费形成有效的商业互动。湖南大学设计学院已经进行了10年的"新通道"设计与社会创新项目，就是这一设计模式介入精准扶贫且卓有成效的典型代表。（图12-1）其二，是从平台架构出发，通过互联网技术系统性地嫁接扶贫对象的物产资源和城市的消费需求，从而实现精准扶贫的目标。腾讯"为村"以"互联网＋乡村"的模式为新村连接情感、连接信息、连接财富的平台设计就是一个很好的尝试。这两种设计扶贫模式的行为主体、资源架构、方法和影响力虽然各不相同，但本质上都是将贫困地区的资源和富裕地区市场消费的潜能进行对接，在这个过程中逐渐增强扶助对象的生存和发展能力，让大家从内心产生对未来美好生活的信心。

　　对扶贫攻坚来说，除了贫困人口在经济和生存能力方面的提升，还有一个关乎未来的更为重要的问题不容忽视，就是贫困人口的教育问题。在这个问题上，其实设计学科是可以有所作为的。比如，在新冠疫情期间，由于网络信号不畅、缺乏上网设备、乡村学校普遍缺乏系统组织网课的能力等诸多原因，大量贫困家庭的学生上课难的现象让国人揪心。其实，提出了"数字化生存"的数字媒体领域专家尼葛洛庞帝早在10多年前就发起过"每个儿童一台笔记本"（One Laptop per Child）设计研发项目，旨在为那些居住在世界上偏远地区的贫困儿童设计一种功能实用、造价低廉的学习工具。（图12-2）可以设想，以中国的制造能力和网络基础设施之发达，如果贫困乡村的儿童都有一台这样的电脑，不光网课的问题可以解决，优质的教育资源也可以普及乡村，这对中国的教育扶贫一定是大有裨益的。

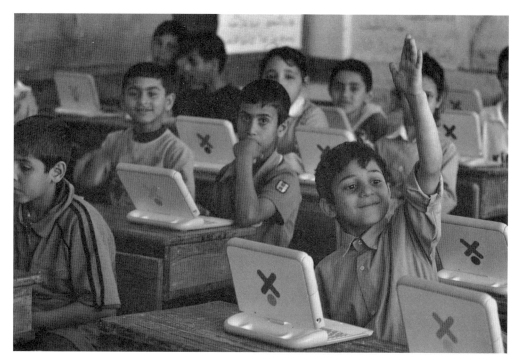

图12-2 "每个儿童一台笔记本"是一项非营利性计划,旨在改变世界各地儿童的教育方式,要通过为发展中国家创建和分发教育设备,以及为这些设备创建软件和内容来实现此目标。

设计扶贫与自力更生

显然，今天在讨论扶贫攻坚和自力更生之间的关系时，我们面对的问题和可以倚仗的条件都发生了巨大的变化，但是问题的本质并没有改变。无论是"设计扶贫"，还是"教育扶贫"，只要有人来辅助你、帮助你，不发达地区的经济体和贫困人口就多了一些朋友和条件，就有了更多发展的可能，但是不能把这些外部条件的接入当成发展战略本身。从扶贫的角度来看，"自力更生"就是要激发改变贫困现状的内在力量。"扶"，是帮扶、扶助，扶得了一时，却扶不了一世。生存的卓越潜能，从根本上一定是来自内生的强大力量，而不可能被越俎代庖。所以，"设计扶贫"对接受辅助的对象来说也是一种助力，其本质无非是资源的有效嫁接以及平台、路径和方法的植入。因而，无论采取什么样的设计方法或形式，新兴的"互联网＋""社会设计"，抑或是传统的品牌设计、系统设计，授之以鱼都不如授之以渔。

具体到"设计扶贫"的项目流程和操作，我认为，必须明确责、权、利的归属和划分。进而言之，如果是政府项目，政府必须提供相关项目的扶植政策和配套资金，而不能只是依靠援助者（企业或设计师）的理念和热情。如果是市场行为，则必须有法律依据，有合理的利益分配作为前提。事实上，从经济学的角度来看，衡量一个"设计扶贫"项目是否真正有价值的标准，就应该是看它是否能够促生可持续盈利的市场行为，而不是为了一些短期噱头或成为吸引眼球的目标。我们要防止的一种状况是：商业和品牌文化的不当植入，当地的资源、生态、文化被低价购买，然后再利用普通消费者对扶贫的怜悯之心获得商业上的收入，最后贫困地区没有得到应有的回报，资源和人力却受到剥削和掠夺，乃至于破坏。因此，"设计扶贫"项目在具体的执行中也有一个"度"的问题，项目负责人和设计师要善于使用利益相关者分析（Stakeholder Theory）的方法，一定要在法治的前提下进行利益分配，使市场行为的"善心"受监管、有回报，更要使贫困地区真正能够在智力和能力上成熟起来。

归根结底，对于贫困地区的发展和扶贫的目标来说，"设计扶贫"只是一种手段。要想改变贫困的现实，无论是贫困地区还是个人，终究要回到

"自力更生"这个基本的支撑点上来。2005年，甘阳在清华大学曾经发表过一个著名的演讲——"新时代的通三统"，提出在中华文明复兴的道路上要把三种传统融会贯通：其一，是中华文明的传统文化，核心是孔子和儒家文化的传统；其二，是毛泽东时代的传统，主要特点是强调平等，追求平等正义；其三，是邓小平时代的传统，其核心是改革开放，是对自由和权利的尊重。在我看来，毛泽东的思想传统里面，事实上还有一个重要的"大传统"应该包括进去，就是自力更生。

必须指出的一点是，"自力更生"作为一种战略思想和精神支撑虽然是毛泽东时代的传统，但它也是中华文明生生不息的大智慧、大传统。为什么这样说呢？因为"自力更生"的精神实质就是《周易》里面讲的"天行健，君子以自强不息"。

（原题为《自力更生 PlUS》，首次发表于"设计扶贫与社会创新"学术论坛，重庆：四川美术学院，2019年10月。）

超越"中国元素"

在不同的历史阶段,西方人使用"中国元素"、崇尚"中国风",本质上都是"东方主义"使然,目的在于表达他们对自身文化的时代关注。从东方主义出发,许多作品尽管在设计上有所创造,但方法仍旧是西方的。新中国成立初期对"民族风格"的提倡虽然具有局限性,但却比"中国元素"这样的提法高明。我认为,中国未来的文化创新有赖于超越"中国元素"这个思维水平,创作者要形成系统性、个性化、多样化的方法,同时,中国需要一个现代的文化产业和健康的创新机制。在一个经济全球化和文化多元化的时代,整合、创新系统的意义远远大于文化元素的拼盘。

记得2007年的时候,近百家网络媒体曾经共同发起过一个"寻找中国100元素"的网络调查活动。结果长城、春节、龙分列前三名,汉字、黄河、长江、儒家思想、天安门、唐诗、故宫依次进入前10名,五星红旗、兵马俑、孔子、中医中药、北京、京剧、熊猫、凤凰、毛泽东、指南针分列第11—20名。之后这几年,众多"中国元素"在各种大型活动中被广泛地使用并屡建奇

功，它们似乎有着无穷的魅力，能使各国人民都欢天喜地地徜徉其中，流连忘返。

显然，"中国元素"已经成了今天中国人构建民族认同和显示文化自豪感的一个重要组成部分。不但老百姓喜闻乐见，文艺家也乐于表现，因为在文艺作品中，像炒菜一样放些"中国元素"调味实在不是什么难事。而且，主流媒体和观众不仅乐见中国人的文艺作品使用"中国元素"，也喜闻外国人在他们的作品中运用"中国元素"。随处可见的"中国元素"使中国人觉得亲切、安全，觉得自己的文明得到了外人的尊重，这些元素在诸多重要场合（如奥运会的开幕式）的辉煌呈现甚至被看作中国大国崛起和民族复兴的重要象征。诚然，以今日中国的实力与影响力而言，这其中的一部分当然是事实，然而，又有多少画面内容只是在选择性地呈现我们想看到的东西呢？

我不能肯定在美国、德法或日本，人们是不是也津津乐道于其"美国元素""德国元素""日本元素"。不过，就美术和设计的领域，据我所知，人们谈得更多的是风格（style）、品味（taste）之类的概念，而不是元素（element）。个中原因也不难理解，因为"元素"只是一个单纯的局部，没有对整体的指涉关系，实在是没什么可谈论的。不过，西方人谈"中国元素"却是历史悠久、合情合理，因为他们从启蒙时代，甚至从文艺复兴的时代就开始用"中国元素"了。我记得威尼斯画派的乔凡尼·贝利尼（Giovanni Bellini）有一张《诸神的盛宴》（1529），画奥林匹斯山上众神宴饮，里面有三件精致的餐具就是缠枝青花大瓷盘。（图13-1）不过，中国文化真正全面地对西方世界产生深刻影响，还得算18世纪的"中国风"。当时，以巴黎为中心，西方世界的工艺造作，举凡建筑、园林、家具、器物、绘画、雕刻无不牵连其中。但是，从他们的设计来看，比如英中式的园林、波茨坦无忧宫的中国凉亭、戈壁兰厂织的中国风挂毯之类，虽说有点中国的味道，却又绝对不是中国人做出来的东西。英中式的园林，的确是受到了一些中国南方私家园林的影响，如不讲究对称和排场的"移步换景""如画"之类的概念，它们也是吸收了些的。但是，它们的"移步换景"与我们在中国园林中看到的

图 13-1 意大利画家乔凡尼·贝利尼的油画《诸神的盛宴》

景致却大不一样,它们的"如画"也不是指我们的荆浩、范宽、元四家之类的人物,而是普桑(Nicolas Poussin)、洛兰(Claude Lorrain),两种雅致,虽有些联系,却是完全不一样的。再如家具,18世纪的商人们把中国的家具运到欧洲,好一点的还保留现状,加个座、托之类的变成他们的室内空间可以接受的东西;更多的则按照"和谐"的观念,被拆解,经过设计师的重新设计,成为一件新的西方家具的一部分,譬如福建的屏风到了那边可能被拆解为书柜的装饰板。而中国的一个青花瓷碗,到了欧洲,往往被他们的设计师或金银匠人加上一个精雕细刻的金属框架,变成一种与他们的文化有联系的

图 13-2　18 世纪著名英国家具设计师托马斯·齐彭代尔（Thomas Chippendale）设计的中国风椅子，结合了西方的结构和中国的装饰，可谓"西体中用"，出自《绅士与家具设计指南》（1762）。

图 13-3　法国画家弗朗索瓦·布歇（Francois Boucher）的油画《中国皇帝上朝》（1742），典型的东方主义异域想象。

图 13-4 白雪皑皑的北京协和医学院

新的器具。这种现象，经由19世纪的浪漫主义中的东方异域情调，延续到20世纪的新艺术运动、装饰艺术运动中，甚至今天依然如此。（图13-2、图13-3）

　　从别人的身上发现自己的影响，总是会有些成就感的。但是，在我们辨析出这种影响之后，发现的欣喜很快就会被新的疑问取代，他们为什么不是完整地、系统地接受我们的文化，却总要做一番改头换面、偷梁换柱的营生呢？这个疑问，靠脆弱的民族自尊心和自豪感是解释不了的，还是得求助于西方人的"东方主义"（或"东方学"）。根据这种视角，其实即使是在18世纪中叶"中国风"鼎盛的时候，西方人也从来就没想过"全盘中化"的问题，他们只是在通过构造一系列的"东方赝品"解释、论说西方文化自身的时代关注和趣味倾向。那些艺术和设计上的创造，不过是一种西方人对一个古老的东方文明的异域想象，一个特定时期的东方主义诠释而已，其本质从来就是西方本位的，至今也没怎么大变过。

　　问题是，即使是这种"东方学"，还是产生了一种系统性的创造力，并对我们近现代的文化产生了深刻的影响。譬如，近代中国的建筑设计领域。学界一般倾向于把吕彦直、梁思成那一代人所做的民族风格的建筑设计尝试作为中国现代建筑的一个重要起点。吕彦直、梁思成、杨廷宝等人都有留美的经历，他们都是从美国的大学里学会了一套设计建筑和研究建筑的方

图 13-5　南京金陵女子大学（现南京师范大学鼓楼校区）的"大礼帽"建筑

法，回来再用这套方法，重新整合中国的设计元素，最后构建出新时代的作品。但是，一个引人深思的事实是，在此之前，加拿大建筑师何西（Harry H. Hussey）设计了北京协和医学院（1921，图13-4），美国建筑师墨菲设计了南京金陵女子大学等使用了"中国元素"的重要公共建筑（图13-5）。固然，这些建筑师对中国传统了解的深度不如潜心研究中国建筑史的建筑师，但他们可以雇佣中国的设计师为其效力，最后再用他们的设计思维把大家的想法都整合起来。其艺术和设计效果，平心而论，大屋顶子底下的新意和创造力，中外建筑师之间到底有多大的区别呢？20世纪二三十年代，美国人还把中式建筑风格带到了美国，设计建造了第五大道剧院（图13-6）、格劳曼中国剧院等一些更具异国情调的作品。美国建筑师在中国和美国建造的这些具有大量"中国元素"的建筑，似乎是在告诉我们，即使没有关于中国建筑的深厚学养，也能设计和建造出一些有模有样的、具有中国风味的建筑来。在其他设计领域，也有类似的想象。比如，丹麦设计大师汉斯·魏格纳（Hans Wegner）对中国的明式家具情有独钟，他研究中国的硬木椅子，又结合斯堪的纳维亚现代设计的传统，设计了一些简洁、舒适并适合批量化生产的新椅

子。这些椅子在投入市场后获得了成功,其设计和品位获得了高度赞誉,成了久负盛名的经典。魏格纳对中国的家具设计文化到底有多深的了解,我看也谈不上。但是他用一个现代设计师的思维,成功地将明式家具里包含的精英的士大夫文化价值转化成了现代人热爱自然、朴素平等的平民文化价值,因此受到人们的喜爱。从这些例子来看,我们的文化的确提供了"中国元素",但却没能产生新的创意。

以前中国文艺界追求的民族主义并不是"中国元素",而是"民族形式""中国气派"之类的提法。关于民族风格,20世纪40年代的左翼文艺家内部有过一场争论,李泽厚曾对此做过研究。在这场论争中,向林冰(赵纪彬)强调民间文艺是正宗,要想创造出新的民族形式和风格,必须把现实主义创作手法与民间形式相结合。对此,胡风坚决反对,他坚持五四精神和鲁迅的"拿来主义",认为内容决定形式,新的形式要搬来现代的、国际的革命文艺,最后使国际的形式变成民族的形式。后来,毛泽东在延安文艺座谈会上的讲话其实是肯定了前者。1949年以后,文艺界的各个领域都在搞民族形式的探索。固有的国粹要被改造,比如中国画、京剧,而所有外来的艺术则要民族化。甚至油画的基本功——画素描都得搞民族化。靳尚谊的回忆录里就谈到,50年代初,他不知道该怎么理解"素描"的民族化,于是就去问老师戴泽,戴老师回答说,看看荷尔拜因。画画的人,看到这里都会笑。(因为荷尔拜因的素描重线条不重块面塑造,这一点大概被当时的画家认为与中国人物画传统相通。)到了50年代中后期,中苏交恶再次激发了中共高层走中国自己的社会主义发展道路的认识。毛泽东也明确号召,艺术表现"要有民族形式和民族风格","应该学习外国的长处,来整理中国的,创造出中国自己的、有独特的民族风格的东西"。这种号召,一方面是要重振民族文化的自尊心,另一方面也是政治形势在文化政策上的一种反映。

虽然新中国成立初期对民族风格的提倡,由于强调参考对象的阶级成分,无论是民族的、民间的,所以大家可以借鉴和参考的素材并不宽阔,但是的确出了许多脍炙人口的经典作品。比如,音乐里面出了陈钢、何占豪的《梁祝》,油画里面出了董希文的《开国大典》,建筑里有以杨廷宝设计的

图 13-6 罗伯特·C. 雷默（Robert C. Reamer）和古斯塔夫·李杰斯特罗姆（Gustav Liljestrom）设计的第五大道剧院内部装饰，美国西雅图，1926 年

北京火车站为代表的首都十大建筑，舞蹈里面出了戴爱莲改编的《荷花舞》，动画片里出了万籁鸣导演的《大闹天宫》，等等。可见，这套提倡"民族风格"探索的话语混合着人们建设新中国的热情，对激发当时艺术家的创造力还是有效的。但到了20世纪八九十年代，当我们的文艺界继续坚持这套话语的时候，做出来的东西却大不如前了。比如，北京在此时评选了十大建筑，若论"民族形式"，与50年代的建筑就没法比了。85新潮之后，文艺界对"民族风格"显然失去了以往的热情，但是在重新融入国际潮流的过程中，文艺家们又需要寻找民族身份和认同，需要一番说辞，于是"中国元素"从某种意义上被讲成了替补。然而，从提倡中国的"民族风格"到推广"中国元素"，在我实在是看不出什么进步。当年"民族风格"的提法虽然片面，但怎么讲也是中、外两条线相交，且融入了艺术家的禀赋；而"中国元素"则变成了一个民族主义文化杂货铺的招牌，只是在扑闪一些大家所熟知的所谓"亮点"。

　　文化民族主义有时候的确很伟大，尤其是在民族危难之际，但有的时候却并非如此，在我看来，强推"中国元素"便值得商榷。直到今天，有些人还是时常念叨那句"越是民族的就越是世界的"，还找来鲁迅先生垫背。有人遍寻鲁迅文集也没找到这句话的出处，他只是在给陈烟桥的一封信里说："有地方色彩的，倒容易成为世界的，即为别国所注意。打出世界上去，即于中国之活动有利。"[1] 的确，要想别人承认你，自然要有些特色，但是也得有一个能和别人对话的基础，这就是为什么我们今天所有的文艺学科一定要研究20世纪的现代主义，研究国际风格的原因。没有这个基础，"越是民族的，世界就越难理解"，除非是把你当成民俗艺术，或者当成人类学、民族志的考察对象。鲁迅当年对此肯定是知晓的，我们看鲁迅所推崇的陶元庆，所欣赏的钱君匋，所领导的新兴木刻运动，尽管他们都或多或少地借鉴了民族形式，但无一例外地都是以现代的、国际的艺术语言为基础。（图13-7）好比说，中药里的大药丸是中国特色，但你要成为世界的，就得把里面的药效研究提

1　鲁迅,《致陈烟桥》(1934年4月19日),《鲁迅全集》第13卷,北京:人民文学出版社,2005年,第81页。

图13-7 钱君匋设计的《文艺月报》创刊号封面,上海文艺月报社1935年编辑发行,有明显的现代主义版式风格特征。

取，变成胶囊或药片，变成"糖衣炮弹"。所以，坚持了鲁迅传统的胡风的关于民族形式的论说，即使到现在，还是值得文艺创作者琢磨琢磨的。

 过于强调中国元素对我们的文艺选择还有消极的影响。比如，中国人自己提的"中国元素"往往吉祥喜庆、趋利避害，具有排他性，发展下去会远离真实。一说"中国元素"就是孔子、京剧、四大发明、非物质文化遗产，可见凡是古代的、四平八稳的、不疼不痒的，那就是"中国元素"；那些当代的、亚文化的、青年人的就没人提。农民工上了妆，耍龙灯、舞狮子是"中国元素"；卸了妆，筛沙子、挤火车就不是"中国元素"。我们要问，真实的社会生活在"中国元素"的喧嚣中有没有位置呢？再者，老提"中国元素"很有可能损害我们对多样化的"中国元素"的全面理解。这也是中国人思想深处的"同一性"的一种反应，老一代人就有这个特点，那时候要讲究民族主义，中国人民站起来了，中国要屹立于世界民族之林，各个领域都要搞"民族风格""中国学派"。结果搞来搞去，各个领域大同小异，其实也就一个学派。譬如，壁画的民族风格，大家都是装饰派；再如建筑的民族风格，大家都是大屋顶学派。诸如此类，不一而足。偌大一个国家，千千万万的艺术家、学术家竟然各领域就搞一个"学派"？不是说中国人民有着无穷的智慧和创造力吗？为什么只搞一个学派呢？如今，又要搞"中国元素"了，中国本来元素还是挺多的，结果呢，每天歌来颂去的还是中国红、茶叶、丝绸、青花瓷……

 所以，我认为，中国未来的文化创新有赖于超越"中国元素"这个思维水平。这种超越应该是在两个层面上达成的：其一，更多的创作者要形成个人的、系统性的方法，而且它们应该是多样化的、去中心化的。新中国成立初期虽然从与西方主流的文艺思潮的接触上看基本上是闭目塞听的，但那个时候反倒是有方法的，这个方法就是毛泽东最基本的方法论，即把马列主义的普遍原理与中国革命具体实践相结合的方法。我们仔细观察就会发现，即使在今天，毛泽东的方法几乎在所有的文化领域都有所体现。比如当代艺术，似乎可以这样理解：现实主义是把现实主义的普遍原理与中国具体的生活实践相结合；政治波普是把波普艺术的普遍原理和中国的政治意识形态相

结合；艳俗艺术则是把后现代艺术的普遍原理与中国现世的世俗文化相结合。凡此种种，由是观之，我们在系统性的方法论和思维方式上其实鲜有创新。很明显，系统性的思维方式要远远比点、线的思维方式重要，要对系统性的东西有认识，而不只是看到一个点，在方法、观念上创新，不能仅仅计较于具体的材料和元素。我们过去强调"中国元素"，那是因为我们对西方人近现代的文艺思考没有系统性的认识，所以要先了解、学习，在这个过程中加些"中国元素"。但学了几十年，今后的重点则要转到系统性的学习和创造中去。重要的不是"中国元素"，而是运用和改造"中国元素"，甚至是"世界各国元素"的能力，以及能够不断产出这种能力的土壤和氛围。显然，超越"中国元素"，需要从观念到手法的系统性的创新，而不是破鼓断弦，老调重弹。这一点很难，却是今后的艺术家、学术家必须去做的。或许诗人、画家威廉·布莱克（William Blake）的一句名言值得我们重温："我必须创造一种体系，否则就会沦为别人的奴隶。"

其二，就是必须有一个现代的文化产业系统和健康的创新机制，这也是"系统"，既关乎文化产业，也关乎思维创造。"文革"前的17年，文艺界的许多领域还是有些"产业"的。它们多是在民国的时候打了底子，接受了社会主义的"改造"之后，开始服务于新社会，要不然20世纪五六十年代的一些经典作品也产生不了。但是，改革开放之后，产业界是"以市场换技术"，结果"自主创新"一耽误就是30年；文艺界的那些"产业"同样如此，在欧美、日本文化产业的强势冲击下，80年代末、90年代初迅速地就被破坏掉了。显然，没有强大的文化产业，我们就没有能力整合那些分散的"中国元素"，只能看着《功夫熊猫》着急。《功夫熊猫》可以说是近年来梦工厂"中国元素"的集大成之作。我们看每一个环节都那么亲切，可是把它们集合在一起，肯定不是中国人能拍出来的电影。记得在放映《功夫熊猫2》之前，艺术家赵半狄号召大家抵制美国好莱坞大片的入侵，一些学者和业界人物也出来支持。赵半狄抵制的办法也很有意思，写博客、登广告，他的观点是他的行为，他的行为表达的是他的意见，很漂亮地完成了一套标准的行为艺术家的表演动作。要说赵半狄的"武艺"，根子还是在西方，用行为艺术的模式

来攻击好莱坞大片的模式，果然实现了"师夷长技以制夷"。但是这种抵制，只能造成一时的文化噱头，把两个不搭界的东西用"熊猫"联系到了一起。结果是，《功夫熊猫2》来了，顺带着又让一直以熊猫为符号的赵半狄又火了一把；而赵半狄的这一套拳脚，非但对《功夫熊猫2》的票房没什么影响，倒是成了电影的免费广告。显然，用类似摆地摊、赚吆喝的办法对付步调严整的"千军万马"，肯定不是长久之计。

我总觉得，文艺里面"中国元素"的提法与现今中国"世界工厂"的身份十分登对。"世界工厂"供给世界的是局部的零件或者整个生产营销环节中的一环，"中国元素"供给世界的也是一些局部的、零碎的文化符号。在这里，中国的令人敬畏，在于她的文化和实力上的巨大与庞杂，却不是一种系统性的优势。而在西方人使用"中国元素"的背后，却是一个强大的创意产业、一整套的文化价值观。"中国元素"本身是好的，但是它们应该在一个结构性的框架中被提取、改造并整合成一个新的东西。而把"中国元素"当成中国文化产业的救世主，某种意义上讲恰恰是创造力低迷的一种表现。

中国当代的创意文化，作为一种后发的文化形态，从山寨模仿到自主创新，的确要经历阵痛。强推"中国元素"，不能说没有用处，但它只能是一个暂时的策略——不够聪明、不够强大，也不可持续。若把推广"中国元素"当成全球化背景下最重要的文化策略，我们就会很容易陷入一种表面化的虚假繁荣和盲目自大的危险之中。要知道，在一个经济全球化和文化多元化的时代，整合、创新系统的意义远远大于文化元素的拼盘。今天的中国艺术和设计要想在全球的文化竞争中处于有利的位置，就必须超越"中国元素"的思考水平，在思维和方法上进行"系统性的创新"。而切实保护知识产权，支持多元的、个体的（或个别群体的）、系统化的创造意识，不用简单的、想当然的意识形态判断阻碍观念和方法的创新，则是一个期冀文化昌明的国家义不容辞的责任。

（原文发表于《艺术设计研究》，2013年第1期。）

中国设计与"人的尺度"

记得2008年北京南站要开通的时候,媒体上的议论铺天盖地,有人以"奇大无比,非常北京"来形容,说这个建筑"尺度巨大",很符合中国的"胃口"。而且,人们把这个建筑和当时北京为筹办奥运会建设的一些体育场馆、新中央电视台、国家大剧院等建筑联系在一起,又加上一些西方人对中国的现代化意识和政治制度的想象,结果一时间,"巨大的尺度""贪大求洋"之类的辞藻成了公众和媒体批评狂欢的常用语。当时来看,这些批评都是很有道理的,四年过去后,虽然许多批评仍能站得住,但有些却可能需要重新评估。比如,现在来看,北京南站除了站点与城市交通系统的衔接比较差,就建筑设计本身而言还是非常合理的。作为全国高铁的枢纽,北京南站每天要处理数以万计的庞大人流和运能,它显然需要人们所感受到的那种"巨大"。但从体量上讲,它与南京南站、上海虹桥站比起来都不算大,外观上跟"夸张的"苏州站也没得拼,作为全国高铁站的一个"原型",应该说北京南站在设计上更紧凑,更合理,也更实用。

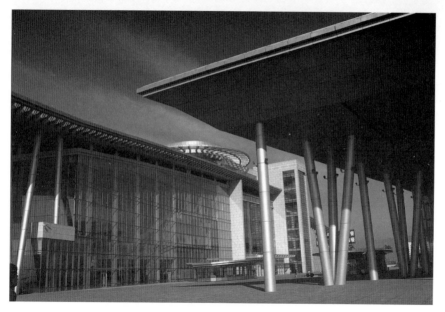

图 14-1　内蒙古新建的博物馆，当代中国城市中典型的"巨大"建筑。

在中国的许多城市，巨大的广场、巨大的政府办公楼、巨大的办公桌、巨大的会议厅、巨大的领导休息室……，这些从来都不是什么秘密。（图14-1）似乎只有"巨大"才能与"大国""大手笔""大气魄"相称，但中国的建筑和设计到底需不需要"巨大"的尺度呢？是不是"大国"的尺度一定要"大"，"崛起的大国"尺度就要"越来越大"？这好像的确是个问题。但是，"巨大"到底是多么大？估计没人能说得清楚，因为这只是一个形容词、一种观感，不是量化的、数理逻辑的产物。事实上，北京南站的"巨大"是有数字依据的，其设计的最大客流量是每天50万人次，所以，北京南站的设计才让人感觉"巨大"，它的"大"是有道理的。真正优秀的建筑师不会在要不要"巨大"的问题上费脑筋，他们关心的不是形容词，而是科学的、合理的尺度。比如，诺曼·福斯特（Norman Foster）在做大型的公共建筑的时候，就主张把人群和空间之间的关系打包处理，而且，在他设计的大尺度的巨型建筑里，也有小尺度的空间供人们休憩、交流。所以，不能因为建筑的体量大，就说建筑的尺度大。事实上，凡是好的建筑，它的尺度都是有依据的，

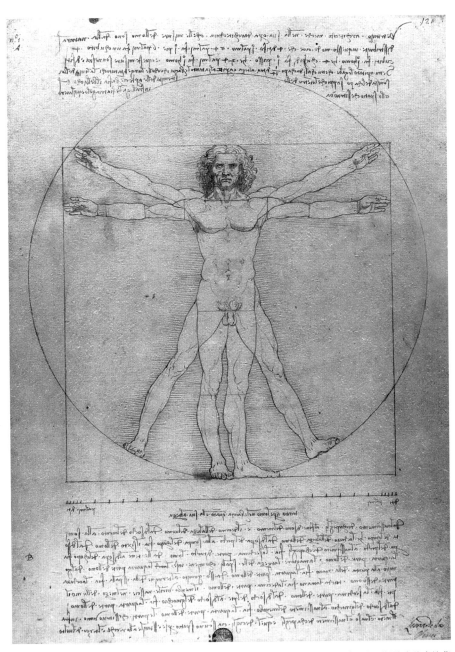

图14-2 达·芬奇著名的素描《维特鲁威人》,威尼斯学院美术馆藏

图14-3　勒·柯布西耶发明的"模度",其思考的基础是"人的尺度"。

而无论设计师坚持什么样的尺度概念,归根结底,最核心的概念还是"人的尺度"(human scale)。

　　文艺复兴以来,西方的建筑师和设计师都喜欢谈"人的尺度",达·芬奇有幅著名的素描《维特鲁威人》(1490,图14-2)。这个"维特鲁威人"有些柏拉图主义的味道,他画的是理想的人体比例,其实很少有人能长成那么标准。但是这个把"人"作为中心、尺度和研究对象的概念很重要,这说明现代人从中世纪的神权桎梏中逃离了出来,又开始像古希腊人一样把自己的

图 14-4 亨利·德里夫斯绘制的图表《我们长得有多快?》(1966),用数据和图表的方式说明了 20 世纪男女的身体变化。

身体、自己的需求当回事了。之前是以"神"或者说是以"教权""王权"的意志为规矩,而现在是以一个抽象的"人"的"身体限度"为规矩——不管你是王侯将相还是下里巴人,身高、体长、寿命都是差不太多的,这便是现代人本主义的肇造。所以,尽管达·芬奇的《维特鲁威人》是个理想,但对于建筑和设计来说绝对是个进步。这种影响一直延续到现代主义时期,我们看柯布西耶 20 世纪中叶写的《模度》这本书,研究的其实还是"人"和建筑结构之间的比例、节奏关系问题。(图 14-3)他发明了一个建立在人类的身高和数学计算之上的尺度工具——"模度",用单倍、双倍、黄金分割比、斐波纳契数列进行建筑和空间尺寸上的数值变化。柯布西耶认为自己这套办法既适用于身高 1.75 米的法国男子,也适用于身高 6 英尺(约 1.83 米)的英国俊男。因为他提出来的是尺度和比例问题,不是死的"国家标准"。在他看来,"没有任何理由,去要求一个统一的尺度。就像斯堪的纳维亚人比腓尼

中国设计与"人的尺度"

基人高大,北欧人的脚和拇指从来没有必要与腓尼基人的尺寸协调一致,反之亦然"[1]。

显然,柯布西耶这种思维方式是典型的理性主义传统的产物,虽然有些测量的依据,但基本上还是重理念而不重经验。但是,到20世纪中叶的时候,设计问题已经越来越复杂了。一方面,设计师不可能把抽象化的"维特鲁威人"的概念丢掉,因为没有这个高度抽象化的"人",建筑师、设计师没法处理一般性的问题;但另一方面,复杂的工程和工业设计(比如汽车、飞机、轮船的设计)又必须注重经验和数据的积累。差不多与柯布西耶的《模度》同时,美国的工业设计师亨利·德里夫斯(Henry Dreyfuss)根据他在美国军队里面测量的人体数据出版了《人体测量》一书,为建筑和工业设计提供了实实在在的数据支持。(图14-4)虽然,后来有批评家认为,德里夫斯书里的数据都是青壮年男子的,没有考虑老人、女人、小孩和残疾人的数据,但是毕竟还是开了个重要的头。有了一个基本的数据系统,有了数据收集的工作方法,不足之处慢慢调整就行了。所以,德里夫斯虽然在1972年就去世了,但是他的事务所仍在出版《人体测量》这类书。最近的一个版本是2001年出的(已有中译本),它比以前的版本全面多了,以前没有考虑的问题也大都有所补充。可是,我好像从没见过中国有哪家设计研究单位、大学、设计师机构在这方面有细致、科学的研究成果披露。

其实,一些优秀的中国建筑师是有这种"人体工学"意识的。建筑大师杨廷宝就有这么一个掌故。据说,20世纪50年代初,杨廷宝和梁思成以及一些后生晚辈在东安市场一家饭馆就餐。谈话间,杨廷宝突然从座位上站起来又坐下,又站起来,他仔细打量着面前的桌椅,然后从怀中掏出卷尺,量好尺寸,一一记录在小本上。众人问何故,杨说,这套桌椅只占了极小的空间,而坐着甚为舒服,所以引起了他的注意。据说,杨廷宝总是随身携带一把钢卷尺、一支笔和一个小记事本,随时记下他需要的尺寸或画下他认为值得参考的速写。杨廷宝设计的许多建筑,比如北京火车站、南京中山陵的音

1 [法]勒·柯布西耶,《模度》,第7页。

图 14-5 杨廷宝设计的中山陵音乐台，1933 年 8 月建成，中西合璧、尺度宜人，其舒适、典雅和优美几乎让人忘记这是陵墓建筑的一部分。

乐台（图14-5）等等，都是中国现代建筑的经典之作。几十年过去之后，置身其间仍旧能够感到设计的合理与匠心。在我看来，主要的原因并不是形式上的美观和民族化，而是合理的尺度。杨廷宝有留美背景，不知道他是不是延续了美国的实用主义做派，但在中国，像杨廷宝这种有实证思维的建筑师和设计师实在不多。

总的来看，中国的建筑师对"中国人需要什么样的设计尺度和标准"这个问题是缺乏思考的。我的高中母校淄博六中给我留下了深刻的印象，因为这个学校里竟有以五种尺度或标准建造的建筑。这所高中的前身是1897年建立的一所教会学校，名叫"光被学堂"。最早的建筑都是按照英国传教士的图纸建的，英式的房间，砖瓦结构，木地板，层高和开间也都很英国范儿，并不高，尺度虽小，但很舒服。第二种建筑是20世纪五六十年代建的，当时学苏联，建筑的层高很高，教室宽敞明亮，人少的时候，说话都会有回

中国设计与"人的尺度"

声。第三种房子，是80年代盖的楼房，层高不高，有点憋闷，与苏式建筑的宽敞明亮对比明显，后来我发现，这个尺度跟80年代学日本有很大的关系。现在北京还有很多八九十年代的建筑，层高也是这样的，与日本和中国台湾七八十年代的建筑空间十分相似。第四种房子，是2000年以后盖的房子，比起之前的建筑要宽敞明亮许多，层高也高了，但总是觉得缺了些什么。最后一种是平房，开间结构很传统，只有墙，里面没有柱子，空间结构跟清朝的老房子差不多。事实上，我的高中母校所体现出来的这种建筑尺度上的变化并非个案，我去过的许多城市和有历史的单位，不同时间建的建筑尺度标准不一的现象是很普遍的。这种变化说明，我们的建筑师不乏对国外标准的借鉴，但是对符合中国人的尺度和标准的研究的确还是太少了。

其实，"人的尺度"在我看来有两个层面的东西：其一，与数学、几何有关，强调比例、数据，它会影响设计标准，但又高于设计标准，是设计师可以使用的一个有弹性的设计规矩；另一面，"人的尺度"也与感觉、心理、美学、文化意识有关。前者相对清晰、明确，后者是相对模糊、感性一些。比如，我们读韩国学者李御宁的名著《日本人的缩小意识》可以得到这样一个启示，即日本人对设计中"人的尺度"的理解其实也是"缩小"的。譬如，唐宋时期，中国的茶道传到日本，茶具也传到了日本。由于日本人喜欢在四叠半榻榻米（7.29平方米）的茶室里办茶会、把玩品评"唐物"茶具，所以小型化的"唐物"茶具越来越受青睐。久而久之，日本的茶具比起真正的中国唐宋时期的茶具来，尺寸就缩小了不少。如今，中国人喝功夫茶用的茶具，其设计的尺度反过来又受到了日本茶具的影响，变得很小。那些小茶杯如同北方人喝白酒的小酒盅。但如果我们到博物馆里看看中国1000年前的茶具，哪怕明、清的茶具，就会发现，中国人自己制作的茶具，其尺度感要比我们今天用的茶具大方得多。现在中国的陶瓷设计师和陶艺家们做茶具，总是感觉做不过日本和学日本的中国台湾，这里面当然有很多原因，但不知不觉中把日本的"小巧精美"作为我们制作茶具的尺度和标准肯定是值得反思的。再如，日本的汽车设计，其车身长度、空间尺度和设计标准跟欧美的汽车不一样，要小巧玲珑得多，中国人夹在中间，既不研究也不知道学谁是好，结

果失去了自己对设计尺度的把握,至今也没有像样的中国汽车设计特点和品牌。显然,日本人的这种"缩小"的尺度意识会影响我们的审美,而如果我们没有文化自觉,最后就会变成一种固化的思维模式,以"他人之美"作为自己"美的标准"。长此以往,所谓设计创新,也只能做些表面文章。所以,要寻求中国设计的美学个性,也要在尺度上寻找跟日本的"小尺度"不一样的尺度,寻找中国人的、合适的尺度。

其实,小到茶杯,大到建筑、城市规划,几乎一切设计都脱离不了尺度。尺度不是硬性的国家标准,尺度是根据,是设计在数学和几何学意义上的基石。"人的尺度"就是对人的理解,就是通过设计表达对人的关怀和尊重。我们现在之所以感觉许多城市的建筑设计、景观设计和规划不人性化、不舒服,一个重要原因就是,我们的建筑师和设计师缺乏对"人的尺度"的研究和坚持,一旦把"发展的速度""长官意志""权力想象"当成建筑的尺度,设计出来的任何东西都一定是不舒服的、不人道的。像苏州、南通这样的城市,为什么出行方便,生活舒服、惬意,因为城市的街道、房屋都是根据"人的尺度"规划设计的,而北京的道路,有的地方已经宽到了跑步都跟不上红绿灯变化的速度,这个尺度怎么让人惬意呢?(图14-6)

当然,有些纪念性、带有政治或文化色彩的公共建筑需要大一些的尺度,拿正常人的身高作为尺度做不到"庄严雄伟",但是这种大也要有个限度,"大而无当"也就没有意义了。以中国国家博物馆为例,与英国国家博物馆比起来,中国国家博物馆重新装修后的空间可谓"气势撼人",但是好不容易排队进去之后,迎来的是空间设计的"假、大、空"和展品的单调与乏味,显得这种"巨大"毫无意义。现在,全国各地还有一种现代主义的"衙门建筑",就是办公楼前面的台阶非常高,不逊太和殿前的台阶,巍巍然如泰山十八盘天梯,直接把单位的门口开在二楼或三楼,如果是老年人或残疾人,我都不知道他们应该怎么走。我老家就有这么一栋"衙门建筑",以前是当地法院的办公楼,后来法院搬迁,这座楼改作幼儿园,真不知道那段既高又陡的楼梯对天真无邪的儿童们到底意味着什么。

有人说,现在人类已经进入了后工业社会,大家都主张绿色、可持续发

图 14-6 南通的城市设计舒适宜人,公共汽车、私家车、行人,各行其道,公共租赁自行车的使用率很高。这座清末由张謇主持规划的城市被建筑家吴良镛誉为"中国近代第一城"。

展,反对"人类中心主义",为什么还要强调"人的尺度"呢?其实,今天强调"人的尺度",不是毕达哥拉斯的那个概念,不是要把人当作"万物的准绳",而是在做到根据"人的需求"设计的同时,还要理解人对资源的占有的合理限度。这种理解是美国设计理论家维克多·帕帕奈克对"人的尺度"这个概念的一个发展和贡献。他发现,美国用完就扔的"面巾纸文化"和商业设计制造了大量的垃圾,使自然环境不堪重负。当时,许多设计师和学者,比如弗兰克·劳埃德·赖特(Frank Lloyd Wright)、刘易斯·芒福德(Lewis Mumford)、舒马赫(Schumacher)等人,都对工业化时代个体单位的无限扩张表示反感,舒马赫的经济学名著就叫作《小的是美好的》。和他们一样,帕帕奈克也主张必须对人的物欲进行限制,对大型的企业和商业运作对环境的污染进行控制。因为有了这种考虑,所以他把当时许多人对于"规模"(英语里面与"尺度"是一个词,也是scale)的讨论和"人的尺度"的问题结合在了一起。这就是帕帕奈克所谓的"人的尺度",当然也可以理解为"人的规模",实际上就是人在自然中的占有问题——"小的规模",并且要用最少的占有创造最大的价值(这个观念又来自富勒)。我所主张的"人的尺度",

就是这种量力而为的、适度的尺度，与环境、生态相关的尺度，而不是人类中心主义的"人的尺度"。

所以，我们回到最初的问题，中国需要什么样的尺度？不是"巨大的尺度"，也不是"缩小的尺度"，而是与中国人相关的"人的尺度"。一方面，应该有大学或研究机构扎扎实实地研究西方设计师的在"人的尺度"和"人体度量"方面的科学研究方法，并根据中国人的身体测量和真实需求不断完善适合中国人和中国设计参考的人体测量数据；另一方面，建筑师和设计师也要像杨廷宝先生那样有一种测量和记录的设计研究意识，不断搜集整理中国人在古往今来的日常生活中体现出来的对于尺度的认识和经验，并将之运用在设计实践中。中国当代设计的千篇一律，普遍意义上的丑陋和非人性化，不是盖一两栋漂亮的建筑就能解决的。城市规划、公共建筑和平民住宅的设计都有问题，如果以后的建筑设计仍旧不研究、不遵循"人的尺度"，只是在建筑的国家标准的基础上玩些形式主义的花样，那么设计的意义和精神总归无从谈起。

（原文发表于《艺术与设计》，2013年第4期。）

原创的危机

所谓原创，我以为无非两种：一种是"无中生有"，此乃天才作为，好比仓颉造字、伏羲演卦，可遇不可求，解释亦属演义，吾辈碌碌，只能存虔敬向往之心，却无法复制。另一种是"有中生有"，也就是把创新建立在已有的条件之上，通过一种创造性的思维或方法，整合、超越，使令人耳目一新之作诞生。这类作品，乍一看，戛戛独造，细考究，各组成部分皆渊源有自。所谓"原创"，绝非天降灵感，乃是缜密匠心运营之果。其实，工业革命以降，迄于我们今天的信息时代，从蒸汽机到iPhone，从威廉·莫里斯到乔纳森·伊夫（Jonathan Ive），所谓创新大都属于后者。而"原创"在学术性的讨论中，可供发挥的大概也只有后者。

概观当下，中国设计的原创能力确与中国庞大的生产力和消费市场很不匹配。个中缘由颇为复杂，在我看来主要是三条：纵向看，作为走向现代化的后发国家，以"拿来主义"的策略模仿先进，甚至于山寨拷贝，皆在所难免，发达如德国、日本，都曾经历此阶段；横向看，中国的制造业总体上还

处于世界产业链的中下游，品牌、设计、营销大都由发达世界所主导，纵使有第一流的原创设计大脑，要么为他人所用，要么也是"英雄无用武之地"（当然，这种尴尬局面正在逐步被改变）；从自身来看，原创性的设计需要大量的投入，但事实却是，中国当前的生产和消费环节都还不怎么认可"自主创新"，当下的制度环境对真正有原创性的设计也缺乏有力的保护和推广平台。所以，只是批评中国的设计师缺乏原创性，绝对有失公允。

其实，近来中国优秀的设计师也大都在极力寻求高端平台，通过参加各种国际赛会和设计奖项，获取世界性的认可。若以各种设计类的国际奖项来衡量中国设计的原创性，稍做统计就会发现，无论以奖项的数量还是质量计，中国设计大可自信。然而，事实上却没几个人会认为，把普利策奖、红点、金圆规之类的大奖垒起来，中国设计的原创性就能屹立不倒。所以，关于原创性缺失的问题，根底并不在单独的设计，而是其背后作为支撑的系统性缺失。这个系统性的缺失，在我看来有两个，一在观念的层面，二在制度的层面。

所谓观念的层面，即指中国设计缺乏能够不断产生新创意的系统性思维能力，而原创的产生恰恰依赖系统性思维和知识的不断创造。显然，偌大一个国家，每年产生一定数量的有创意的作品并不难，难的是能够不断地产生具有国际传播意义的系统的设计思想和方法。从设计史的角度看，我们不难发现，原创设计多的国家，比如美国、德国，其系统性的设计思维和知识也产生得多，日本是学习型的创新，其系统性思维的原创能力不强，但"二次创新"也足以支撑其设计创意的不断产出。我们比较一下它们的设计师写的著作就能觉察出这一点。与美、德等国比，中国先天不足，与日本比，中国落后得太多。所以直到今天，中国也没有出现对世界设计有影响的设计思维和方法，这一点是中国的设计界所特别缺乏的。事实上，没有观念和方法层面上的不断突破，原创设计就是奢谈。

所谓制度的层面，即指中国设计缺乏一个系统的"设计世界"。20世纪60年代，阿瑟·丹托（Arthur Danto）提出了"艺术世界"（Art World）这个概念，后来的"艺术惯例论"（Institutional Theory of Art）据此认为，艺术品的价

值是由包括艺术家、批评、策划、展览、市场、收藏、媒体、教育等在内的一套艺术世界的机制所产生、运作并最终获得认可的。其实,刨除设计的产业和科技的层面不谈,设计在"作品"、创造性和文化价值的认同等层面上,与艺术是一样的,只不过在许多具体问题的认识上有区别,比如设计讲究功能和效用,而艺术却常常避免讲求这些。固然可以说"设计世界"也是一个"圈子",西方设计正是因为这个"圈子"比较健康、完备,所以许多具有原创性的设计观念才得以在世界范围内发表、传播,优秀的年轻设计师也有一个良好的舞台,可以迅速脱颖而出,使原创性的想法不至于胎死腹中。显然,中国还没有这样一个系统、健康的"设计世界",譬如中国至今没有一家综合的、国立的设计博物馆,有类似的机构,藏品也没几件,且经营得半死不活。显然,没有系统、健康的"设计世界",即使有原创性的设计也没有可以发声的平台。

 最后,关于原创性缺失的问题,我想还是应该回到设计教育的层面。宏观上看,中国缺乏研究型的设计学院(大学),如果中国所有的设计学院都把完成一个个具体的设计项目当作学术创新,那么"原创的危机"将永远是个危机。微观地看,从本科生阶段就应该着力培养学生进行设计研究和思考的能力,进而推动独立的、具有批判性的创造思维的养成。同时,我们还必须对中国当今设计教育过于专业化的倾向进行反思。据说,有的学校,皮具设计专业里面还要细分男包、女包等不同的设计方向,真是让人匪夷所思。事实上,现代世界每一次设计思想的大飞跃,从包豪斯到今天的可持续设计,都要归功于设计先驱突破专业的局限,将新的知识、观念、科技和方法进行新的综合。"过度的专业化必定是死亡之途",《为真实的世界设计》的作者维克多·帕帕奈克当年批评西方设计教育的这个看法,放在今天的中国,尤其值得我们深思。

(原文发表于《美术观察》,2013年第9期。)

聆听大众的声音：
地标建筑与现代社会随想

国家大剧院（图16-1）的"巨蛋"设计出炉的时候，骂声铺天盖地，说它光污染、高耗能、"土蛋"（因北京风沙大）、不环保等等，听起来都很有道理。盖起来之后，笔者进去过几次，又觉得这座建筑的确是美轮美奂。虽然国家花了许多钱，普通民众一年也进不去几次，但有那么一座美丽的建筑在那里，作为一个带人参观的去处，又有一种莫名其妙的自豪感。不得不承认，保罗·安德鲁（Paul Andreu）很有想象力。泰瑞·法瑞（Terry Farrell）北京南站的设计一公布，骂声也是铺天盖地，主要是说它尺度太大、大而无当等等，似乎也有道理。可现在高铁的路线这么多，北京南站是中心枢纽，每次去都觉得客流量很大，可谓人来人往，却一点也不觉得它"空旷"，且功能良好，说明尺度是合适的，设计是合理的。再看首都机场T3航站楼（图16-2），不得不承认，诺曼·福斯特（Norman Foster）做这类大型公共建筑的确够格。

这些经验使我发现，当一个地标建筑设计方案出台或刚建成的时候，拿起"批评"的武器，在美学、功能以及社会学的意义上进行一般性的判断是

容易的，因为这种判断基于评判者本身对形式和功能的理解，基于他的品位、知识和立场，而这些往往是先于被评判的对象形成的。所以，当新的设计出现时，拿起既有的"尺子"去量，而不问"尺子"自身的问题，这也是很正常的现象。建筑问题总是复杂的，批评者一般会循常理意气用事，可是，建筑师也不能苛责批评者，因为批评是批评家的责任和义务，它在一定程度上也代表了公众的声音。问题是，围绕一个话题性的建筑，在几乎总是分不清孰是孰非的争议过程中，我们发现了一种宿命般的隔阂：它首先横亘在建筑师的建筑理想与公众对于建筑的理解之间。

对城市设计而言，建筑师的理想往往被描述为实现公众的"梦想"，可是这个"梦想"在很多时候只是建筑师和决策者的"梦想"。比如，现代主义者把建筑当作平民生存的乌托邦，把人的需求标准化，试图让人们按照他

图 16-1　保罗·安德鲁设计的国家大剧院，2007 年竣工

们的理性狂想生活，可事实上人的需求千差万别，方格化、如水泥森林的城市空间并不是人类的梦想。于是，古典的后现代主义者抓住形式问题大做文章，他们强调装饰主义的传统和"文脉"意识，把人类的怀旧和美化意识放大。但那些反对文脉主义的建筑师可以说，讲求"文脉"是历史主义、折中主义的附庸，是创造力贫乏的一套托词，并声称："我要用标新立异来创造新的文脉！"所以，20世纪60年代以来，所谓的"后现代建筑"在新古典主义、解构主义、后结构主义、生态主义、高技派等的现象纷呈中，早就成了一种多样化的建筑语言实验的集贸市场，决策者认同哪一种，就会去支持、购买那种"梦想"，而不具备那些建筑前沿的专业素养、对分享那些"梦想"也缺乏积极性的公众则越发显得无所适从。同时，这种隔阂也体现为建筑师、决策

图 16-2　诺曼·福斯特设计的首都机场 T3 航站楼，2008 年正式投入使用

层和公众在对设计相关信息掌握上的巨大差距。事实上,当代建筑设计的工作方法决定了建筑设计早已经不是一个单纯的形式问题,建筑师在做设计时一定会围绕项目进行大量的数据收集和分析研究,甲方也会尽可能地提供建筑师所需要的相关资料和背景知识以供参酌,这些最终都会体现在设计中。但是,出于种种原因,这些数据和分析对公众而言一般是神秘的,比如,公众对北京南站"大而无当"的批评其实就是在不掌握数据的情况下的做出的。如果沟通充分,建筑设计和公众之间的矛盾和隔阂,有些本来是不应该那么大的。

在芜杂纷繁的议题中,我以为有些问题可能更为根本:到底是谁拥有城市?谁有权利定义我们的公共场所?这决定了我们如何定义建筑设计的利益相关方,进而也会影响设计者的态度和相关信息的沟通效率。在当今社会,这便牵扯到建筑与现代社会的议题。事实上,以地标建筑为代表的公共建筑很可能是规模最大的公共艺术(如果不算城市规划和景观设计),它是市民公共生活的一部分,承担着社会责任和公共义务,而建筑师必须完成的工作之一就是建立地标建筑与现代社会之间的信任关系。关于地标建筑的争论,本质上是不同的文化和社会力量争夺公共空间话语权的声音。而建筑批评和建筑设计一样,都应该寻找现代社会的立场。

赖特说建筑师应该知道三件事情:第一,如何得到项目;第二,如何得到项目;第三,如何得到项目。显然,建筑天生是不民主的,因为设计的实现完全依赖物权的所有者和出资建造者,这一点中外皆然。近来,也有一种"独裁建筑"的言论甚嚣尘上,即一些人认为对建筑而言,只有"独裁"才能产生杰作。这话听起来很唬人,其实是经不起推敲的,事实上,"独裁建筑"是逆历史潮流而动,并不符合现代社会的精神。但是,"民主"与"参与"却是过去一个世纪推动现代设计发展的两个重要动因,因为"大众的世纪"到来了,建筑师和设计师也逐渐明确了"客户"(client)和"用户"(user)的利益关联与区分。尽管建筑师的利益来自"客户",但"客户"的利益最终却往往取决于"用户",后者既是消费者、纳税人,也是选民、公民。无疑,"民主"的概念推动了威廉·莫里斯之后的先锋设计运动,而让

以用户为主体的相关利益者"参与"设计的过程,这在后现代设计观念中比任何"主义"都有更持久的生命力。

那么,地标建筑是否适用于现代社会中的参与设计原则呢?事实上,"地标建筑"是一个描述性的词汇,它既可以是商业场所,如商场、写字楼、旗舰店,也可以是社会或文化场所,如政府大楼、博物馆、美术馆、音乐厅等。前者最终诉诸的用户是消费者,而后者的最终用户是纳税人和公民。当然,现在这两种空间场所有融合的趋势:大型商场中可能"镶嵌"着博物馆和文化纪念地,而博物馆和美术馆则把餐饮和休闲服务当作维持经营的手段。不过,无论"人"以何种角色在其中出现,他们都是建筑的"用户",他们的意愿又一定会符合"客户"的利益诉求,无论这个客户是商家,还是政府。因而,地标建筑,无论物权归谁所有,都适用于参与设计的原则。

因此,尽管我们可以把地标建筑比作一个城市的珠宝首饰,承认它在一定程度上需要灿烂夺目,但是,这个首饰的存在价值在于建构一个有意义的公共空间,而非盲目地自我炫耀。虽然我们要承认,建筑师卓尔不群的想象力和创造力以及挑战世俗成见之心永远是一个奇幻的异数,但是建筑设计不是在编造神话,建筑师一定要聆听大众的声音。要知道,只有现代社会的意志才能够最终决定我们的公共空间。诚如丹尼尔·李布斯金(Daniel Libeskind)所言:

> 建筑存在于这个世界之中,为人而存在。合作的意义在于倾听别人,从别人身上学习,让他们从你身上学习。没有人能自己一个人兴建一个大项目。[1]

我一直认为,建筑和设计与社会的成长有密切的关系。如果我们相信当代中国应该且正在朝着现代化的方向迈进,公民参与必然是一个重要的设计方法。如果我们普遍认同当代社会的丰富性和多元化的价值,那么任何一种

1 [美]丹尼尔·李布斯金,《破土:生活与建筑的冒险》,吴家恒译,北京:清华大学出版社,2008年,第254页。

价值都不能携带先天的合理性。"参与"会给人带来快乐与幸福，参与也是构成普通人社会尊严的一部分。我认为，在平民建筑中，公民参与最好从设计的起点就开始，而在地标建筑中，公民参与要充分体现在建筑的竞标过程中。要让各个相关利益方充分地辩论，这是个相互了解、相互沟通的过程，其意义恰在于消弭"宿命般的隔阂"，我相信这个过程一定会是充满想象力的冒险和智慧的交锋，这也是优秀的地标建筑在破土之前应该接受的洗礼。

（原文发表于《美术观察》，2013年第3期。）

谁来建立中国的国家设计收藏？

2010年的时候，杭州市政府花费5500万欧元从德国收藏家布诺汉（Torsten Brohan）那里买下了7010件以包豪斯设计为核心的现代设计藏品（图17-1），同时，作为保管运营方的中国美术学院还成立了"包豪斯研究院"，并准备在2013年建成包豪斯现代设计艺术馆，对这些藏品进行展示、研究和利用。一些国内外的同行曾经聊起过这件事，大家议论纷纷：多数人表示惊讶、赞成，认为有眼光；但也有人嫌花钱多，还有人说部分藏品不靠谱。他们问我怎么看？我说，买这些藏品，花的是杭州市纳税人的钱，从经济的角度来看，他们觉得值不值最重要。我在大学里面教书，从我的立场来看，只要藏品没有大问题，这肯定是个英明之举，是杭州市政府和中国美术学院为中国设计界做的一件实实在在的大好事。

事实上，对中国来说，我们拥有的国际设计收藏不是太多了，而是太少了，这7000多件藏品也仅能反映现代设计发展的一个面相。要想全面了解世界现代设计的发展历史，光有以现代主义为主线的家具、产品设计，显然

图 17-1　荷兰设计师格里特·托马斯·里特维尔德（Gerrit Thomas Rietveld）设计的红蓝椅，中国美术学院中国国际设计博物馆藏品

图17-2　中国美术学院中国国际设计博物馆建筑外观

是不够的。不过,杭州买了这批东西,搁在中国美术学院,那里的老师、学生们起码在家门口就有得看、有得琢磨了。可中国这么大,设计师、学设计的学生、设计行业的从业者以及爱好设计艺术的人这么多,这些藏品只能滋养少数人,因此,中国还是非常缺乏具有国际视野的设计收藏。但是,杭州的这个事件说明,我们毕竟有这么一所拥有国际设计收藏的设计博物馆(图17-2)了,这是个起步,当然是好事一桩!如果中国美术学院能策划几个以这些藏品为核心的大展,在全国几个大的美术馆巡回展出,对国内学设计的人来说,自然是更大的福音。不过,这个购买国外设计收藏的事件毕竟只是杭州的地方行为,即使包豪斯设计博物馆盖起来了,中国还是没有真正意义上的国家设计收藏。因为中国既没有一所像英国的维多利亚与艾尔伯特博物馆(Victoria and Albert Museum,简称V&A,图17-3)那样的国立设计博物馆(图17-4),也没有一所美术馆像纽约的现代艺术博物馆(Museum of Modern Art,简称MoMA)那样专门设立一个建筑和设计部门来收藏和推广现代设计

谁来建立中国的国家设计收藏?

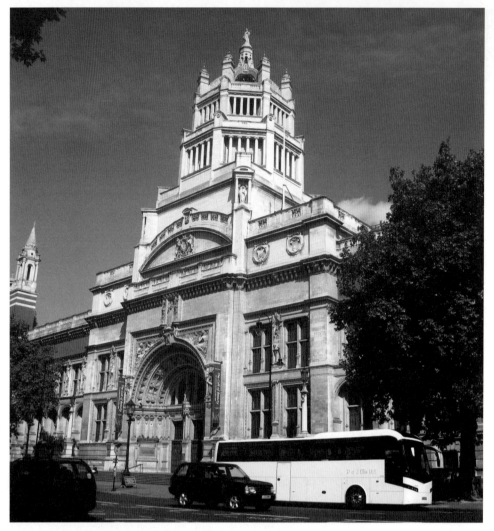

图 17-3 英国 V&A 博物馆建筑外观

作品和观念,更不用说发展和完善中国自己的公共设计收藏观念和设计收藏体系了。而许多事实表明,没有常规、大型、综合的设计博物馆,缺乏系统的国家设计收藏制度和收藏体系,已经成为制约中国当代设计发展的一个重要因素。

试问,一个国家的设计发展靠什么?有人说,得像英国、日本、德国那样,靠政府自上而下地给些优惠政策,设置专门机构,刺激、推动;有些人

图17-4　伦敦设计博物馆外景

说,最好像美国那样,政府什么都别管,让产业和市场自己去推动设计的发展;有人说,得大力发展设计教育,聘请国内外名师授课;还有人说,得通过各种媒介,向公众大力宣传和推广设计对日常生活的重要性。其实,大家说的都对,这所有的一切都是一个国家设计发展的重要助推力。我想可以借用哲学家、美学家阿瑟·丹托的"艺术世界"这个概念,把所有这些相互联系、互为助力的设计力量统称为一个"设计世界"。"艺术世界"的概念后来被乔治·迪基(George Dickie)等美学家认可,并发展出了一种关于艺术品价值生成的学说——"艺术惯例论"。他们认为,艺术品的价值是由包括艺术家、艺术批评、艺术策划、艺术展览、艺术市场、艺术收藏、艺术媒介、艺术教育等在内的一套艺术世界的机制所产生、运作并最终认可的。其实,刨除设计的产业和科技的层面不谈,设计在作品、创造性以及文化价值的认同等层面上,与艺术是一样的,只不过在许多具体的认识问题上有区别,比如设计要讲究功能和效用,而艺术却常常避免讲求这些;再如,基于设计的产业

属性，有些设计学者，如英国设计史家乔纳森·伍德姆（Jonathan Woodham）认为，最好的设计不在博物馆里，而是在大街上，但事实上，大街上的设计更是良莠不齐。固然，你可以说"设计世界"也是一个"圈子"，但西方设计正是因为这个"圈子"比较健康、完备，所以许多新的设计观念得以发表、传播，优秀的年轻设计师也有一个良好的舞台，可以迅速脱颖而出。而作为收藏和展览设计作品、推介新锐设计师和设计观念、宣言设计价值的重要场所，设计博物馆恰恰是能够连接这个设计世界中所有环节的一个重要纽带。比如，设计界想说服政府官员重视设计，如果有一所像V&A这样的设计博物馆，只要让他们有机会走进去参观，面对几百年来设计艺术影响、促进国家产业经济和审美风尚发展的众多实物证据，则无须多费口舌，他们自会明白。假如设计界想向公众传播设计的理念和价值，如果有一所像V&A这样的设计博物馆，人们只要在闲暇时间走进去溜达一圈，就能明白什么是艺术进入日常生活，什么是有品质的生活时尚。如果大学的设计专业课程中有什么设计史上的经典案例讲不明白，把学生带到博物馆里，让他们对着实物详加体会，好学深思的学生自然能从那些往昔的经典范例上得到启发。设计师们也会把自己的作品在设计博物馆中展览、收藏、与往日的经典陈列在一起，看作自己被行业、学术界和公众肯定的一个明证，更加努力、奋发创新。

中国的"设计世界"恰恰缺乏一些这样具有国际视野、收藏宏富且新展览层出不穷的设计博物馆。显然，没有专业设计博物馆的不良影响很多。比如，从教学的层面来讲，我们的学生无法全方位地了解经典设计作品，很难把握作品的全部细节，从照片、画册上得到的知识，与从实物上得到的理解是不一样的。前几年，我曾带学生去今日美术馆看荷兰的当代平面设计展，学生们溜达了一圈就出来了，我说了一些细节，问他们看见没有，他们说没看见，我就让他们回去再看，出来之后，他们说感觉的确跟在画册里面看的不一样。我想，出现这种现象也不能全怪学生，因为他们没有养成一种对设计作品"原件"的观察能力。没有这种观察能力，即使把最好的设计摆在你面前，你也不能完全领悟作者的巧妙匠心。而想指望没有能力参透杰作的人创造新的杰作，是很困难的。

从研究的层面来讲，设计收藏的缺失对设计史的研究也是有影响的，没有作品，研究就无法深入，甚至学术话语权都有丧失之虞。对此，作为一个研究者，我更是有切身的体会。比如2009年，北京召开世界设计大会，中央美术学院作为主办方之一要在中央美术学院的美术馆组织策划一些展览，其中包括我协助许平教授策划的"20世纪中国平面设计文献展"（这个展览经过调整之后又于2011年初在深圳关山月美术馆展出过）。筹备该展览的过程颇为艰苦，最主要的问题是展品的筹借，因为中国现在还没有关于中国近现代设计的系统的官方收藏，更没有对近现代的重要设计师和设计作品的相对比较明确的编目整理，对设计艺术水准的价值判断更是模糊。我们当时确立了以招贴、海报作为展览主体的方针，可是问题接踵而至。比如，民国时期的展品，我们选择了大量的月份牌、招贴广告。但事实上，民国还有关于禁烟、禁毒，宣传妇女解放、爱国卫生、抗日救亡的海报，但这些在国内的博物馆里很难寻找，因此在展览中无法体现。再如，新中国成立初期的宣传画从设计史的角度到底应该如何看待？作品又从何处寻找？好在有南京的收藏家高建中先生、中央美术学院图书馆以及深圳关山月美术馆等公私收藏的大力协助，我们才能够勉强地把这个展览做出些分量，使参加设计大会的许多国内外的同行对中国的现代平面设计有了一个新的认识。这个经历使我深深体会到，中国的博物馆、美术馆系统太缺乏对设计作品的整理和收藏。而没有自己的设计收藏，没有基于实实在在的作品而展开的对中国近现代设计史的研究，外国人自然不会心服口服地尊重我们的创造力。

从职业的层面来讲，没有设计博物馆，更是对设计师的创意发挥和职业价值观都产生了一些负面的影响。众所周知，设计的"创意"绝不是灵光一现，它需要大量的研究和参照。其中，经典作品和经典案例的价值不可小觑。而没有经典收藏，拿什么做参照呢？有一个例子，我印象深刻。记得金融海啸那一年，我们一些老师和同学到广东深圳、东莞、中山等地考察当地的制造业和设计现状。一位广州美术学院的教授陪同我们去参观一个中山的家具企业。该企业在欧洲的家具市场占有很高的份额，但大都是模仿或代工，没有自己的设计和知识产权。当时，政府和业界都开始强调转型、升级，

图17-5 一些小学生在参观伦敦设计博物馆的展览

而对家具行业来说,设计当然是很重要的。这家企业的老板很有心计,每次出国都花大价钱买些著名设计师和设计品牌的画册和家具回来参考。尤其是那些家具实物,也算是他的商业机密,专供他聘用的设计师们拆解、参考。虽然他们也和院校合作,有些研发条件,但现在想起来,仍旧很可怜。如果当时广州有一家设计博物馆,有现在中国美术学院的那7000多件设计实物做参考,企业家和设计师们广采博求、深入思考,以粤人的才智,不愁没有新创造。而在职业价值观方面,毋庸讳言,如今的中国设计师往往片面强调设计的商业价值,却不重视设计在文化、艺术和审美方面对公众日常生活和行为方式的塑造,设计的商业味道越来越浓,文化味道越来越淡,这其实也与没有专业的设计博物馆有关。因为设计师似乎只能从"老板"那里获得肯定,没有一个地方,或者说太少有地方能给予他们另外一个层面、另外一种意义上的价值肯定,他们自然不会对设计的文化价值那么看重。

从公共教育的层面来讲,没有设计博物馆也使中国的设计界失去了一个可以长期与公众相互交流、发挥影响的平台。事实上,设计不光是对促进产

业的发展有作用，还有美育层面、智育层面上的意义，这对促进国民整体设计素质的提高尤为关键。我去年春天在伦敦的设计博物馆参观访问时，恰巧碰上一群小学生在老师的带领下看展览（图17–5）。他们三五一群，叽叽喳喳，指指点点，说说笑笑，跑来跑去，可能老师有作业要求，他们时看、时写、时画，但我知道，对一个小孩来说，关于设计的认识就是从这种看似闲散的游览体验中逐步建立起来的。当然，我们也可以像中国台湾的设计界所做的那样，每年大学生毕业的时候，把全台湾的设计院校的毕业作品都集中到台北的国际展览中心，搞一个像"设计周"那样的大派对，邀请中小学生们来参观。这种形式当然也有效果，也很令人振奋，但是一周左右的设计集会与设计博物馆永远矗立在一个地方，不断向公众灌输设计的价值，影响大小毕竟不同。前者是"疾风骤雨"，后者是"润物无声"，可是涓涓细流往往更利于设计价值的灌溉生长。

　　自从1852年英国的V&A博物馆开馆以来，世界上的许多国家都建立了设计博物馆，有国立的，也有私营的。我曾看过一本名为《世界设计博物馆》（*Design Museums of the World*，2004）的外文书，介绍了西方世界许多比较重要的设计博物馆。虽然都叫设计博物馆，但它们的职能、规模和定位却有差别。比如，伦敦设计博物馆现在是以展览为主，我去访问时，他们的展览运营总监说，日后搬了新家，也要有些常规的收藏。事实上，除了专门的设计博物馆，还有一些美术馆里面设有专门负责建筑和设计方面的收藏的部门，或者将设计作为视觉艺术的一部分和绘画、雕刻放在一起展览，美国纽约的MoMA最有代表性，也最有影响力。许多美术馆事实上也借鉴了MoMA的方法，比如，我最近参观过的墨尔本国立维多利亚美术馆（National Gallery of Victoria，简称NGV）就是如此。从设计的角度来看，该馆最大的好处在于，把艺术和设计（装饰艺术）搁在一起陈列，具有一个比较宏观的"视觉艺术"概念。尤其是从18世纪往后，展品几乎是一半艺术，一半设计，选择这种陈列方式一方面当然是因为博物馆的收藏品有限——相对于纯艺术作品，设计物品便宜易得，又能让观众觉得亲切，可以更快地丰富博物馆的收藏。可另一方面，也说明了博物馆的开明和远见，而且，对在这个城市里学习艺术、设计

的学生来说，博物馆的展陈方式对他们开阔眼界和思路是很有帮助的。

平心而论，不能说中国的博物馆、各类官方机构和大专院校里面没有一点设计收藏。比如，上海博物馆的明清家具、少数民族服饰等展厅就很有些设计博物馆的味道；南京博物院有一个专门收藏民间工艺、器具的展厅；上海工业设计协会也有一个小型的设计博物馆，展出近现代上海的设计产品；深圳的关山月美术馆也有许多关于当代平面设计的重要收藏；国家博物馆也曾从中央美术学院征集收藏了2008年北京奥运会相关设计项目的许多设计手稿。当然，更多的东西蕴藏在各大博物馆的工艺美术和文物收藏之中，而民间收藏家、设计师手里的设计收藏更是千姿百态、争奇斗艳。我们虽不能妄自菲薄，但也毋庸讳言，这些藏品显然大都是中国自己的东西，没有国际视野。可是，中国设计总不可能永远关上大门自己给自己排座位，只有把自己摆在全球的文化坐标里，才能明白中国的创造力到底处在一个什么水平上。也就是说，要想建立真正意义上的国家设计收藏，不能只收藏些中国的金玉瓷漆，必须要有世界性的眼光。事实上，往往越是多多观察别人在创造上的成就和不足，越是能够明白自己的优势和劣势在哪儿。正是在这个意义上，杭州市的举动是意义非凡的。

这些年来，据我所知，许多专家、学者和文化官员都想过、说过或建议过，中国要建立一所国家设计博物馆。但是这个畅想，实在讲，也不是人们今天才觉悟的。如果翻翻故纸堆，我们就会发现，早在1937年，中国现代设计最重要的先驱之一雷圭元先生在一篇名为《中国装饰艺术之没落及其当前之出路》的长文中，就曾提出过建立设计博物馆的设想。他认为，要想扶起日益衰落的中国装饰艺术，首先要做的工作，就是使民众了解装饰艺术的意义。而要做到这一点，他说：

> 国家要有一整个计划：即每一个大城市中必须有一所装饰艺术博物馆，将上古以至近代的装饰艺术品，分门别类，按年代编列起来，并说明其用途、质料，及装饰纹样之来历，以及当时使用之情形。如此，民众可由实物中得到对于装饰艺术真正的认识，不至于

将古代实用品和珍玩并为一谈。[1]

雷圭元所谓"装饰艺术"的概念，其实就是他留法时学来的法国人的"设计"概念。他的这个论述，也是我所知道的中国设计界最早提出的建立设计博物馆的倡议。当然，如果苛求古人的话，我们可以批评雷圭元的设想只提到中国本土、本地，没有"国际视野"。但即便是这样，雷圭元的想法毫无疑问在当时也是超前的，是有远见的。然而，80多年过去了，他的设想基本还停留在纸上。

这些年，中国政府为了促进文化繁荣，一些美术馆已经完工或正在筹建中。我对当代中国建筑师们的想象力和各级政府的魄力并不怀疑，但是这些美术馆盖起来之后，里面要放什么东西给人看？多年前，风闻北京也要新建一家巨大的"中国工艺美术馆"，一听这个名字就知道，有些人的观念可能还停留在19世纪，如果里面仍旧摆放得如同故宫的珍宝馆，那还不如一并把这些金玉象牙交给故宫保管，省出一块宝地盖楼卖钱。问题是，国家能不能拿出些钱来建立一所真正现代意义上的、综合的、具有国际视野和国际水准的设计博物馆，通过购买、捐赠、调拨等各种途径，把散居于国内外各处的设计收藏精品聚集到一起，系统地陈列，供国人学习、研究、教育、推广呢？

如果有哪位大人先生，能像当年创立英国V&A博物馆的亨利·科尔爵士（Sir Henry Cole）那样，在中国建立一所国立的设计博物馆，把古今中外的装饰艺术、设计经典搜罗起来，不管它叫什么名字，是"国家设计博物馆"还是"中国设计博物馆"，都是为中国的文化、制造业和设计行业做出的一个值得大书特书、彪炳史册的巨大贡献。

可是，谁知道要实现这个想法还要等多少年呢？

（原文发表于《艺术与设计》，2012年第5期。）

1 雷圭元，《中国装饰艺术之没落及其当前之出路》，中国工商业美术作家协会编，《现代中国工商业美术选集》（第二集），上海：中国工商业美术作家协会出版事业委员会，1937年。

"新文化运动与设计启蒙展"海报

附　路在何方：中国应建立国家级的设计典藏

从2008年在中央美术学院设计学院首次开设"平面设计史"这门课算起，周博老师已经在"中国现代平面设计史"这一研究领域有了十余年的思考和关注。期间他参与并主持策划过一系列与中国现代平面设计有关的展览。这些展览以学术研究为基础，在积累材料的同时，他也积极著书撰文，思考相关领域的问题。虽然主要研究集中在平面设计领域，但他提到的诸多问题也同样存在于室内设计、工业设计、家具设计、服装设计等领域。

在他看来，中国在经历改革开放的快速发展后，需要重新思考设计在产业价值之外的文化价值。从历史研究的观点与全球视野出发，他与许多学者都积极呼吁应该在中国尽早建立国家级的设计收藏和设计博物馆。学者们应该在设计史料梳理和积累的过程中，逐渐形成设计文化的价值判断，这对中国设计文化自信的确立以及设计教育的普及都具有基础性的长远意义。

《设计》：您是如何进入中国近现代平面设计史研究的？

周博：我的本科和研究生都是在中央美术学院美术史系就读的，博士研究方向是西方现代设计思想史，之后也翻译过一些设计经典著作。美术学院的平面设计专业比较强，学生的图像思维能力和艺术思维能力都比较好。留校后我就开始教授"平面设计史"这门课，教书就要追求系统、理性的知识。但当时关于中国平面设计史的书籍不是很多，国内外一些重要参考书中关于

中国的内容也极少。比如菲利普·B.梅格思（Philip B. Meggs）的《平面设计史》，其中有一些中国古代书籍设计的内容，但对中国近现代设计的论述基本上是空白。2009年世界设计大会期间，在许平老师的主持下，我们策划了一个平面设计文献展。我和学生用4个月的时间整理了中央美术学院图书馆收藏的1万多张新中国成立以来的年画、宣传画等，还有民国期刊。整个展览以海报为主，结构并不复杂，但却是中国学者第一次系统地梳理和展示中国现代平面设计的历史成绩，大家都很关注，效果很好。这个展览对我也是一次重要的经历，亲眼看到、亲手摸到那么多真实的材料很有意义。研究美术史强调史料的整理，要求说话必须有依据。后来我自己也开始有意识地收集相关资料，尤其是一手材料，对研究的深入很有帮助。

《设计》：为什么我们现在看到的大部分设计史书籍都是以西方设计史为主体的？

周博：据我所知，国内高校的设计史教育基本上都是以西方人勾勒的设计史版图为基础，大家写书、写教材依据的也大都是英文文献。我们看国外的美术史、设计史著作会发现一个有趣的现象，法国人写书以法国为中心，英国人写书以英国为中心，日本人写书就拼命往里面添日本的内容。尤其是最早写设计史的英国人，他们的学者写的书大都是以英国为中心，以欧洲为半径。如果这个英国学者常年生活在法国或意大利，他还会比较公允。如果他一直生活在英国，英国的内容就会占到一半甚至还要多。这就给我们中国的学者提出了一个问题，就是如何从中国出发写作世界设计史。这也是我的一个理想，以后一定要有体现中国学者的学术主张、站在中国视角去看世界设计格局的设计史。这就牵涉历史书写的价值观和内容编纂的问题。虽然我们现在出版了很多关于设计史的书籍和教材，但大部分内容都在重复，很多是没必要去写的，因为没有新的史观、史料和方法。我们需要的是一种区别于西方中心论的，站在中国向外看的具有全球化视野的设计史。我们要基于中国人的写作视角，以中国文明为出发点，从设计的角度讨论中外的设计文化交流和相互影响借鉴的情况，以及我们提供给世界的独特贡献到底有哪

些。然后从世界反观中国,我们看自己也能看得更明白。

这一点我们要向日本学习。日本学者都有一种能力,也是他们自明治维新以来的一个夙愿,即脱亚入欧、融入全球发展的浪潮。日本人的写作永远把日本当作世界的一个部分,不论是现在还是古代。但中国人的思维方式不同,总是一种"中国—外国"的两分法模式,比如中国美术史、外国美术史,中国建筑史、外国建筑史,我们的知识似乎从不参与全球知识系统的建构,这显然是不合理的。这样,学生就不容易建立一种全球视野,不能全面地思考中国文明的创造与其他文明之间的关系是怎样的。这种割裂形成之后,就变得狭隘了,不容易得到客观的结论。在不断加深对我们自身文化的认识的基础上,只有建立一种全球化的视野,充分了解不同文明和地域之间的交互网络关系,文明之间的互动、交流和影响才会更加清楚,我们的心态也会更平和。

《设计》:国外是如何建立这种博物馆价值体系的?

周博:建立国家级的设计博物馆,这种行为都是自上而下的。法国有国立装饰艺术博物馆,英国有V&A博物馆。英国的V&A博物馆是1851年世界博览会的结果,有国家层面的推动,博览会上展出的一些产品被留下来建立了一个博物馆,积累了100多年。一旦有了设计博物馆,藏品就会日渐丰富、自成体系,展览越来越多,故事就越来越多,这些都会赋予藏品多样的文化价值。设计博物馆的建立也有助于培养普通市民的设计收藏意识,对一个英国的中产阶级家庭来说,收藏设计是很正常的事情,他们用了100多年的时间去接受这件事。

西方用了几十年、上百年积累出一个博物馆,收藏可能以十万、百万计,但长期陈列的可能只有千百件,都是通过各种比较、精挑细选出来的真正影响时代的标杆性作品。MoMA从20世纪30年代开始,通过高水平的学术研究和展览,不断地定义什么是设计,什么是这个时代的好的设计。可能再过二三十年,人们对设计的看法又会有很大的变化,但是从设计博物馆的角度来说,他们通过收藏和展览不断地定义什么是时代设计的经典,什么是值得

公众关注的大设计、大问题，不断地刷新着我们对设计的认识，最后，设计师和他们的创意也成了社会文化创造的重要部分。

我们知道，艺术品的价值是在包括美术院校、批评家、策展人、学者、学术出版在内的整个"艺术世界"里逐渐确立起来的。一流的博物馆为一流的艺术家做展览，一流的期刊做整版介绍，一流的批评家写作讨论，最终才能一定程度上确定艺术的价值。设计也需要有这种一流的、综合的价值判断力联合助推。有了设计博物馆的收藏，这些内容就会逐渐沉淀，有了设计奖项、设计出版、设计市场等等，就会构成一个相对完整的"设计世界"。如果没有这种收藏机制，很多好的东西用完了就会被丢弃，我们对设计的理解就会变得支离破碎。

英国人特别重视设计档案的积累，美国人、法国人、日本人做得也不错。在MoMA的网站上可以下载几十年来设计展览的画册，其中许多展览都非常重要，定义了我们对现代设计的理解。在这个过程中，其设计文化和学术高度也就积累起来了。西方发达工业社会向来重视这种价值标准的积累和梳理。有了以前的这些经典设计的价值系统作为参照，现在的写作就变得越来越细、越来越多元，甚至"反博物馆"的历史书写也大有人在。但是，我们不能鹦鹉学舌，因为我们还有很多基础问题没有解决。

《设计》：要建立这样的设计叙事还存在哪些困难？

周博：专家学者们在不同的领域已经做了许多工作，也出版了一些专业著作，但我觉得基本史料的积累还是不够。尤其是关于中国设计，我们现在还缺少一个基本的框架和坐标系。现在大家都是自说自话，因为我们没有V&A或MoMA这样用设计收藏建立起来的经典叙事，也没有经过公开的学术讨论和筛选，大家一致认可的经典设计作品系统。我们亟须一个建立在大量设计收藏基础上的经典设计叙事，这样才能够从文化的高度对设计价值的判断有一个基本的把握尺度。这个尺度肯定不完美，有这样或那样的问题，没关系，可以慢慢地补充、完善和修整，即便你反对它，也得先立一个明确的靶子。要想从国家层面上建立这样一个叙事，就要照顾到设计实践和研究的

各个方面，凝聚大家的力量和共识，同时，我觉得这样一个强调经典的设计叙事也会与民间的、非主流的设计叙事形成互补。

但我们现在对设计的看法依然分散在各行各业里，哪怕在一些比较发达的地区，许多人对设计和设计文化的认识也非常局限，往往停留在自己的专业领域画地为牢。设计不单是某个行业里的某些人的事情，更不能因为个体利益而影响整体的价值判断。现在这种比较散乱的状态不但影响学术判断，也让设计史写作变得困难。我们需要看重的是作品本身及其思想的创造力和影响力。现在，国内很多企业和设计师获得了各种国际大奖，但人们一谈到"中国设计"依然没有自信。这其中很重要的问题就是，他们可能做了一两件很不错的作品，但是并没有产生一套可以被别人效法学习、启迪智慧的思想。我们在设计类型的原创性和设计思想的丰富性方面还有很多欠缺。

此外，还有一个设计文化的传承和延续性的问题。中国近现代史的一个关键词是"革命"，这影响了一代又一代人的价值观，新生力量总要掀翻前一代人所确立和认可的东西，不断进行革命。其实，革命虽然有好的一面，但也给我们的文化带来了许多伤害。从一种文化保守主义观点来看，我们首先要知道前人做了哪些事情，从而在文化判断力上保持谦卑。我前段时间在读内田繁的《日本设计60年》，可以看到，虽然书中有很多个人视角，但他和许多日本设计师一样，都诚恳地尊重前一代人的贡献，承认日本设计是一代又一代人慢慢积累起来的。日本设计师对待历史和文化的这种谦卑的态度值得我们学习。

《设计》：建立一个国家级的设计博物馆有哪些意义？

周博：我总是强调，我们看中国今天的设计要有历史和文化的视野。1927年，时任国立艺术专门学校校长的林风眠先生发起了"北京艺术大会"，当时图案系（也就是今天的设计系）的师生也都参与了。当时的系主任黄怀英在雪花社《图案集》的序言中就谈道：设计（图案）主要有两个重要功能，一个是蔡元培先生讲的美育，美好的设计对人生是有意义的；另外一个是实业救国，与列强争利权。改革开放以来，大家长期关注的都是设计对经济和

产业的意义，也就是"实业救国"这条线索，而忽视了设计在美育和文化建设上的意义。当设计对经济的意义发挥到一定程度的时候，我们会发现设计的文化身份也是不可或缺的，设计和文学艺术、哲学社科等各门类一样，都是构成文化发展和繁荣的重要组成部分。而建立国家层面的设计收藏和设计博物馆，其意义主要就在文化层面上。通过收藏和展览展示，可以让设计的概念渗透到文化的方方面面，帮助我们的设计师和学生建立自己在设计文化上的自尊和自信。

事实上，很多专家都呼吁过，中国缺少一个像中国美术馆那样的国家设计博物馆。要建一个国家性的设计博物馆，我觉得北京和上海会比较合适。因为上海是经济中心，近现代设计文化的底子非常雄厚，北京的历史文化传统比较悠久，又是政治文化中心。其他的城市，相较而言不够综合。当然，在哪里建、怎么建取决于文化主管部门的决心和魄力。我主张，在这个国家级的设计博物馆里，既要有中国设计的经典叙事和陈列，也要有全球视野和开阔的胸襟，要把古今中外优秀的设计创意都放到这个设计博物馆里面去，让它们形成对话与碰撞，产生多样性和源源不断的活力。设计博物馆的建立显然有助于培育青少年的设计思维和审美意识，有助于商品经济创意活力的增长，也有助于增强设计师的文化自信和凝聚力，各种设计类的展览对大众也很有吸引力，对日常生活具有潜移默化的引导作用和启示价值。

在欧美等发达国家，设计是社会文化系统中很重要的一个组成部分。博物馆是收藏文化的地方，学者的主要任务是建立文化系统，把文化的价值和文化的线索梳理清楚，让接受教育的人有一个系统性的概念，可以从以往的历史经验中找到参照和支撑。对博物馆来说，基础就是收藏和研究这两块，有了这两方面作为基础，往后的发展就好说了。长期来看，项目会结束，人也终会离去，而所有这些都会变成历史和文化的一部分。当我们把设计收藏的系统建立起来后，日积月累就会形成一个"无限的清单"，设计师、设计品牌和作品的故事会被不断言说。最终，那些重要的人和作品就会进入一种经典叙事里面，拥有一种文化身份，只要提到这个问题就会想到这个设计师或者设计作品。当我们不断把这些东西汇集起来的时候，设计文化的意义就会

在不断排列组合的过程中衍化、生长。另外，中国有很多慷慨的私人收藏家，也有各种各样的协会档案，有了国家级的博物馆就可以慢慢地把这些收集到一起，然后逐渐确立设计作为文化创造力的重要意义和价值。

《设计》：您认为这些设计资料和历史文化之间有怎样的关系？

周博：中国的设计文化是与我们的历史文化有关系的。很多设计本身就是中国文化史上的大事件，是只有在我们的设计文化里才会产生的现象。但是每个人看到这些东西的时候，感触点是不同的，即使同一个作品，意义也是多元的。我自己也做一点设计收藏，有时候就是不起眼的一张纸，但后面却隐藏着大历史，当你看懂了就会非常激动。研究的意义之一就在于建立具体的实物和历史之间的内在关联，当你用清晰的证据和判断把这种关联建立起来之后，作品本身就会说话，产生意义。

我的主要工作是做设计史的相关研究，特别注重一手材料，它们能够把我们平时看不到、意识不到的东西呈现出来。我们应该从哪些角度进入这个领域？在具体做的时候，这些内容要怎么去讲？其中也存在机遇的问题。做历史研究有辛苦的地方，你总得想方设法去寻找这些东西，当然，研究清楚之后会体会到发现的乐趣。从学者的角度，我建议设计师要做好自己的档案管理，应该说这是文化自觉和文化建设的一部分，无论它们的最终归宿是哪里，对后人来说都是一笔财富。当然，很多道理讲起来很浅显，但真正做起来比较难，无法一蹴而就。

《设计》：在中国近代设计史的梳理中，哪些设计细分领域做得比较好？

周博：目前来看，最好的肯定是建筑史研究。在清华大学、东南大学等高校的建筑学院，有建筑史和建筑理论专业，很多优秀的学者在研究中国近代建筑，经过长期的积累形成了丰厚的研究成果，比如赖德霖、伍江、徐苏斌主编的五卷本《中国近代建筑史》。做建筑研究的人协作能力好，有学术梳理的传统，他们的理论思考和写作能力也比较强。另外，建筑具有公共性，存在的时间比较久，不像包装、广告这类平面印刷作品，很容易消失。

中国近现代的平面设计、产品设计和染织服装设计等领域，近些年史论研究的水平也有很大的提升，许多前辈学者都做出了很大的贡献。中国是个大国，各地都有设计的历史经验积累，如果一个学者很认真地去做研究，做一手材料的准备，不人云亦云，基本上一个领域一辈子就搭进去了。所以我们要珍视学者们用几十年时间做的这些学术积累。

《设计》：现在很多企业也开始建立自己的企业馆、品牌馆，也有一些私人的、地方的机构去建立这种博物馆，您如何看待这种现象？

周博：事实上，设计发生作用的主要场域是市场经济和消费领域，与企业相关的设计收藏肯定是非常重要的一块。国外也有很多由企业创立的品牌博物馆，许多著名的车企、家具企业以及时尚品牌都有博物馆，这也是他们的企业文化的一部分。应该说，设计史研究对这方面资料的利用还不够充分，国内外皆然。因为学术研究比较倚仗公开的、客观的资料，企业的很多内容因为涉及商业利益，真正到了一定程度就不公开了，有些说法到底是广告还是事实也要辩证，所以企业设计这一块的研究还是有难度。另外，新中国在集体经济时代，各大国有企业和研究所其实都有大量的设计积累，后来经济转型，企业破产重组，大量的资料都遗失了。国内一些高校或者地方的博物馆的力量都比较薄弱，它们的设计收藏还不足以让大家形成对中国设计乃至世界设计的整体概念，很难对设计文化的塑造起到真正重要的推动作用。如果我们有一座类似中国美术馆一样的国家设计博物馆，它是一个独立的国家文化事业单位，成立之后就会提供编制，一群人会持续地做设计收藏和展览，这样就会形成有效的、可持续的设计文化积累。所以还是要找专业的人做专业的事，用专业的办法、专业的设备去做，才能有好的结果。设计博物馆想维持运营比较容易，比如跟奢侈品牌和企业合作做一些活动，做一些艺术和经典设计的衍生品，老百姓也愿意参观购买。我们看到，许多国外的设计博物馆都有它们的生存之道，这是设计的一个好处，比较亲民。

《设计》：分享一个您目前关注的行业话题。

周博：我现在比较关注的是新的技术和产业条件之下，产品的形态会发生怎样的变化，这些变化给我们的设计思考以及生活方式带来怎样的改变。今天的很多产品形态跟我们以前学的理论并不符合，我们以前学的设计史和设计理论大都是工业3.0时代以前形成的，主要处理的还是物品与造物相关的问题，这个知识框架肯定要升级换代了。今天的很多设计产品都是"互联网＋"的产物，是把虚拟世界的线上操作和现实世界的真实体验连接成一个整体，这是以前没有的一种设计概念。我们的设计思维不能停留在工业4.0之前，要向未来看，或者站在未来思考我们今天的应对之道。

中国现在发展得太快，很多行业就像在滚雪球，雪球越滚越大，规模、技术、市场都在变大。但雪球变大不一定都是好事，搞不好也会产生雪崩、雪灾。所以，我觉得设计伦理思考在工业4.0时代依然有其价值，很多事情只是看上去很美或被说得很美，到底是不是呢？我们的设计师和学者要有理性的头脑。今天中国设计遇到的很多问题是国外以前的经验中没有涉及的，也可以说是我们这个国家、这个时代特殊语境中的产物，国外学者也很关注中国现在正在发生的这些设计经验。老一代人谈文化自信，基本上都来源于我们的民族传统文化，现在，我们有条件在全世界通用的技术或前沿设计领域里说一些自己的观点了，但我们是不是有能力提出影响世界的设计理念呢？对中国当代的设计师和学者来说，对这些新的设计问题的深入思考和系统构建应该就是自身成长的新机遇，我对这些很期待，也很感兴趣。

（原文发表于《设计》，2021年第2期。）

沟通的价值

理解当代中国的视觉传达设计，有两个基本的背景：一是改革开放后，中国与世界的经贸往来和文化交流日益广泛，与此同时，中国内部的政治、经济和社会生活也在剧烈地变化。从农业国家到工业国家，从计划经济到社会主义市场经济，从强调集体主义到尊重自我实现，这些变化为中国当代设计的迅速发展提供了肥沃的土壤。在北京、上海、广州和深圳等地，私营设计企业、设计师工作室和民间设计师团体的不断涌现充分说明了这一点。二是视觉传达设计所依附的媒介技术的巨变。20世纪80年代到90年代，中文信息传播依赖的主要是纸媒，80年代的思想解放运动极大地推动了书籍和期刊的发行，出版业的繁荣带动了书籍设计的发展。很快，新的媒介迅速兴起。首先是80年代中期开始电视机的普及，大量的图像和文字信息从纸媒转移到屏幕，投放在电视上的动态广告语言逐渐变得丰富起来。继之而起的，是自90年代中期开始电脑和互联网技术的迅猛发展，这一巨变真正改变了整个时代的发展方向。在接下来的20多年中，从门户网站到社交媒体，新的媒介和

传播方式层出不穷，它们为设计传播创造新的价值提供了媒介基础。

视觉传达设计的基础是字体设计和图形语言。20世纪90年代之前，中国字体设计的重镇是北京和上海，上海尤为重要。因为自晚清以来，作为中国近代印刷出版业的中心，上海的文化土壤培育出了一代又一代的字体设计师。中华人民共和国成立后，以钱震之、谢培元、徐学成等人为代表的上海字体设计力量在全国仍旧独占鳌头。在汉字简化运动中，他们也为汉字印刷字体的标准化做出了重要贡献。70年代末，北京大学王选领导研制的汉字激光照排系统和汉字信息压缩技术，使中国的印刷出版业彻底告别了铅与火的时代。技术进步改变了文字信息的传播方式，也为汉字日后顺利进入信息时代打下了基础。新中国成立初期积累的一些经典字体通过计算机的设计辅助，成为可供信息时代使用的字体语言。技术进步的另一个影响是使90年代之后中国字体设计的中心逐渐从上海转移到了北京，以方正和汉仪为代表的字库企业对全国字体设计的影响越来越大。上海的一些优秀的字体设计师也开始以各种方式与北京的字库企业展开合作，比如方正兰亭黑的设计者齐立就来自上海印刷技术研究所。

当然，对视觉传达设计而言，图形图像的重要性丝毫不亚于字体设计。事实上，图形图像的设计在中国20世纪前期以商业文化为土壤的商标和包装设计中曾一度繁荣。但是，后来的集体经济制度遏制了市场和消费，商业设计也几乎遁于无形。不过，在改革开放之后商品经济的大潮中，图形图像语言很快就得以复兴，在经济和公共生活中的重要性日益凸显，并在90年代兴起的企业形象设计（CI）和广告设计中得以强化。在公共领域，图形语言也因为中国的现代化和城市化的发展而显示出对标准化设计语言的迫切需求。陈汉民1979年设计的公共信息图形于1983年被纳入相关国家标准，这反映了科学、系统、标准的图形语言对公共生活的重要意义。而2008年北京奥运会相关标志（图18-1）和体育图标（图18-2）的设计，将民族艺术语言国际化、理性化，促进了各国人民对中国悠久文化的了解，表明图形语言在重大国际文化交流活动中对塑造文化身份具有独特价值。

经由字体、图形和图像语言传递的信息都需要媒介载体的支撑。总的来

图 18-1　2008 年北京奥运会申奥标志

看，改革开放后，前 20 年是纸媒的时代，后 20 年则见证了数字媒介的迅猛发展并逐渐占据主流。纸媒时代最后一个重要的事件是创意海报的兴起。基于计算机辅助设计的海报设计，因其语言的国际化和对图形图像的广泛运用，而成为越来越多的设计师的观念试验场，深圳一度成为这一设计运动的中心。临近香港、经济繁荣的特区优势，以及发达的印刷业和具有公民意识的设计师团体的崛起，都为深圳设计的崛起准备了客观条件。1992 年深圳的"平面设计在中国"展览（图 18-3）成为中国现代平面设计的一个里程碑事件，包括王序、王粤飞、陈绍华、王敏在内，许多重要的设计师都曾参与其中，有的作品甚至成为一个时代的象征，比如陈绍华为该展览设计的"人"字形海报（图 18-4），其传统与现代纠缠的意象寓意深刻、发人深省。"平面设计在中国"的主办方用国际通行的方式组织评审，该展览以崭新视野勾画了当代中国平面设计的版图。受其影响，"平面设计"这个概念在追求国际化的新一代设计师的心中扎了根，"装潢设计"的概念逐步退出了历史舞台。1996 年，深圳"平面设计在中国"又举办了第二次以"沟通"为主题的海报展，

沟通的价值

图 18-2　2008 年北京奥运会体育图标设计

旨在促进两岸四地设计师的沟通和交流，强调相互理解、价值的多元，而不是单向的宣传和传达，尤其是"沟通"二字，点出了信息传达设计最重要的意义和价值。

当然，和书籍报刊一样，海报、包装都是纸媒。它们和广播、电视一道，构成了传统意义上的媒介传播路径。其传播的方向都是从一点到多点，从一个信息中心散播到更多的受众。在这种情况下，只有信息的传播、传递和传达，很难产生及时有效的信息沟通和交流。互联网和信息高速公路则改变了这一切。作为中美部长级会谈中关于加强两国相互开放议题的一个结果，中国电信于1995年1月开通了北京、上海两个接入互联网（Internet）的节点。

图 18-3　1992 年深圳的"平面设计在中国"展览

从此,中国进入互联网的时代,沟通、交流、交互的意义逐渐显现出来。首先是以搜狐、网易为代表的大型综合门户网站的兴起,继之以腾讯QQ、新浪微博为代表的交互通讯,后来又出现了微信这种可以网罗、融汇一切信息沟通方式的媒介工具。至此,中国主要倚仗纸媒传递信息的时代基本上就结束了,但是设计传播对经济和公共生活的价值仍旧重要。4G技术的普及导致短视频大量出现,为动态的图形、图像和文字设计提供了可能。源自日本的弹幕视频,让观众在网络上观看视频时可以同时看到屏幕上弹出的评论性字幕,给观众造成了一种"实时互动"的错觉,抖音(Tik Tok)的出现更是使短视频以其图像化的声情并茂的形式改变了年轻一代的生活和交往方式。这种像杂草一样、众声喧哗的综合体验也给今天的传达设计带来了新的可能和刺激。

显然,信息的设计传播已经不可能再仅限于视觉,就像我们常把"语言文字""听说读写"并置在一起那样,视觉和听觉在真实的交流情境中从来都是一体呈现的。人工智能技术的发展使声音和文字可以相互转译,不同的文字之间的翻译也越来越精确。像"小度"这类人工智能助手的出现,为

图 18-4 陈绍华为深圳"平面设计在中国"展览设计的海报

我们思考如何综合视觉和声音体验,通过设计有效地传递信息提供了新的可能。工业4.0时代的到来,使虚拟世界和现实的世界相混杂,人们在各种线上虚拟社区中进行信息交流,在线下的实体空间中实现产品功能,沟通成为互联网产品交互的一部分。而如何通过系统设计保证用户的隐私和信息安全,也成为互联网产品设计必须面对的重要问题。

进入21世纪,越来越多的视觉传达设计师开始关注一些重要且敏感的社会议题。他们发现设计是一种综合了智慧和表达方式的力量,不能止于形式语言的探索。对设计的社会责任的强调,使设计师们开始关注他们以前从来不会关注的一些问题,比如用设计的方式提倡绿色环保,提升社区生活品质,帮扶贫困地区脱贫致富,等等。他们开始运用设计思维帮助他们的客户或用户解决问题,图形、图像语言则成为最后的设计呈现方式。设计不再单纯以视觉,而是以整个设计过程作为一个整体参与到社会设计项目中去。这些变化,都促使我们重新思考当代设计的语境和价值问题。

2020年,新冠肺炎全球爆发继续叩问着"设计何为"的问题。无论是在真实的世界还是虚拟的世界,无论是在物质生活的领域还是精神意识的领域,人类的疏离、隔阂、猜疑、仇恨似乎已经使全球化浪潮的美梦变得面目全非、破碎难圆。然而,无论是马歇尔·麦克卢汉说的"地球村",还是巴克敏斯特·富勒所谓的"地球太空船",抑或中国古人讲的"天下大同",今天的人类世界显然比以往任何时代都需要沟通,相信设计可以有所作为。

(本文2020年应约为深圳设计互联和英国V&A共同编辑出版的《设计的价值在中国》而写。)

下编　　　风格即人

风格即人：
试论周令钊先生的艺术与设计之路

 提到艺术家，大多数人脑子里面会立刻蹦出达·芬奇、米开朗基罗、罗丹、梵·高、徐悲鸿、齐白石等巨匠的名字，似乎艺术家都应该是卓尔不群、戛戛独造的一类人。事实上，由于时空、信仰、民族、思想和文化传统等方面的差别，不同的人对待艺术和人生的态度其实区别非常大，很难统而化之。即使同一个时代的艺术家，他们的追求也有很大的差别。尤其是19世纪中叶以来，置身于"三千年未有之变局"的中国，经历了整个20世纪剧烈动荡、诡谲变幻的社会和文化变迁，生活在这么一个时代的艺术家，他们选择的艺术创作方向就更加多样。他们有的人固守传统，有的人融合中西，有的人借古开今，有的人引东洋之水，有的人取西洋之经；有的人孜孜于文人画传统，耽心于书卷之气，也有的人扎根于民间艺术，问道于下里巴人。尽管每一个时期都会有艺术家认为只有自己掌握了艺术的真理，可时过境迁之后，人们总会发现，其实各有各的道理，不可能苛求大家都走一样的道路。只要在自己的艺术道路上能够闯出一片新天地，终究会被历史铭记。

图 19-1　周令钊、陈若菊创作的庆祝中华人民共和国第一届全国人民代表大会第一次会议宣传画，1954 年，76cm×53cm，中央美术学院图书馆藏

图 19-2　周令钊、周成儦创作的庆祝国庆宣传画，1954 年，76cm×53cm，中央美术学院图书馆藏

　　与20世纪的多数画家相比，已经过了期颐之年的周令钊先生走的路就更为"奇特"：他既不算"传统"，也难说"现代"，显然不属于"国粹"，更不能算"苏派"，说不上"阳春白雪"，又不是"山药蛋画派"。他的艺术道路，是把他自己理解的一种清新的、质朴的、民族的、装饰性的美融入设计和公共艺术作品中去，既能够成就国家形象和政治景观的宏大叙事，又能够深入到平民大众的日常生活中去。这种艺术的价值在于既不突出个性，也不那么炫目迷人，但是，当你逐渐知晓这些作品的设计和实施过程，理解了它们创作的复杂和艰巨之后，一定会感到惊讶，甚或是震惊，进而对艺术家处理复杂问题的卓越才能钦佩不已。这类艺术作品所蕴含的往往是我们时常在享用，或者说总是在不经意中会触碰到，却浑然不觉的东西。这种"美"，有时平易近人、清新隽永，有时又必然弥漫在特定的时间和空间之中，符合政治话语和公共生活所主张的特定意涵、社会价值和文化品格。我以为，这恰恰是包括设计在内的公共艺术应该具备的特点，也是我们理解周令钊先生艺术人

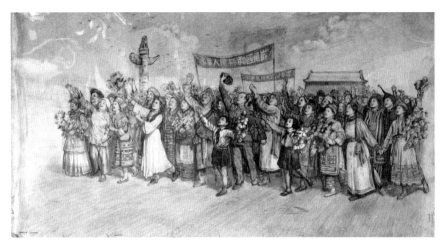

图19-3 "中国各族人民大团结",周令钊创作的第二套人民币5元票面正面中心图,1952年,铅笔素描稿,42.1cm×72cm,中国印钞造币总公司藏

生的一个基点。

许多人对周令钊这个名字并不熟悉,但他主创或参与设计过的作品,却是1949年以后,几十年间每个中国人日常生活的一部分(图19-1—图19-3)。譬如,他与夫人陈若菊先生一起绘制了开国大典时天安门城楼上的毛主席像,与张仃先生一起设计了中国人民政治协商会议的会徽,作为中央美术学院设计团队的主要成员参与设计了中华人民共和国国徽(图19-4),设计了中国共青团团旗,主笔设计了中国人民解放军"八一勋章""独立自由勋章""解放勋章",并从20世纪50年代起,在30多年的时间里担纲第二、三、四套人民币的票面整体美术设计。他还设计过《中国共产党第八次全国代表大会》(1956)、《胜利超额完成第一个五年计划》(1957)、《中华人民共和国成立十周年》(1959)等重要纪念邮票(图19-5),绘制了包括黄鹤楼抗战大壁画《全民抗战》(1938)、历史画《五四运动》(1951)、壁画《世界人民大团结》(1959)等在内的诸多重要作品。此外,1950—1967年的10多年间(1966年除外),周令钊先生还是天安门"五一"劳动节和"十一"国庆节游行队伍中仪仗队及文艺大军的总体美术设计(图19-6)。改革开放之后,周令钊先生的艺术生命力又再次被激活,不但创作了《白云黄鹤》(1984)等重要壁画作品,还参与并主持了中国最早的主题公园——深圳锦绣中华和中

风格即人:试论周令钊先生的艺术与设计之路

223

图 19-4 中央美术学院国徽设计小组国徽设计方案（二）——"周令钊方案"（复制件），1950年，中国政协文史馆提供

图19-5　周令钊的中华人民共和国成立十周年（第四组）邮票（纪70）设计原稿，1959年，中国邮政邮票博物馆藏

国民俗文化村的总体设计工作。毫无疑问，周令钊先生所做的这些工作，对于中国现代的设计艺术和公共艺术来说都极具开拓性，这些足以使任何一位艺术家或设计师名垂青史。而支撑这些重大设计和公共艺术创作的基础，则是周令钊独特的人生经历和艺术追求。

我们可以把周令钊先生的艺术人生大致分为三个阶段：

第一个阶段，是从1919年湖南平江出生到1948年到国立北平艺术专科学校工作之前，这30年是周令钊先生艺术人生的成长期。少年时代，他先后就读于长沙华中美术专科学校和武昌艺术专科学校，师从汪仲琼、陈国钊、唐一禾、沈士庄等先生，接受了良好的艺术教育。1936年，17岁的周令钊前往上海华东照相制版印刷公司，跟随著名的制版印刷专家柳溥庆学习制版。1937年，抗日战争全面爆发之后，周令钊开始积极投身抗日宣传工作。1938年，19岁的周令钊进入由共产党领导的武汉政治部第三厅艺术处美术科工作。在此期间，他参加了黄鹤楼《全民抗战》大型壁画的绘制。尽管这件史无前例的大型壁画作品在完成之后不久就被日寇所破坏，但是它极大地鼓舞了抗日军民的士气，作为具有里程碑意义的中国现代壁画的杰出代表，在中国现代艺术史上也写下了浓墨重彩的一笔。1939年，周令钊参加由范长江同志带队的南路前线工作队，去柳州、迁江、滨阳、镇南关等地慰问抗战军民。抗日战争末期，他又与冯法祀、特伟一起，随抗敌演剧五队去滇缅抗战前线写

图 19-6　周令钊为《新观察》杂志第 20 期创作的封面、封底图"天安门前",1954 年,艺术家提供

生,甚至冒着生命危险深入缅甸,慰问中国远征军的将士。抗战结束之后,他在陶行知先生创办的上海育才学校作为美术教员工作了一段时间,直到1948年来北平艺专任教。

对一个不到30岁的年轻人来说,这段人生经历可谓跌宕起伏、丰富精彩,尤其是他积极投身抗日战争,成就了中国现代艺术史上的一段传奇。毫无疑问,而立之年前的人生经历对周令钊后来的生活轨迹、工作方式、艺术观念和创作手法都产生了深远的影响。比如,周令钊在华中美术专科学校和武昌艺术专科学校学习时,沈士庄(又名"高庄")先生就教过他素描和工艺美术。后来去上海求学,他又曾跟随中国现代著名的印刷专家柳溥庆先生学习印刷制版。中华人民共和国成立后,周令钊在参与国徽的设计时曾与老师高庄合作过,而且周先生非常推崇高庄先生在国徽设计中的贡献;在设计人民币时,柳溥庆是中国人民银行印钞厂的总工程师,他们又得以在一起工作。在周先生的一生中有很多类似的经历,似乎都是冥冥之中确定的缘分和人生际遇。而抗战期间艰苦卓绝、九死一生的军旅生活,

不但塑造了周令钊先生乐观旷达的人生观，也养成了他战士一般坚毅果敢的性格和举重若轻、干净利索的做事方式。我们可以在他后来为新中国所做的大量重要艺术和设计工作中看到，无论设计任务多么艰巨繁难，周先生总是能够既快又好地完成，在他的作品中看不到丝毫的犹豫和含糊，这对任何艺术家来说都是很不容易的。

在艺术创作的观念和手法上，青年时代与众多杰出艺术家的接触，尤其是向前辈大师的学习，为周令钊后来的艺术探索指明了方向、奠定了基础。在其绘画语言的形成上，有两个方面的影响尤其值得注意：其一，是周先生从他的老师、留法艺术家唐一禾等人那里学来的写实技巧和能力。这一点，我们可以从他20世纪40年代以来大量精准的写生作品中看到。他在抗战期间描绘演剧队成员的那些竹笔速写以及他在育英学校画的人物速写，打调子的方式都是"法式"的，从中可见唐一禾以及法国学院派写实主义的影响。其二，是从张光宇先生那里学到的具有浓郁民族风格的装饰艺术。抗战期间，香港沦陷之时，周令钊曾跟随张光宇一起在桂林写生，他非常喜欢张光宇的绘画风格，一路仔细揣摩和学习。1950年，张光宇先生从上海来到中央美术学院实用美术系任教，周令钊又与张光宇先生成为同事。所以，我们在看周令钊的绘画时很容易想起张光宇的装饰艺术风格，这是有师承关系的。可以说，周令钊把他超强的捕捉生动物象的写生能力和张光宇的装饰风格结合在一起，形成了他那种"精确的"装饰风格。值得注意的是，周先生绘画中的装饰风格与我们今天习见的概念化、套路化的装饰画是截然不同的，因为周先生的所有作品都来自经年累月的写生积累，每个细节都有生活依据，不是后来的那种借"装饰"之名的概念化编造。所以，他的装饰风格生动而又充满细节，而且每条动线和细节都是对的，经得起推敲，这一点是后来许多追求装饰风格的画家所不具备的。

第二个阶段，就是从1948年受徐悲鸿先生之聘来到国立北平艺术专科学校任教，历经北平解放和新中国成立，直到"文革"结束。这个阶段也是30年，其中前20年可以说是周令钊先生一生中最忙碌的时光，也是他艺术人生的成熟期。在此期间，周令钊先生的工作和成就主要集中在三个方

面。其一,是作为主创者之一参与了包括政协会徽、国徽和人民币在内的新中国国家视觉形象的设计工作,完成了大量艰巨的国家设计任务。显然,这类作品属于公共图像,与艺术家的个性和情感表现无关,它们必须是社会主义的、人民的、民族的,设计者必须通过一种上上下下都能够接受的视觉语言来表述国家意志、传达时代精神,从而凝聚并建构平民大众对新生的人民政权的身份认同。当年30岁出头的周令钊满怀热忱地参与到了这些重大设计项目中,也成了这段历史的重要参与者和见证者,而他和那一代设计大师共同参与创作的这些设计作品最终奠定了新中国官方认可的民族化设计语言的基调,其影响一直持续至今。周令钊先生在新中国设计史上的成就,正如中国美术家协会主席、中央美术学院院长范迪安先生评价的那样:"他用崭新的视觉形象'设计'了崭新的国家形象,使国家意志视觉化,反映了人民当家作主的精神风貌。"

其二,是主持了许多壁画和公共艺术作品的创作,开创了一种明亮健康、清新活泼的民族装饰风格。作为中国现代壁画运动的先驱,尽管早在1938年,19岁的周令钊就曾参与过黄鹤楼大壁画《全民抗战》的绘制,但那个时候还谈不上个人的风格面貌。到了20世纪50年代末,像重彩大壁画《世界各国人民大团结》、人民大会堂湖南厅湘绣大挂屏《韶山》和民族文化宫壁画装饰这样的项目完成之后,周令钊先生的装饰语言才算正式确立。中央美术学院教授、著名油画家钟涵先生曾经说周令钊先生"开创出一种平面装饰图像语言体系,完全可以名之曰中国现代的'周家样',具有广泛的影响",我认为这个评价是非常中肯、贴切的。不过,要想说明周先生的装饰语言特征,我认为还是要将其放在中国现代装饰艺术的系谱中才能看得清楚。对20世纪中国的公共艺术家来说,装饰性的语言无疑是最主要的一种创作形态。从中国的艺术传统来看,平面化的装饰性语言可以说是汉唐艺术的主要基调,这一点在敦煌的艺术里面表现得特别明显。但是,自从中国的艺术经历了唐宋的"斯文"转型之后,士大夫、文人的趣味开始主导中国的艺术品鉴,文人的业余绘画、带有书法笔触的绘画,崇尚稚拙、古雅、水墨的趣味,代替了五颜六色的重彩传统。装饰性的语言逐渐从主流的艺术语言变成了由民间

画工和各类手艺装饰匠人（比如面具匠人、皮影匠人、剪纸匠人等）所坚持的一种艺术语言，工笔重彩、笔意飞动、富于装饰的语言在宋元以后的主流文人画传统中已经没有任何地位了。所以，一直到清末民初的时候，装饰性的语言都是隐藏在民间的，并不彰显。到了五四运动之后，陈独秀提出要革"四王"的命，康有为、徐悲鸿等都主张要向汉唐的艺术传统、宋代的专业性绘画传统看齐，这时候，也就是在这种重新发现中国艺术传统的潮流中，装饰性的语言又开始复兴。当然，装饰性语言的复兴与19世纪中期以来兴起于英国的工艺美术运动、兴起于法国的新艺术运动以及20世纪二三十年代的装饰艺术运动有着密切的关系。这些外来的装饰艺术语言都具有"大美术"的视野，不唯注重绘画、建筑、雕刻这三种主要的艺术门类，尤为强调金工、印染、家具、陶瓷、印刷等实用艺术门类，所以近现代的装饰语言天生的就与"图案学"也就是"设计"挂上了钩。因而，我们会发现，中国早期的装饰艺术家都是有图案或实用美术、广告等相关背景的艺术家。中国第一代的装饰艺术代表人物是刘既漂、张光宇和庞薰琹。国立杭州艺术专科学校图案系主任、留法建筑师刘既漂是早期比较重要的装饰艺术家，但是他的装饰艺术还是非常法国做派的，虽然画的是中国题材，但是"洋味"太浓，反倒像是用西方人的眼睛看中国。而更加本土化的张光宇、庞薰琹（也曾留法）则不同，这两位艺术家最初也是学法国的装饰艺术，但是他们后来转向中国的民间艺术和少数民族艺术学习，最终创造了有中国特点的、现代的装饰艺术风格，使中国的现代装饰艺术逐渐具备了自身的特点。如果说刘既漂、张光宇、庞薰琹算是第一代装饰艺术家，那么张仃、周令钊、黄永玉则算是第二代装饰艺术家里最有代表性的人物。张光宇的绘画表现出一种现代的、民族的装饰性语言，作为学生辈的周令钊先生，其作品也有这种特点。但是，周令钊的装饰风格与张光宇又是有区别的，有继承也有变化。张光宇的装饰风格以《西游漫记》《民间情歌》为代表，受米格尔·珂弗洛皮斯（Miguel Covarrubias）的影响，画的是残暴的日寇、国民党的腐败统治和富有情趣的民间生活，因此，张光宇的画既具讽刺性又富幽默感。周令钊先生的装饰绘画则主要是服务于新中国的重要工程的空间装饰，他把讽刺性基本上去掉了，保留了幽默

感，创造出了一种富有生命力的、乐观蓬勃的理想主义装饰风格。周令钊先生的装饰风格是优美的、具有诗意的，这种风格是从他对中国传统民族民间艺术的热爱以及对新政权的信仰中诞生出来的，因此具有一种明亮而又欢快的特征。周先生的这种绘画风格在20世纪50年代定型之后，一直持续到他晚年的创作，未曾做过大的调整。其影响也十分广泛，我们不但可以在周先生自己的大量作品中看到这种风格，也可以在他学生辈的许多人后来的创作中看到这种风格的影响。

其三，是他在其他画种，尤其是水彩画和水粉画的色彩表现力上的贡献。众所周知，周令钊先生1951年创作完成的油画《五四运动》是一件非常成功的重大历史题材作品，直到今天，还没有哪件相同题材的作品在艺术的表现力上能够超越这件作品。显然，从油画《五四运动》可以看出，周令钊先生的写实功底是非常好的，而且他有驾驭众多人物、描绘大场景的卓越才能，完全可以做一个很好的油画家。但是，周先生志不在此，他还是钟情于民族民间的装饰性语言。周先生在完成《五四运动》这件作品之后很少碰油画，倒是在水粉画和水彩画上面着力甚多。我想，这一方面与他多年画广告的经历和长期从事基础色彩的教学有关，另一方面也是水溶性的颜料更贴近民族民间的艺术传统，更适合表现"民族"艺术特征的缘故。所以，我们可以看到周先生这一时期绘制了大量的水彩、水粉作品，其色彩灵动、通透、鲜艳、明亮，表现力很强。在《迎春曲》（1957）、《走亲家》（1957）和《描花样》（1958）等作品中，他还尝试融入中国的工笔画技法和苗族的色彩习惯，创造出了一种令人耳目一新的水粉"民族化"新风。

周令钊先生艺术人生的第三个阶段，是从"文革"结束直到今天，恰与"改革开放"的时代大潮同步。周先生"老骥伏枥，壮心不已"，从1978年起，他参与创建了中国高等美术院校中的第一个壁画系——中央美术学院壁画系，并担任民族画室的主任。他担纲第四套人民币的票面总体美术设计，与陈若菊、侯一民、邓澍等老艺术家一起把人民币设计的艺术水准又推向了一个新的高度。此外，他还创作了大量壁画和公共艺术作品，尤其是1983—1985年间为武汉黄鹤楼新址创作的《白云黄鹤》，不但成为黄鹤楼的一个象

图 19-7 主题公园人物设计彩图,纸本水粉,27.5cm×39.5cm,1991 年

征,在改革开放之后的新壁画创作中也是具有里程碑意义的作品。在他晚年的众多作品中,我认为尤为值得关注的是他在20世纪80年代末为中国最早的主题公园深圳"锦绣中华"和"中华民俗文化村"所做的总体设计,这使周令钊先生又成了中国主题公园艺术设计的先行者。我们今天仍旧可以看到他为"中华民俗文化村"做的整体规划设计以及为设定中华民俗村的实景演出内容和效果而绘制的大量示意图。那些丰富而又生动的细节,反映了他对广袤的中华大地上各民族的民俗文化艺术的稔熟。如果没有他几十年如一日的万里写生路和大量的素材积累,想达到这种荟萃各民族文化为一炉、情景交融的总体构想是绝无可能的。另一方面,从这些设计稿中我们也可以看到周令钊先生将民族绘画、舞台美术、场景表演等相关艺术门类融会贯通的卓越才干,如果没有他在各个艺术和设计领域中几十年的实践积累和丰富经验,要想在主题公园复杂的内容设计上做到游刃有余也是不可想象的。(图19-7)

　　毫无疑问,周令钊先生以跨越世纪的漫长人生造就了辉煌的艺术成就。他一生中参与的许多艺术和设计项目都可以用"任务艰巨"来形容,但是周先生能够举重若轻、胜任如常,这说明周先生是既有"想法"又有"方法"的人。只不过因为老先生话不多,又很少写文章谈艺术,致使我们对他的艺术特点和方法缺乏了解,但这些其实是非常值得认真探究的。在此,我只谈几点比较深刻的体会。其一,在理解周令钊先生的艺术特点时,要抓住"民族"这两个字。我们会发现,不管周先生学什么、做什么,他的艺术思想都是有核心的,这就是扎根于中华大地,始终把"民族""民族化""民族风格""民族审美"作为自己的创作方向,这便是周令钊先生在跌宕起伏的人生中一以贯之、始终不变的艺术追求。他和许多同辈的艺术大家一样,都是发自肺腑的热爱中国的民族和民间艺术,他们对本民族的灿烂文化抱持强烈的认同感,并为有能力继承和发扬中华民族的艺术传统而深感自豪。若谈文化自信,在周令钊先生的艺术上体现得最为明显。其二,周令钊先生虽然不善言辞,但是他的设计和公共艺术创作是有工作方法的。比如,他特别善于使用"网格设计"的方法,就是通过打格子,按比例精确地分解工作,有条不紊地把设计想法"放大"到特定的时空中,从而圆满地完成任务。从开国

大典天安门城楼上的巨幅毛主席像，到全运会万人参与的团体操背景"翻版"表演的设计，可以说周先生把网格设计的手法发挥到了极致，他能够在方寸之间掌握巨大的尺度，对各种尺度的设计都能做到心中有数。再如，他常用的"集锦装配"的设计手法，就是把最美的风景和艺术符号按照一定的构图和形式法则"装配"到一起。我认为，这种手法应该是在大量的人民币设计工作中形成的，最终，他又把这种手法运用到了大型的壁画创作中。其影响深广，迄今仍是大型壁画和公共艺术创作中非常有效的一种工作方法。虽然"集锦装配"的手法容易造成符号堆叠，与现代主义相比不够纯粹，但在相当长的时间内，这种手法对中国这样一个地域辽阔、民族众多、文化类型丰富多样的国家来说，仍旧具有重要意义。

总之，周令钊先生的艺术是民族的、人民的，也是时代的。他以丰富、漫长的艺术人生和卓越的创造力，塑造了一个时代的公共图像和集体记忆。他的艺术来自哺育他的这块土地，他又把自己的创意回馈给了这块土地上的人民。他的作品中既有大江大河，又有涓涓细流，既能宏伟浩荡，又能优雅细腻，既是大开大合，又是张弛有度。在这种巨大的张力之下，则是周令钊先生朴素、平淡的人生本色。中央美术学院教授、著名画家黄永玉先生曾经这样评价过他的这位老乡和同事："周令钊从不张扬，他搞了许多重大的事情，没有多少人知道。如果换成有的人，能参与其中任何一项，都可以'吹嘘'一辈子了。"周先生淡泊，时间也宽待老人家，如今已逾百岁依旧耳聪目明，那么平淡、平和、平实。回顾周令钊先生的艺术和设计生涯，总让我想起法国作家布封（Buffon）的名言"风格即人"，诚哉斯言！

（收录于周博编著，《新中国美术家·周令钊》，北京：中信出版社，2020年。）

美术字的复兴

这几年，平面设计师朋友中，玩美术字的人又多了起来。比如，我的同事蒋华先生的博士论文研究的就是美术字。可能是受老师们的影响，有的学生毕业创作也搞美术字，把民国时期或新中国成立初期的美术字又拿出来抄抄改改，其实也没什么创意，甚至都没有达到当时的水平，但因为许多人觉得"新奇"，所以评价也不错。"老调儿"成了"新曲儿"，可见，"美术字"在设计专业中被边缘化已经有些年头了。这类研究和模仿创作，或苦于材料，或狭于眼界，都有所欠缺，但无论如何，重新发现以前有价值的东西总不是坏事，而且有点"复兴"的味道，所以我认为这些都是好现象，值得多多鼓励和提倡。

美术字的确是20世纪中国平面设计的一个重要遗产，"靠边站"已经多年，非常可惜。记得十多年前，笔者考大学的时候，都得练美术字备考，写美术字对报考装潢设计专业的学生来讲，有点像书法之于中国画专业的考生，算是比较重要也比较基础的。不知道从什么时候开始，美术字基本不考

了，甚至在高校的教学中也变成了可有可无的科目。电脑普及之后，字库品类不少，一些学平面设计的学生就变得更懒了，直接用电脑字库里面的字，只要能少费些脑筋，也不管风格是否搭调。这么依赖字库，看似便利，其实大谬不然！

现代意义上的"美术字"，在清末上海的一些出版物中就已经能够看到了。到20世纪30年代的时候，美术字的创作水平和使用频率可以说都达到了顶峰。从影响来看，美术字的主要来源是日本。其实，"美术字"是个不怎么专业的称呼。日本当时有"图案文字""广告文字""装饰文字""广告图案字"之类的叫法，其中又以"图案文字"或"图案字"用得最多，也最专业。因为"图案"是日文对英文"Design"一词的翻译，所以"图案文字"就是"设计文字"或"对文字的设计"。民国的时候，梁启超的"和文汉读法"中把"图案文字""装饰文字"等概念都直接拿了过来，这些名称都可以通过与日文对照，找到来源。只有"美术字"这个叫法，笔者查阅了很多资料，都没有找到它的日本源头，估计是中国人的一个叫法，就和当时的"美术摄影""美术工艺"之类的名词一样。20世纪30年代的时候，这些叫法都是并行不悖的。

对于日本图案文字的影响，民国时的人是很清楚的。曾主编过《良友》《大众》等画报的梁得所在1936年时就说："尤其是图案字，日本先已盛行，而中国可以直接移用或变化加减。"笔者最近研究20世纪汉字字体设计的历史，东找西找、四处寻觅，买到几本日本20世纪20年代出版的重要图案文字专著，其中藤原太一的《图案化的实用文字》(『図案化せる実用文字』，1925，图20-1)和本松吴浪（本松呉浪）的《增补现代广告字体选集》(『増補現代広告字体撰集』，1929，图20-2)中都保留着著名的上海内山书店的货签。而1931年9月号的《良友》(图20-3)杂志曾经刊登过整整两个版面的"图案字"，经笔者仔细比对发现，原来都是从藤原太一的《图案化的实用文字》一书中选出来的。这些，都可以为梁得所的说法增添证据。当然，像闻一多、刘既漂这类留学欧美的人，他们的字体设计意识还有其他的来源。

图 20-1　藤原太一的《图案化的实用文字》(1929)，首版于 1925 年，是日本早期重要的图案文字著作。请注意"俱乐部"这一排字与《良友》图案字的对比。

美术字的复兴

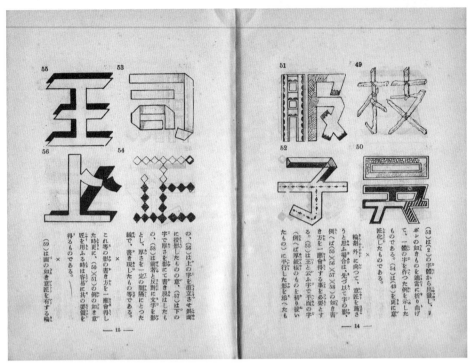

图 20-2　本松吴浪的《增补现代广告字体选集》(1929)，增补版，是日本早期重要的图案文字著作。

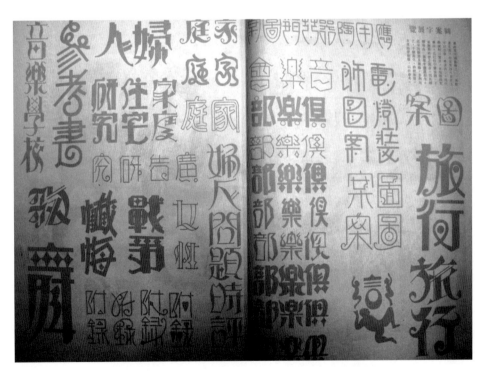

图 20-3　《良友》杂志刊登的图案字，1931 年 9 月号

图 20-4 矢岛周一的《图案文字大观》(1926)，此书现在仍在出版发行，书中内容包括矢岛周一用网格的方法为近 2000 个日本常用汉字设计的 10 款字体。

众所周知，近代的日本是欧洲的好学生，向西方学习的步伐比中国要快得多。在日本，美术字的诞生也主要是受西方的影响。在我看来，有两个来自西方的影响最为重要：一个是装饰性很强的首字母设计，这在西方有上千年的传统，工艺美术运动和新艺术运动期间又屡有新创。传到日本之后，日本人先是参照西方的文字改平假名和片假名，接着再设计笔画较多、比较麻烦的汉字，最后就设计出来一些装饰性很强的文字。另外一个，就是"网格"（Grid）的概念在明治维新的时候也传到了日本，作为字体设计的"规矩"，对他们的文字设计产生了重要影响。"网格"是文艺复兴以来一个重要的概念。举凡绘画、建筑、工程、测量等涉及几何、比例和标准的领域，网格都大有用处，现在搞3D建模、虚拟影像也少不了。18世纪，法国人创造"罗马帝王体"（Romain du Roi）时，网格的概念就已经成为西方字体设计的一个

美术字的复兴

图 20-5　钱君匋设计的《申时电讯社创立十周年纪念特刊》封面，上海：申时电讯社，1934 年

图 20-6　张光宇设计的《万象》杂志封面，上海：时代图书公司，1935 年

重要的规矩了。这个办法传到日本之后促进了日本字体设计师对汉字的标准化、规范化和模件化的研究，同时对图案文字也有很大的影响。这一点从日本大正时期最重要的字体设计师矢岛周一（矢島周一）的《图案文字大观》（『図案文字大観』，1926，图20-4）和《图案文字分析》（『図案文字の解剖』，1928）这两本书中就能看出来。

　　读到这里，有些民族主义情绪的设计师读者肯定会满腹狐疑。他们会说，既然中国的美术字受到了这么多来自日本的图案文字的影响，那你主张"美术字的复兴"，岂不是要在文化上为日本张目？其实，并非如此。作为学问探讨，我们要研究明白美术字的来源，但我们更要对自己的设计水平抱有信心。尽管20世纪30年代的美术字受到了很多来自日本的影响，但是，中国

的字体设计文化中有对欧、颜、柳、赵这些经典书体的理解，有我们的装饰艺术传统积淀，也有大上海十里洋场"欧风美雨"的熏染。所以，当时的字体设计师在实践了一段时间之后，汉字的美术字设计水平很快就有了大幅度的提高，尤其是钱君匋和张光宇两位大师级人物的出现后。（图20-5、图20-6）他们对汉字美术字的理解和设计水平都远远超过了日本当时的字体设计师。我们只要把钱君匋、张光宇设计的那些刊头字体与矢岛周一、本松吴浪、藤原太一书中的那些字比一比就能看得出来。我总觉得，日本人写汉字的美术字，写着写着就会生出一些怪异的味道来，而且总是有一种恣意的张狂和妖气闪烁其间，挥之不去。相比之下，中国人写的汉字美术字则周正平和、端庄雅致得多，哪怕是张光宇的一些看似夸张、幽默的奇绝之作，也是法度严谨、落落大方。在我看来，这是中国那一代仍旧时常浸泡在书法手写体经典传统之中的设计师，对汉字之美深入骨髓中的一种理解的呈现。

　　1949年以后，美术字也要接受改造，那些写得有些夸张的字体受到了批判，美术字越来越规矩，越来越强调朴素和革命性，但形式越来越少。不过，手写的传统还是延续下来了，设计师对文字的理解力和创造力还是很强的，待到经济搞活、文艺创作的自由之风一开，美术字立刻变得多样。这一点只要回想一下20世纪80年代街头墙面上画的广告即可。现在，对美术字的设计意识冲击最大的是电脑上自带的字库，它们让学设计的学生和一些设计师变懒了，总是指望从字库里寻找合意的字体，但找来找去总是差强人意。而且，美术字现在还是感觉有点受人歧视。以前是搞书法的瞧不上美术字，觉得这种字体粗俗、匠气。现在，搞书法的人倒还开明一些，反倒是一些搞严肃的、科学化的、系统化的"字体设计"（Typeface）的人瞧不起美术字（Typography），咄咄怪事！所谓"严肃的"字体设计，以前叫作"印刷字体"，现在印刷媒介行将就木，人们要赶上数字化的班车，"印刷"二字也就免了，但字体设计的基础还是在印刷时代形成的。20世纪五六十年代，中国最重要的字体设计机构是上海印刷技术研究所的字体设计研究室，钱震之、谢培元、徐学成、钱惠明等一代字体设计大师级的人物都是这个机构的重要成员和代表。他们主持设计的许多字体经过数字化之后，现在仍旧被广泛使用。其

美术字的复兴

图 20-7　钱震之主持设计的"仿宋体"字稿局部，1964 年

中，钱震之、徐学成都是美术字高手，他们还出版了一些美术字方面的著作。（图20-7）可见自认为是搞"尖端技术"的字体设计人瞧不上美术字，这是不对的。其实，美术字里面的许多原则，与印刷字体设计或完全一致，或有共通之处。只不过汉字印刷字体要设计成千上万的文字，要在视觉和规格上做到规范化、标准化，要像国庆阅兵的队伍一样整齐划一。而一般理解的美术字，往往就是标题、封面用几个，设计难度上自然会被认为没法跟印刷字体相比。可如果我们回溯20世纪早期的美术字遗产，就会发现，美术字是关于字体的结构和笔画形式的基本研究和训练，它既可以停留在一个字内部，也可以拓展到几个字或一个版面，它既可以往严格、规范上走，也可以往更

艺术、更形式化的道路上靠。

我主张"美术字的复兴",是从Typography的角度讲的。在英文里面,字体设计所对应的既可以是Typeface/Font,也可以是Typography。前者以前指印刷字体设计,现在也是指那种标准化的、系统化的、用于日常文字交流的字体;而后者则指的是在一个版面上对文字进行的设计,可以拆分结构,可以按照创意组合版式,所以有的时候翻译成"版式"也可以,但又不同于排版（Layout）的概念。因此,"美术字的复兴"就是汉字Typography的复兴。我相信这种复兴不仅有助于平面设计师更好地理解汉字,它对字库字体设计的个性化和多样化也会有所帮助。从设计史的角度来看,我认为一定要把民国的美术字传统接上,同时,最好也把日本的图案文字再研究研究。

对字体设计人来说,首先要把那些不知何时形成的偏见、成见放在一边,因为即使你认为只有字库设计师才是专家、牛人,也得有容纳美术字这种"奇技淫巧,旁门左道"的雅量才好。因为把汉字设计得清晰美丽、自由多样是最重要的,只要是为了这一目标,你管它是从哪里出发的呢？

（原文发表于《艺术与设计》,2012年第12期。）

附1　字体摩登（1919—1955）

中国现代文字设计发轫于晚清，我们今天所有的字体设计类型和风格在20世纪30年代基本上都已经有了。其中，尤其是"图案文字"或曰"美术字"，广泛地应用于平面设计、书籍装帧、广告设计、地图测绘和建筑空间等各个领域，是现代中文字体设计中最重要的一个门类。

本展以1919—1955年间中国出版的字体著作为中心，从"字体书"的角度重新梳理和发现中国现代文字设计在这30多年中的变化和成就。因为"字体书"就相当于"画谱"，是前人实践的结晶，也是初学者的模范，所以对文字设计的研究而言极为重要。而作为英文Modern的音译，"摩登"一词在中国具有十分特殊的意味，它指向以上海为代表的中国现代都市文化实践，其中的商业化和时尚意味尤其明显。字体摩登，基本上可以看作是上海摩登的一部分，我们从这些书的出版信息就可以确认这一点。抗战期间以及1949年后出版的字体书，总体上看仍旧是以上海为中心的字体摩登的延续。

展览的起点划在1919年，是因为我们现在能找到的最早的一本字体书——北京美术学校印制的《现代美术字》是在当年出版的。之所以截止于1955年，是因为之后的10年中国就进入了以简化字为核心的文字改革的高潮阶段。所以我们划定了这个历史单元，在此期间，我们所使用的汉字还处在"繁体字"的阶段，几乎所有的字体设计师都受到了传统毛笔手写体的熏陶，而且，他们生活在一个东西文化互通、汉字字体新旧交融的大时代中，所以

我们能够明显感觉到他们的设计与我们今天设计的不同。

 本展意在提示一些过往的存在，也希望这些文字设计的"过去"能够回到"未来"，或者至少部分地回到"未来"。今天的中国文字设计不能没有文脉。

 （本文为同名展览的序言，该展于 2016 年在北京国家大剧院艺术馆、南京艺术学院美术馆展出。）

附2　楷：作为现代的传统

> 楷者，法也，式也，模也。
>
> ——唐·张怀瓘《书断》

楷书，亦称"真书""正书"，因脱胎于隶书，故古人也有"隶书"或"今隶"之谓。它萌生于汉末，成长于魏晋南北朝，盛于唐，迄今不衰。正是楷书使汉字的点画结构得以定型，并在过去的一千多年中，作为汉字字体的正统和大宗，深刻地影响着中国的文明和汉文化的传统。本展主要想探讨和呈现的是，楷书作为一种悠久的汉字书写传统，是如何成为一种工业化、标准化的字体并与中国的现代文明发生关联的。

有三个视角我们尤为关注：

首先，是字体设计的视角，即楷书从手写的书法到字体的演变。在此，我们关注的是楷体从书法进入现代铅活字的印刷，从书法家的写样经由刻工的精雕细刻变为铅字，并最终通过数字化进入信息时代的历史过程。

其次，是教育的视角，即楷体与晚清以来的国文和习字教育以及文化认同的关系。事实上，从《千字文》诞生的时代开始，经典的楷书体就与中国的童蒙教育捆绑到了一起。这个传统并没有因为科举制度的废除和现代教育的展开而被国人摒弃。

最后，是书法的视角，即历久弥新的中国书法传统与楷体字的研发从未

间断的关联。这种关联可以上溯到唐代的楷书对雕版印刷字体的影响，迄于今日，唐楷、魏碑、榜书等多样的书法传统、书体书风与字体设计之间的关系仍旧极为密切。

 毫无疑问，如果没有楷书确立的法度和规范，就不会有后来的宋体字和仿宋字。我们力求通过这个展览让设计界和大众初步了解，作为手写体的楷体字对汉字字体设计的基础价值，以及楷体字与包括教育、传播在内的中国现代文明之间的关系。当然，我们更希望展览能够呈现以楷体为代表的中国现代字体研发与中国的文化传统之间的血脉相承。

 （本文是为"楷体的故事"字体文献研究展所做的序言，该展览于 2017 年在北京中国传媒大学中国广告博物馆、同济大学设计创意学院等处展出。）

视野开阔，学养精深：
关于李少波的设计实践和研究

在当代中国的平面设计师中，具有良好的专业素养和国际视野，兼顾设计的社会服务属性和商业属性的同时，又能够潜心于设计专业的基础研究，在理论和实践上都能深入拓展的人可谓凤毛麟角，李少波是其中之一。

李少波对平面设计专业的一个核心关注点是字体设计。"字体设计"很多时候也被称为"文字设计"，在英文里对应的是 Typography 这个词，而不是 Typeface、Font、Lettering 之类的概念，因为后者专指印刷字体设计（有时亦包括相对规范的手写体），即那种标准化的、系统化的、用于日常文字交流的字体，而 Typography 既包括Typeface、Font、Lettering 所具有的意涵，又包括那些在一个版面上的对文字的设计，可以把字体在版面上做结构性的拆分，也可以按照某种创意风格对一组文字加以排列组合，所以有时候把 Typography 翻译成"版式"也可以，但这又不是排版（Layout）的概念。比较难做到的是对两者的综合驾驭：既能够掌控成套的字库设计的系统性、合理性和易读性，同时又能够在海报、标志等平面设计作品中充分发挥设计创意；既能够在平

面设计创意中充分显示字体设计专业性，同时又能够将设计创意延伸到系列化的字库字体的生产和研发。李少波很早就意识到了沟通设计创意和字库设计的重要性，并一直不避繁难地在这两个领域左突右冲，如今已经可以说是"兼善皆能"。事实上，这些工作巨细无遗、费心耗时，需要诚恳和踏实的研究态度，而这恰恰是许多醉心于创意经济的职业设计师从来都不愿意做的。

李少波一直在强调字体设计对设计学科的基础性作用，并多年前就在这个领域得到了国际性的认可。早在2002年，李少波的文字设计作品"禅"就曾获得日本Morisawa国际字体设计比赛评审委员奖。这款字体的设计语言自然是来自书法，但是他并没有执着于某一种书体的笔形、笔画，而是创造性地把一种极为简朴的笔形与禅宗讲求的清净澄明之境结合到了一起。文字设计作品"禅"，结体疏朗，圆融大方，字形清新秀丽，得自然之趣又不失隽永。这不禁让我想起唐代高僧永嘉禅师所咏："心境明，鉴无碍，廓然莹彻周沙界。万象森罗影现中，一颗圆光非内外。"（《永嘉证道歌》）此后，少波对字体设计的研究一发不可收拾。

通观李少波这些年的设计探索，我想，他对字体的关注大致可以分为理论和实践两部分，两者相辅相成，相得益彰，并行不悖。比如，李少波对20世纪中文黑体字的历史很有研究，他的博士论文就以此为题目。记得当年他选择这个博士论文研究方向时，许多老师和同学都觉得题目太小，但他始终坚持"小切口，深挖掘"的做法。最后证明，他的选择和决定是完全正确的，他的论文选题视角也为后来几届博士生提供了重要的参照。在深入研究黑体字的同时，李少波开始为国家大剧院设计专用黑体字，经过5年多的调整和深化，原初的创意最终演化成为包含粗、中、细、纤等6种字体的俊黑系列（图21-1），并于2014年由方正字库全面推向市场。应该说，俊黑系列是近年来黑体字设计的佳作。汉字的设计以前是很难做到严格的几何化、理性化的，俊黑体的笔画细节设计严谨、理性，与现有黑体字相比，这套字体的设计风格更加前卫、现代，可以类比于西文无衬线字体中的几何体（先锋派无衬线）。事实上，强调字体的系统性、规范性，利用几何法则对字形细节（图21-2）进行规范，是西文字体设计中常用的方式，但在中文字体设计中，

图 21-1　方正俊黑系列字体

由于种种原因，以前很少被严格遵循和运用。而李少波在俊黑系列字体的创意初始，就决意将其设计与国际通行的做法一体通用。字形结构上，俊黑体采用"完全对称"手法处理相关字形（如山、来、余），使这套字体兼具了美术字的特征。传统的黑体字设计受宋体字的影响，其实也是"横轻竖重"的，俊黑体的设计则用"横竖等粗"来构成基本笔画，可以说是对中文黑体字设计传统的一个突破。这种设计在功能上既可满足传统纸媒的需求，亦可满足屏显需求。"刚"与"柔"两种截然不同的性格相济一体，使字体的整体特征十分鲜明，充满了西方理性的光彩与东方感性的韵味。

图 21-2　方正俊黑系列字形设计细节

　　李少波在黑体字设计领域的成绩很好地体现了他将理论研究与设计实践相结合的能力。除此之外，他对书法字体的应用设计和民间文字的设计现象也进行了深入的研究。据我所知，将传统书法的结构、韵律与现代平面构成相结合一直是他关注的重要内容。他认为，作为一种古老的视觉艺术门类，尽管书法本身的实践和理论系统都十分完备，但是从平面设计的角度来看，一挥而就的书法字体并不能直接成为视觉传达的载体，必须从设计和传播效果的角度对作为手写体的书法字体进行深加工和再设计。李少波组织过一个"字之城——中国城市文字字体研究"的设计研究项目，对作为"草根"文化的民间文字设计现象进行了广泛而又深入的调研。这个"下里巴人"的文字世界可以说像野草一样充满了勃勃生机，但以前却从未受到过设计界和学术界的重视。自从李少波提出"字之城"的概念并推进这个设计研究项目之后，追随者越来越多。不仅一些学校的研究生把民间文字设计现象当作课题进行研究，就连实验艺术领域也冒出了不少相关的作品。这些后来者可能未必直接受惠于李少波的想法和研究，但却足以证明他在文字设计领域的先见之明和开拓性。

李少波近些年的主要研究对象是对中国的教科书专用字体的设计。"教科书体"是日本人提出来的一个概念，有时也被称为"学参书体"，专门针对小学生的语文教育设计，在日文的字体设计中是很重要也十分专业的一个种类。由于教科书体是中小学基础教育中的一个重要组成部分，所以它不同于一般的字库种类，在具备功能性的同时，它必须满足文化传承和促进语文教育的要求。中国在这方面不能说没有基础。民国时期，写汉文正楷原稿的高云塍、写华文正楷原稿的陈履坦，他们的工作原本就是给中华书局和世界书局誊写小学生教科书。这两款经典的楷体字在中华人民共和国成立后经过简化字运动的洗礼，被重新设计，多年来一直为我国的中小学语文教育默默贡献着力量。可以说，用楷体印刷我们的中小学教科书是历史传统使然，将楷体作为教科书体也是集体默认的结果。但是，从语文教育、儿童心理、文化传承等各方面对教科书体的设计进行客观的研究和审视，进而提高教科书体的设计水平，在当代中国的文字设计界还是一个空白，而且从语文教育的角度看，确实也是当务之急。所以，李少波在这方面的工作就显得尤为重要，其成果也很令人期待。

我们知道，现代国家的发展和城市生活的改善要依赖公路、轨道交通等基础设施的提高和完善，这些大体上都属于物质文明范畴。其实，一个民族的文化和审美素质的提升，也需要进行"基础设施"的建设。如果说，语言文字是一个民族精神文明最重要的基础设施，好的字体设计无疑是对它最重要的一种提升和维护。李少波以饱满的热情，在这个极为重要却又一直默默无闻的领域倾注了如此多的精力，尤其值得钦佩。这种忘我的投入，显然已经不是简单的专业兴趣可以概括，而是一个设计师自觉的文化担当意识使然。

如今，李少波也到了事务缠身的年纪，他的教学和管理任务日益繁重，主持的设计项目也越来越多。尽管如此，从他的作品中我们可以看到，其学术态度并没有因为忙碌而改变。可以说，他的设计一直以研究为基础，以学术为导向，以服务社会为目的。在李少波的设计研究和实践中，我们可以觉察一个学者型设计师视野的广度与深度；在他的身上，我们可以看到当代湖湘学人的干劲与坚持。

（原文发表于《创作与评论》，2016年第12期。）

再现·漂移：
陈林"金玲珑"设计文献展

我们在这里并非要展现一个设计师收藏的巴厘岛风情，而是想通过这些收藏和一个重要的设计案例——金玲珑（图22-1、图22-2），探讨并呈现一种对当代中国的室内设计而言非常重要且独特的设计思路和方法。

当然，这些都源自陈林。

他15年前在杭州设计的这家主题餐厅，把巴厘岛风搬到了杭州。如今，其设计仍旧保留着当初的面貌，显然，这在一个飞速变化的行业中非同寻常。当我们迈入这家美轮美奂的餐厅时，仿佛置身异域。其中的陈设既有陈林费尽心思从巴厘岛购回的原物，也有他依据巴厘岛的风格再设计的作品，一切都精工细作、调配合理、雅致圆融，可谓匠心独具。

无疑，陈林是在用设计的方式营造一种全方位的、沉浸式的就餐体验，这在20世纪90年代的中国设计界颇具先锋色彩。他虽然不善言辞，但在其设计背后却有着明确的思路和方法，正是这套一以贯之的东西使他的作品成了一个时代中国消费设计的典范。以金玲珑餐厅为例，在我看来，陈林的设计

图 22-1　金玲珑餐厅

方法有三个非常值得注意的方面：

　　首先，他的巴厘岛之旅和众多实物收藏既是其设计作品的风格来源，同时又是空间叙事和氛围营造的重要组成部分。对设计师而言，旅行感悟和购买收藏并不新鲜，陈林的独特之处在于他收藏的多和精，而且他轻而易举就把收藏之爱转化为了陈设之用心。于是，在新旧交融之中，陈林构建出了一种基于装饰性语言，同时又超越了装饰的混搭物境，而所有这一切又归于视觉和体验上的统一和完整。

　　其次，他用场景化叙事的方法取代了单纯的工艺美术和图案装饰手法，这对中国的室内设计行业来说是具有方法论意义的一次转折。事实上，一直到20世纪90年代，中国室内设计师所延续的设计手法一直是以具有民族特色的现代装饰风格作为基础的。这种现代装饰手法强调对建筑表皮和家具陈设的装点和美化，漠视用户体验和对情景氛围的营造。而陈林的设计超越了简单的美化和装饰，他强调场景的叙事性和沉浸式体验对空间设计的价值。于是，陈林的设计就超越了装饰，而成为一个舞台化的叙事场景，每位就餐者

图 22-2　金玲珑餐厅

都会被他所营造的这种氛围包裹和感染,仿佛异域的旅行和回忆正在发生。

最后,是他对异域文化的成功漂移,这种设计的勇气和能力对今天这个时代尤其重要。在杭州这个江南士大夫和文人文化的荟萃之所,陈林能够不受任何干扰地营造出一种干净、纯粹的异域风格,这反映了一种开放、自信和包容的文化心态,同时也是高水准的设计能力的体现。事实上,只会利用本民族或地域特色的设计师,永远都是地域性的设计师。只有具有运用人类一切文化遗产的能力,超越"中国元素"的固定思维模式,才有可能成为有全球视野和文化包容力的新一代中国设计师。从这个意义上讲,陈林也走在了时代的前列。

所以,我认为金玲珑餐厅的设计对中国当代室内设计来说,是一个在设计的思想和方法层面上具有转折意义的样本。15年后,我们在此再次呈现这个样本的发生,不但具有设计方法论的价值,对我们重新认识后现代消费语境中的中国当代设计文化也具有重要意义。

家宅的诗学：
池陈平和"蝶居"空间的设计

在告别了集体主义公寓式的家宅理念之后，别墅早已成为中国新兴富裕阶层梦想栖居的首选。然而，专属的地产和更大的空间并不会自动产生幸福的栖居理想和动人的美学范式。也就是说，在物质匮乏的时代结束之后，"诗意地栖居"依旧匮乏。审美素养的缺失可能只是一面，更重要的是鲜见真诚的设计态度和谦逊的设计方法。所以，我们今天尤其需要建立一种加斯东·巴什拉（Gaston Bachelard）所谓"家宅的诗学"——不是用设计规定生活的可能，而是去显现栖居的诗意和生存的本质。

在这个意义上，设计师池陈平先生为应翠剑女士的"蝶居"空间所做的设计为我们提供了一个可资探讨的范本。这无疑是一个独特的设计项目，因为应女士也是一位品位卓越的设计师，同时还是一位在艺术上极为敏感、十分挑剔的收藏家。

应翠剑女士是中国著名的时装设计师，拥有秋水伊人、可可尼（COCOON）等四个时装品牌，其中精致优雅的轻奢女装品牌可可尼尤为时尚

人群所喜爱。因为工作和生活的原因，应女士长年旅居英国，她游走于东、西方之间，拥有敏锐、宽广的艺术和文化视野。而且，从2011年起，她开始涉足当代艺术收藏，含英咀华，不停地为可可尼品牌注入新鲜创意。在她为自己的"蝶居"所准备的作品中，既有展望、张恩利、徐震、刘韡等中国当代艺术家的代表作，也有英国艺术家比利·查尔迪斯（Billy Childish），德国艺术家尼奥·劳赫（Neo Rauch）、沃尔夫冈·提尔曼斯（Wolfgang Tillmans）等人的杰作，此外还有她从世界各地甄选的古董家具。主人如衔泥的燕子一般不远万里、不辞劳苦地把自己所珍爱的作品运回杭州，这自然不是为了简单地装点墙面，而是要营造一种生活的理念，一个栖居的梦想。所以，应女士心中的"蝶居"并不是一般意义上的别墅，而是一个极具个性的艺术收藏馆，一座诗情与品味的堡垒，一个理想之家。这里珍藏着主人与艺术的相遇，她在这里生活，也在这里与造访的朋友们分享她的时尚观念和有关艺术的美好回忆。

对设计师来说，遇到"蝶居"这样的项目虽然幸运，可难度也大了许多。显然，每一件"出众"的艺术品都会与设计师对室内空间的功能、舒适度等问题的强调形成一种冲突。一方面，家宅就是一座美术馆，在风格迥异的艺术品中间，设计师的任务是要在一个空间中处理一群个性鲜明的人之间的关系——它们不光是艺术手法各异，地域横跨欧亚，时间也穿越了数百年。的确，艺术品作为"陈设"，没有一件容易"摆布"。另一方面，设计师又理所当然地希望在空间中灌注自己对于"室内"的理解，毕竟"蝶居"仍旧是一座真正具备起居功能的家宅，其设计应该让人感到亲切，有人间味和生活气息，有家宅应该具备的温暖和依恋感。所以，空间、光线、家具、纺织品、花卉等等的一切，必须萦绕人的生活展开。

这便是"蝶居"空间设计的难度：设计师必须兼顾业主艺术品位的营造、家宅的功能以及设计者自身的创意冲动。所以，它需要一种谦虚、低调而又精准的筹划。设计者的难处在于理解与平衡，这是一种高难度的设计，要有万分的耐心，要凝神静气、心无挂碍。古人讲"三分匠人，七分主人"，虽然当代设计很难用这样的比例言说，但"蝶居"的空间设计一定是与主人真诚

图 23-1 "蝶居"门厅的设计

沟通、谦虚合作的结果。

所以,家宅的诗学,必然是一种平衡的诗学。它在形式上可能表现为和谐与超然,内里却是协调各种复杂关系的能力,是谦逊与尊重。我想,这正是池陈平在"蝶居"的设计中所表现出来的方法和智慧。这种设计理念既是东方的,也属于世界,它具有普适性。

"蝶居"的许多空间和细节处理都值得细细体会。

首先是门厅(图23-1)的处理。进门右侧康熙年间的金漆屏风、20世纪20年代意大利装饰艺术风格的黄色灯芯绒饰面长凳,以及左侧18世纪法国细木镶嵌的古董柜,它们向进入"蝶居"的造访者展示出了主人的品位。然后,门厅的正前方就是雕塑家展望著名的不锈钢假山石,显然,这件既精美又颇具气势的作品在"蝶居"中起到了玄关的作用。而后面的整块玻璃,又把院落中的游泳池和园林景观借到室内,形成了一种豁然开朗的景深和山水融合的效果。院落中游泳池的设计则不但具有使用功能,也关联着到访者对大卫·霍克尼(David Hockney)艺术的联想,中西之间、古今相对,颇堪玩味。

家宅的诗学:池陈平和"蝶居"空间的设计

图 23-2 "蝶居"客厅的设计

客厅（图23-2）的设计，亦是关于空间的修辞。张恩利的作品《通风口》用幻觉的图景拓展了实体墙面的空间和语意。而对面壁炉上的法国古董镜面，又把张恩利的幻觉空间进一步镜像化。画面上的"通风口"与实际的天窗相呼应，画面中淡绿色的地面又与橙黄色的地毯形成了一种色彩的和弦。尤为巧妙的是，池陈平对徐震的作品《天下》的处理。这件作品沉重到无法上墙，又美丽得如同一块巨大的裱花奶油蛋糕般令人难以割舍。于是，它被装框横置于地面，变成了一件具有使用功能的家具，这非但没有损害徐震的艺术，反而使这件作品的含义更为融洽，成了整个空间最为幽默而又温馨的亮点。

再如阳光房西餐厅的设计。这个空间在餐厅旁边，乃是下午茶和温馨交流的所在，充满了生机和律动，令人愉悦。阳光房把室外的光线和植物影绰的身姿引入室内，意大利彩色硬石镶嵌桌面上缠绕的植物装饰、法式新古典家具婉转优雅的线条以及墙面上比利·查尔迪斯的作品《林中路》中的韵律变化，所有这一切都在提示线条、节奏和交流的主题，它们相互映衬、相得益彰，在暖意融融的阳光下交响，显得生意盎然。

事实上，"家宅的诗学"必然包含两个层面：首先，是"建筑"意义上的。"家宅"必然清晰、坚强，必须具有一种强大的能力庇佑我们的梦想，能

够把人的思考、回忆和想象融汇到一起。其次，是"室内"的含义。在这个层面上，诚如马里奥·普拉兹（Mario Praz）所言，"家宅"乃是身体的容器，是自我的投射，是灵魂的镜像，是感知内在世界的场所。也就是说，"室内"的意义不在理性的确证，而是去承载和衬托心灵深处那些细腻、柔软和隐秘的东西。

由是以观，"蝶居"的雅致兼具清晰与温婉。在这里，所有的要素都井然有序、各安其位。在被设计家精心构建出来的整体秩序中，无意间发现的处处惊喜与人融洽谐和，在光阴的滋养中不断激发出了生存的诗意。所以，我们说"蝶居"塑造的乃是一种栖居的理想，是在理性的协调中涵养感性，让审美品位、想象力和喜悦感在空间中生长。

无疑，"蝶居"这种具有审美高地意义的项目可遇不可求。作为中国当代青年设计师的杰出代表，池陈平先生在"蝶居"的空间设计中倾注了巨大的心力。正是他所强调的那种谦逊的态度和平衡的哲学，使他帮助主人创造出了一种关于生活美学的罕有品质。其实，所谓"诗意地栖居"无过"庄周梦蝶，身与物化"，而池陈平的设计理念恰好契合了"蝶居"题中之意。

传统手工艺的复兴：
现实与转型

2003年，国家启动了"中国民间文化遗产抢救工程"，一股民间热在中华大地上又悄然兴起。国家拿出了大量的人力、物力、财力抢救、整理和保护民间文化遗产，媒体和社会各界也以极大的热情给予了多方面的关注和支持。这使我们有理由相信，国民关于民间文化遗产保护的意识正在提高，民间文化遗产的保护工作也一定能够坚持下去并搞好。然而，尽管人们在民间文化遗产的保护问题上已经达成了共识，在继承和发展的问题上却意见不一。有人认为，民间文化是一种活的生态，应该通过资金的注入和培养民间文化的"传承人"等方式延续传统的手工艺文化，并让越来越多的人认识它、关心它、爱护它；而另一部分人则认为，在现实的经济环境中，以手工艺为代表的民间文化正在逐渐消亡，而且这是个无法阻止的必然的历史过程，在这个前提下，任何继承和发展手工艺文化的努力都是徒劳的。

事实上，每一个关心民间传统手工艺文化的人心情都是复杂的。要借用各种手段延续传统手工艺文化生命的人未必没有认识到手工艺逐渐消亡的现

图 24-1 彩陶瓮，马家窑文化半山类型，甘肃省博物馆藏

实，认为延续手艺文化是徒劳的人也未必不热爱民间的传统文化。这两者之间的区别，只不过是立论的出发点不一样罢了：前一类人是理想主义的，甚至有些怀旧；后一类人则是现实的，但也可能有些悲观。无论怎样，我们都看到，手工艺，或者往大里说是传统的民间文化的确正面临着一个进退两难的历史困境。走出这个困境，不仅需要对手工艺的历史和文化发展做理性的梳理，而且要借鉴国内外已有的历史经验，针对现实取舍，才能找到保存历史悠久的文化传统真正的出路。

没有人怀疑中国手工艺传统历史上曾经的辉煌。但是，当我们在赞叹往昔的成就时，往往更多强调的是传统手工艺那精湛的技巧和高超的艺术水平，却忽视了它与手工业和农业社会的必然联系。手工艺和手工业互为表里，没有优良的手工艺就没有发达的手工业，但若是没了手工业在国民经济

图 24-2 青瓷羊，三国时期，中国历史博物馆藏

中的位置，无论多么精良的手工艺都必然会逐渐遭到历史淘汰。而所有这一切的基础正是中国几千年稳固的农业社会。作为一个文明古国，中国有着历史悠久的手工艺传统和成熟完备的手工业制造体系。可以说，中国的手工文明历经几千年从没有断过，它深深地植根于乡土社会中，是中国农业社会的经济和文化形态的重要组成部分。这一点从传统上对士、农、工、商的分类便可以看出。然而，这种情况在近代得到了改变。首先是中国的大门在近代被西方人的坚船利炮打开，以机器大生产为特征的工业文明不期而至。工业文明不仅从最基本的经济层面上开始破坏手工业，手艺的制作传统也开始被慢慢瓦解。尽管如此，传统的手工艺和手工业在近代却并没有消失。究其原因，最主要的并不是学者和艺术家们的呼吁，而是因为中国一直是一个以农民和农村为主体的社会。正是由于近代中国有着机器文明无法全面渗透的、广袤而贫瘠的乡村，手工艺在人们的日常生活中并没有被废弃。另一个原因是政府的重视。研究一下中国近代的手工业发展史就可以看出，手工艺和手

图 24-3 虎噬鹿铜器座,战国中晚期,河北省文物研究所藏

图 24-4 错银铜牛灯,东汉,南京博物院藏

工业之所以在近代得到重视,首先是因为它对当时国民经济的发展是有实际利益的。晚清和民国倡导实业救国的有识之士首先发现了传统手工艺的价值,他们看到当时的政府可以通过出口精致的传统手工艺品赚取外汇以维持拮据的财政。这种情况一直延续到中华人民共和国成立之后,直到20世纪80年代初,传统手工艺品仍然是我国工业产品出口创汇的一大宗。我国从新中国成立之初就重视手工业和手工艺,除了出于要搞经济建设、提高人民生活水平的考虑,更重要的是,当时我们还没有一个成熟、完备的现代化工业体系。但是,改革开放20多年之后,我们的国家已经基本上具有了较发达工业社会的规模和素质,我们的出口也从比较单一的工艺品和能源转变为包括纺织品、家电、机械设备等各种产业门类的新格局,一个举世公认的、庞大的中国制造体系也迅速崛起。在这种情况下,手工艺和手工业在国民经济格局中的优势逐渐丧失,甚至被残酷的市场经济所淘汰,最近北京工艺美术厂的破产就是一个例子。与此同时,手工艺和手工业赖以存在的农业社会也更加迅

图24-5 "张成造"栀子纹剔红盘,元代,故宫博物院藏

图24-6 镶双色竹丝贴黄冠架,清代,故宫博物院藏

速地瓦解,国家的经济体制改革和推进中小城镇建设的政策和目标最终必然将改变中国以农业社会为主体的格局,工业社会已经成为现实,东部一些发达的地区甚至已经赶上了后工业社会和信息时代的步伐。手工艺和手工业在这样的社会环境中又能够如何继续和发扬呢?

手工艺已经从国民经济之必需转换成了"文化遗产"。"遗产"尽管珍贵,然而它同样意味着生存活力的丧失。在有些人看来,继承和发扬手工艺文化就是要从人力和物力上重新给手工艺传统注入活力,以"复兴"昔日的辉煌。事实上这种"复兴"的提法并不是从今天开始的,它是几代人的梦想,却从未如愿。为什么?因为现实不允许,这在前面分析了。其中的道理正应了中国那句老话"皮之不存,毛将焉附",实践说明光有理想是不够的。我们不可能指望通过树立几个剪纸的大娘、几个手艺精湛的木匠师傅的经典形象就完成对某种业以逝去的伟大手工艺传统的继承。找到一种手工艺的传承人并支持他的事业无疑是文明社会应尽的义务,这是对历史负责任的态度,

传统手工艺的复兴:现实与转型

图 24-7 紫檀撕开光座墩，明代，承德避暑山庄藏

图 24-8 泥塑大阿福，清代，无锡市泥人研究所藏

但我们不可能指望工业社会中的手工艺传承人像以前的手工业者那样代代相传下去。

在我看来，如何理解"复兴"二字十分关键。"复兴"在本质上并不是"复活"，它应该是一种在更高层次上的、顺应现实的发展和继续。倡导手工艺的复兴在历史上并不是没有。现代设计史上著名的英国工艺美术运动事实上就是要复兴英国的手工艺传统，但因为他们敌视工业文明，不愿意与工业文明相结合，最终是理想和现实差得很远，失败了。我们今天要"复兴"手工艺文化，一方面要避免藏在"艺术"的暖房里敌视工业社会的情绪，另一方面也要防止片面地强调机器文明给人类自身带来的异化和束缚。最好的办法就是将传统的手工艺与现代设计艺术相结合。现代设计在经济层面上无疑植根于工业化机器大生产，但在精神上却与传统的手工艺息息相通，这是因为它们在人类造物实践的本质上是一致的。在西方，手工艺在机器工业时代发展的逻辑终点就是现代设计，而现代设计在产品、包装、环境、服装等各个

设计门类里的观念创新也要依赖手工艺文化几千年来智慧和经验的积累。在现代设计中复兴手工艺文化也能够弥补一些工业文明的先天不足。例如，工业文明容易造成粗制滥造，与手工艺精神的融合可以避免这种情况；工业文明容易造成环境污染和资源浪费，研究手工艺文化，弘扬其中"珍惜物力"的精神传统，并恰当利用一些手工艺时代已有的技术资源，却对建立一个绿色的家园大有裨益。世界范围内，在现代设计和传统手工艺文化融合方面创造性地发挥了传统优势的是斯堪的纳维亚国家和日本。前者在发展机器文明时代的产品形式时融合了传统手工艺自然、人性化的一面，后者则发展出一种传统设计和现代设计并存的格局，使两者相得益彰、互为补充。对正处于现代化过程中的中国来说，他们的经验都是值得借鉴的。以前，人们比较倾向于一种因噎废食的言论，即主张在厌倦了非人性化的现代主义工业设计之后，返回手工艺传统和理想的田园；现在，我认为更应该强调的是通过当代设计师的理论研究和实践，把传统手工艺的文化精神延续到现代设计中去。

 当然，这一切最终都要归结于教育。我国当前的初级教育已经开始重视用手工启发儿童的智慧，这是可喜的局面。倒是应该建议，在中学阶段也不要因为升学的压力而扼杀了学生动手的兴趣。高等教育阶段，在艺术和设计学院中，应该通过科学合理的研究课程的设置，使传统的手工艺文化有机地融会到现代设计教育的创造思维培养中。但是，让一般的大学生们去选修手工艺课程，从人力、物力等多方面考虑事实上都是不现实的。那么，如何解决向具有一定知识层次的学生和市民传播手工艺文化的问题呢？而且，"中国民族民间文化保护工程"在每一阶段都必然会留下大量的珍贵资料，文字和图像资料可以出版，实物资料又怎么处理呢？作为一种值得重视的国家行为，保护和研究民间手工艺传统的工作在"工程"结束之后如何延续下去呢？历史告诉我们，学术的发展不能靠不断地搞文化工程，而是要形成制度。对传统手工艺的研究来说，最为成熟可行的方式是借助博物馆制度。博物馆制度本质上是一种公共教育制度。工业文明发达的国家都有大大小小的设计艺术博物馆，比较著名的如英国的维多利亚与阿尔伯特博物馆、美国的国家设计博物馆、法国的巴黎国立装饰艺术博物馆，名字的叫法各异，但都

图 24-9 皮影哪吒，清代，甘肃宁县，私人收藏

是用来展示本民族几百年甚至上千年的设计智慧和生活美学。我们的国家应该建立一个专门的"国家工艺和设计艺术博物馆"去保存包括各种手工艺门类在内的历代先民的伟大智慧。这样做的好处,说小了,可以让今天学习和研究工艺与设计的人有一个可资参照的民族智慧与审美的谱系;说大了,可以在全民族的日常生活中宣扬一种关于产品制造的审美文化素养;说近了,这是一个休闲的场所,一个知识的宝库;说远了,这是一个国家的荣誉,一个民族的形象!

我们看到,对传统民间文化的继承与发扬已经远远超越了某个学科自觉的范围,而上升成为一种国家行为,甚至成为一个民族的梦想。可以说,在传统手工艺文明的继承与保护上,我们并不缺乏理想主义的情怀。问题是,如何在现实的困境中实现真正的转型。我们必须通过与现代教育与现代设计的有机融合,通过现代的博物馆制度,让中国悠久的手工艺文化传统自然而然地融入中国人的现代生活中。当手工艺真正成为当代文明生活的一个有机组成部分的时候,它也就成功地实现了现代的文化转型。这的确是一个梦想,但我认为这是一个可以变成现实的梦想。

(原文发表于《中华文化画报》,2004 年第 12 期。)

共生：
关于当代手工艺的四条理路

当代手工艺虽然是以"当代"的名义，但创作者事实上总是身处某个漫长的或相对短暂的传统之中。理清现代手工艺几条"来时的路"，也就是它的立场和理路，对当代手工艺的学术和理论建设具有重要意义。大致而言，我看有四条理路是值得注意的：

作为"道"的手工艺

传统手工艺延续数千年，它所崇尚的是一种庄子所谓庖丁解牛、技近乎道的价值。无论是在东方抑或西方，艺术、设计与技艺在历史上一个相当长的时段里不分家，它们是一个有机的整体。把"艺术"从技艺和制作的概念中拔擢出来，强调它是自由心性的产物，在西方是文艺复兴之后，在中国最早也是魏晋以降之事。在当代手工艺中，作为"道"的手工艺实则是传统手

工艺价值的延续。以这样一种价值观看来，匠人所从事的手艺生涯本质上是一种修行，全面掌握一种手工技能被认为是一种长期的修炼，同时也需要天赋和领悟，手艺中含有朴素的哲学、智慧和思想，造物中包含着宇宙观、价值观和做人的道理。对于求"道"的当代手艺人来说，这条道路往往意味着"道阻且长"，它的系统往往也显得不够开放，然而其中却真正包蕴着手工艺的根本和精神。

作为"产业"的手工艺

从"传统"到"现代"乃至"当代"的手工艺变迁，有一个大的背景，就是技术的飞速发展、产业的迭代升级和商业价值观无孔不入的渗透。于是，当代手工艺有一条"大路"，乃是作为"产业"的手工艺。这是工业革命的产物，也是资本主义和消费社会发展的结果。历史上，景德镇制瓷业的量产和外销，英国韦奇伍德陶瓷（Wedgwood）所表现出的设计与技艺分离，都是工业化"前夜"的征兆。工业革命和机械化量产使手工艺成为设计和大工业生产的附庸。基于量产需求的模型制造、电脑辅助设计和生产等技术的完善，使手工艺成为量产模式的一种"附加值"和"点缀"，成为文化创意产业的一部分。互联网经济和工业4.0的发展则更加肯定了那些兼具产业规模和个性化服务的手工艺品牌的优势。作为"产业"的手工艺，一方面导致传统手艺的神秘感消失，另一方面又从商业的意义上扩大其"光晕"，增益其产值。把手工艺当作产业经营的人几乎可以不用真正掌握这门手艺，他需要掌握的是关于商业和消费的系统设计，比如品牌或IP营销，以及关于风格、手艺、品位和时代关联的编码组合方法。这是一种基于平庸却又塑造奇迹的文化炼金术。

图 25-1　英国韦奇伍德陶瓷浮雕玉石系列

作为"形式"的手工艺

有一类当代手工艺,一切围绕形式语言展开。这主要是受到了现代艺术的影响,尤其是现代主义中的形式主义因素,也就是从塞尚、立体派以来,经由风格派、至上主义、构成主义、包豪斯到二战之后的具体艺术、极少主义、欧普艺术等,大量艺术家把形式美作为主要的追求和目标。这种追求在当代手工艺中的反应,就是作为"形式"的手工艺。在这种学术思路或价值观中,包括工艺、媒介、材料在内,手工艺的一切价值都从属于形式。它与现代装饰艺术(Art Deco)的传统相结合,在中国现代手工艺发展的早期,对艺术设计家和匠人突破传统的藩篱起到了重要的推动作用。以"形式"为价值

共生:关于当代手工艺的四条理路　　277

图 25-2　陆斌作品《大悲咒 2012》，瓷泥陶泥，2012 年

依皈，好处是在任何时代都不乏拥趸，而且新技术总是能够最快地作用于形式语言，坏处是容易寓于装饰而不可自拔，从而失去创造新事物的可能。

作为"观念"的手工艺

　　一般而言，对"观念"的强调是当代艺术的产物，其哲学的基础乃是柏拉图主义。黑格尔讲："美是理念的感性显现。"这是老话，对观念艺术来说，显然"美"或"丑"并不重要，关键在于理念的感性外化或物质呈现。如果把手工艺也当作"观念"的外化进行追求，那么传统意义上的手工技艺和造物的价值便成为附庸，只有"观念"的创造性和批判性具有超越一切的优越价值。许多著名的当代艺术家都善于发现手工艺的价值，并使手工艺的物质形态、技艺特点和文化价值从属于其观念系统的营造，这也为当代手工艺的创作提供了新的道路和启发。譬如，因为强调"观念"的层面，物质材料和

媒介便不必拘泥于固有的疆域而得以扩大和延伸。当然，把手工艺作为"观念"价值去追求，也有许多令人困惑且值得讨论的地方。首先，在这条道路上，因为观念为"体"，手艺为"用"，观念艺术家显然比手工艺人更具优势，与其如此，不如直接做观念艺术了，为什么要做"当代手工艺"？其次，作为"观念"的手工艺，必然会挑战传统手工艺的一些价值，比如中国传统玉文化和木作价值观中对自然材料的珍视。如果强调观念，"开物"不必"惜物"，如果强调自然材料，则"惜物"必然是"开物"的前提。

上述这四种倾向没有对错和高低之分，只有目的性和意义上的差别。学院教育的意义是群体上"共生"，兼容并蓄，但是老师要把道理讲明白，避免不同的理念相互打架，留给学生一脑门子官司。所谓创新，往往是"有中生有"而非"无中生有"，要让学生了解当代手工艺的各种传统和可能性，在创作上则鼓励充分的自由，既可剑走偏锋，亦可寻求"中道"（不是折中，而是合适），这样才能够更好地促进当代手工艺学科的健康发展。

（原文发表于"本体与多元——第九届中国现代手工艺学院展"主题论坛，南京艺术学院，2016年11月。）

柔软的锋芒

> 我们不能再活在缥缈虚无的云端之上,而应回到现实世界里,去感受其中最真实的事物:材料。
>
> ——安妮·阿尔伯斯(Anni Albers)

从威廉·莫里斯的时代开始,纤维艺术就一直是现代艺术和设计史的重要组成部分。无论是在工艺美术运动、新艺术运动、装饰艺术运动和包豪斯的设计作品中,还是在俄尔普斯主义、至上主义、构成主义、风格派乃至战后的新达达、波普和极少主义艺术中,我们都能够看到许多杰出的织物设计和纤维艺术作品。作为一种人类最早掌握的古老技艺,纤维和编织工艺不但经历了现代设计和生产工艺演进的洗礼,亦因其柔软而又颇具表现力的物性价值,而成为当代艺术创作可选取的重要媒介。

对早期的现代主义者来说,基于编织工艺的纤维艺术是一种能够理性地探索形式构成和网格设计法则的优良介质。我们在索尼娅·德劳内(Sonia

Delaunay)、马列维奇（Malevich）和安妮·阿尔伯斯等人的纤维艺术和织物设计作品中都可以看到这一点。而在后现代和当代的艺术探索中，纤维作为"现成品"的物性和语义学价值则更为艺术家所看重，这在罗伯特·劳申伯格（Robert Rauschenberg）、克莱斯·奥登伯格（Claes Oldenburg）、路易斯·布尔乔亚（Louise Bourgeois）、翠西·艾敏（Tracey Emin）等人的作品中均有所体现。总的来看，作为设计的纤维艺术，其创作观念和手法更加接近早期的现代主义作品，关注点是形式构成、装饰法则和编织工艺的现代性，目的则离不开对生活的美化和经济实用；而作为当代艺术的纤维创作，其着力点则是对纤维的物性的探索、观念性的实验和价值批判，其目标是对人类感受性的前沿探讨以及对真实生活的积极介入。

任光辉的纤维艺术是介乎两者之间的：他既不把纤维艺术设计成大批量生产的通用产品，使"纤维艺术"变成一般意义上的"纺织品设计"，也不是完全在强调当代艺术的实验性、观念性以及对价值判断和敏感问题的介入，而是从纤维艺术的"本体"——纤维材料的特性出发，综合纤维艺术的媒介特点和语言特征，同时借鉴现当代艺术的创作理念而进行的一种艺术创作。在我看来，任光辉的纤维艺术在对"美"的追求上靠近早期的现代主义者。事实上，他的创作理念的基础仍是"装饰"的概念，当然这个"装饰"不是传统的基于图案纹样的封闭的装饰概念，而是一种开放的、现代的装饰概念，它可以从"平面"拓展到"空间"，从二维拓展到三维，从墙面上的壁挂转为雕塑装置，这种"装饰"的理念可以千变万化，但"美"仍然居于其探索的核心位置。不过，在创作的理念和方法上，任光辉则在不断地探索中逐渐超越了现代主义者对构成和形式法则的过度迷恋，更倾向于接受马塞尔·杜尚（Marcel Duchamp）以来的当代艺术创作理念。比如，他在2003年创作的纤维装置《水墨光阴》就是有感于城市化过程中对绿化植物的规训和弃用，而在"捡拾"来的枯萎的丁香树枝的基础上创作的。这种"捡拾"的行为基于"现成品"的理念，是杜尚以来许多艺术家如约瑟夫·康奈尔（Joseph Cornell）、劳申伯格、徐冰所常用的。但是任光辉把这些枯萎的丁香枝干捡回工作室以后，没有继续去探讨中国的城市化带来的诸多社会和环境问题，而

图 26-1　任光辉,《物象出瞳》,2009—2011 年

是用纤维把这些枯败的枝干缠绕得美轮美奂,赋予了它们"别样的美感"。于是,他又回到了其创作的核心理念——对装饰之"美"的寻求。

　　我想,任光辉的艺术创作理念的形成与他的学习和研究经历是分不开的。他在中央工艺美术学院接受的教育,从庞薰琹、雷圭元那一辈老大师开始,就强调装饰性的"美"以及纤维艺术媒材和工艺特征,这也是他的业师、杰出的纤维艺术家林乐成先生这一辈人所尤为看重的。但任光辉毕竟是在 85 新潮和中国当代艺术思潮影响下成长的纤维艺术家,当代艺术的创作理

图 26-2　任光辉,《水墨风景》,综合材料,180cm×66cm×66cm,2006 年

念也是其创作观念的一个重要来源,而且,他在中央美术学院雕塑系的学习又进一步强化了他对艺术创作的实验性和观念性的侧重。所以,我们在他的学术研究和艺术创作中,都可以看到他对杜尚的"现成品"观念以及纤维艺术作为当代艺术的一个组成部分的强调。这就使他的纤维艺术观念在一定程度上展现出了某种倾向于当代艺术实验的锋芒,在我看来,这是一种可贵的品质,对广义的中国当代装饰艺术而言无疑颇具前沿性和深入探索的价值。当然,任光辉也力求把他的艺术探索植根于中国数千年的纤维艺术的文脉,他对中国的传统编织和染织工艺进行了大量深入的研究,以此为基础,我们

有理由对他未来创作的文化面向抱有更多的期待。

所以，尽管任光辉的当代艺术创作冲动和问题意识使他的纤维作品拥有了几分男性艺术家的创作所特有的刚硬和锐利的特征，但是，当他用那些色彩斑斓的、柔软的纤维缠绕枯涩的枝干时，我们会发现，他的艺术本质上仍旧是和谐美好的、温文尔雅的，这是他这一代人的艺术成长经历和理念基础所决定的。也就是说，虽然任光辉极为看重当代艺术的观念性和实验性表达，但文质彬彬的探索，温和、柔软，以及对"美"的热衷，事实上一直是其作品的本质特征。

在一个艺术创作多元化的时代，我认为，任光辉的艺术取向是值得注意的，他的纤维艺术实践为我们探讨当代艺术的更多可能提供了一个柔软、美好而又颇具锋芒的样本。

<div style="text-align: right">2018 年 8 月于中央美术学院</div>

后记

国内已经出版有《建筑批评》《设计批评》这样的理论著作,但针对中国当代重要设计问题和现象的设计批评文集并不多见。在过去10多年中,笔者曾在《读书》《艺术与设计》《美术观察》等杂志发表过许多设计批评和评论文章,也在一些学术研讨的场合讲过自己的观点,有的文章曾引起过广泛的关注,并被一些杂志转载。多年之后,回头看这些文章,思路基本连贯、可相互支撑,虽然是设计批评,但都是从"研究"出发,非浮泛之论。

感谢我的母校和工作单位中央美术学院提供经费支持,使这些文章能够结集出版。我想,书中所讨论的一些问题对中国当代设计的实践和理论建设仍旧是有意义的。当然,这本设计批评的文集所表达的都是作者个人的观点,难免有失偏颇,也有许多不成熟的地方,希望它可以成为一个靶子或者筏子,为其他学者所批评或借鉴。

感谢中央美术学院科研处李学博老师对我的督促,感谢北京大学出版社编辑路倩,研究生黄昔妤、钟婼嫘、郭璎萱等在文集编辑过程中付出的所有努力。希望这本文集对相关领域的读者有所助益,错讹之处亦请不吝赐教。

<div style="text-align:right">

周 博

于中央美术学院

2021年6月3日

</div>

图书在版编目（CIP）数据

人道的栖居：中国当代设计批评 / 周博著 . —北京：北京大学出版社，2021.10
（央美文丛）
ISBN 978-7-301-32600-8

Ⅰ.①人… Ⅱ.①周… Ⅲ.①设计—艺术评论—中国—现代 Ⅳ.①J052

中国版本图书馆CIP数据核字（2021）第212146号

书　　　名	人道的栖居 RENDAO DE QIJU
著作责任者	周　博　著
责任编辑	路　倩
标准书号	ISBN 978-7-301-32600-8
出版发行	北京大学出版社
地　　　址	北京市海淀区成府路205号　100871
网　　　址	http://www.pup.cn　　新浪微博：@北京大学出版社
电子信箱	pkuwsz@126.com
电　　　话	邮购部 010-62752015　发行部 010-62750672　编辑部 010-62707742
印　刷　者	北京中科印刷有限公司
经　销　者	新华书店 720毫米×1020毫米　16开本　18.5印张　302千字 2021年10月第1版　2021年10月第1次印刷
定　　　价	76.00元

未经许可，不得以任何方式复制或抄袭本书之部分或全部内容。
版权所有，侵权必究
举报电话：010-62752024　电子信箱：fd@pup.pku.edu.cn
图书如有印装质量问题，请与出版部联系，电话：010-62756370